예술을 읽는
# 9가지
시선

형태로 이해하는 문화와 예술의 본질

# 예술을 읽는
# 9가지
# 시선

한명식 지음

청아출판사

더덕 같은 손을 가지신
아름다운 나의 엄마 이점질 여사에게
이 책을 바칩니다.

제품 공급에 목적이 있던 지난 시대의 개념으로는 요즘의 디자인을 설명할 수 없게 되었다. 시간과 공간의 한계를 넘고자 했던 것이 지난 시대라면, 초고속 정보의 시대를 구가하는 요즘의 디자인은 오히려 시간과 공간으로 회귀한다. 바야흐로 디자인에 대한 새로운 정의가 요구되며 새로운 접근이 불가피한 시대다. 이때에 디자인에 대한 근본적 의미와 그 감추어진 구조를 원천부터 들추는 이 책은 디자이너는 물론 디자인된 환경에 사는 모든 이에게 그 삶의 배후를 사유하게 하는 귀한 책이다.

승효상(건축가)

# 예술, 그 본질과의 조우를 위하여

누군가 이 책이 어떤 책이냐고 나에게 묻는다면 바로 대답하기 어려울 것 같다. 처음부터 이 글은 출판을 목표로 하지 않았고, 매우 사적이며 감정적인 동기, 즉 개인적인 메모에서부터 시작되었기 때문이다. 참 신기한 일이다. 이처럼 어수선한 글이 책이 되다니! 솔직히 말하면 나는 예술사나 철학, 역사 같은 학문과는 거리가 멀어도 한참 먼 사람이었다. 그것은 지금도 마찬가지며 학창 시절에도 이런 부류의 학문은 수학 못지않게 재미도 없고 관심도 없는 따분하기만 한 분야였다. 이래서 세상일이란 한치 앞을 내다볼 수가 없다고 하는 걸까. 건축디자인을 전공하고 평생 현장에서 건물만 만들며 살아가리라던 인생이 어느 날 선생이 된 것도 모자라 이런 책까지 쓰게 되다니. '럭비공 같은 인생'이라는 말이 남의 이야기가 아님을 깨닫는 순간이다. 어느 날 술자리에서 친구가 호기롭게 외치던 말이 생각난다. '인생이란 박진감 넘치는 모험이다!'

과연 그 말이 맞다. 내일은 이 럭비공이 어디로 튈지, 찬란한 방향으로 튈지, 흙탕물 구덩이로 튈지, 도대체 알 수가 없는 것이 인생이니까. 하지만 그것은 인생의 회의적 측면이다. 관점을 달리하

면 필연적인 알레고리로 묶여 있는 것도 인생이라고 생각하게 된다. 만사가 마냥 우연하게 일어나는 것만은 아니라는 뜻이다. 하는 일들이 서로 얽이고 섞여 원인과는 전혀 다른 결과로 나타나기도 한다.

뜬금없는 인생 이야기로 서설이 길었지만 팔자에 없던 이런 책을 쓰게 된 것이 소위 필Feel 받아서 우연히 쓰게 된 것이 아니라는 말을 하고 싶어서 이렇게 횡설거렸다. 엄마가 아이의 공부 때문에 분수를 다시 배우듯이, 나도 학생들과 디자인 공부를 좀 더 잘해 보고자 한 의도에서 시작한 글이 한 권의 책이 되었다.

나는 대학에서 학생들과 건축 공간을 디자인한다. 개인적이고 자유로운 감성을 발휘하여 이른바 예술적인 작업을 한다. 그런데 그 과정에는 매우 정설적인 하나의 관행이 자리 잡고 있다. 그것은 가령 이집트 사람들이 그림을 그리는 방법처럼 이미 샘플 같은 조형 요소들을 나열하여 형태를 완성해 나가는 것과 유사하다. 그리고 그것은 아이러니컬하게도 매우 관료적이다.

학생들은 그것이야말로 자신들이 발휘할 수 있는 지적인 면이라고 믿는다. 그들에게 이 과정은 너무나 진지하고 의미심장한 절차이며 자신의 디자인을 그 가치에 편승시키는 수단이다. 디자인의 의도, 즉 우리가 흔히 개념이라 부르는 콘셉트를 의례적인 형식을 통해 정의한다는 말이다. 그러면서 주관적이고 사적인 의미를 자신의 디자인 결과물에 부여한다. 자신의 콘셉트에 대한 진지한 관찰과 분석은 외면한 채 말이다.

이것은 어떻게 보면 내용보다는 성과와 치적에 얽매이는 우리 사회의 경향과 너무나 닮아 있다. 인간의 윤택한 삶을 위한 본연의 가치가 아닌, 디자인 그 자체에 의미를 부여하려고 애쓰는 모습. 현대 사회를 일컬어 기호와 이미지에 의해 인간의 가치가 대체된다고 말한 장 보드리야르 Jean Baudrillard의 시뮬라시옹 Simulation 이론은 여기에서도 입증되는 것 같다.

나는 학생들이 디자인이라는 관행적인 절차의 속박에서 벗어나기를 희망한다. 그러기 위해서 나는 디자인보다는 사물과 존재의 본성을 느낄 수 있는 여유를 가지라고 잔소리한다. 그것은 존재의 본질에 다가서는 일이다. 거창한 말 같지만 자연을 의례적인 시선이 아니라 유희적인 시선으로 바라보아야 한다는 의미다. 자연의 형태에 대한 호기심을 키움으로써 세상의 모든 존재들이 그러한 형태로 이루어질 수밖에 없음을 이해하고, 그로 인해 내가 만들어야 할 디자인의 형태도 어떠해야 할지 생각하게 될 것이기 때문이다. 나는 그것이 디자인을 공부하는 학생이 학창 시절에 익혀야 할 가장 중요한 것이라고 믿는다. 사물을 바라보고 이해함에 있어서 관료적인 목적이 아니라 순수한 목적으로 호기심을 발동시키는 것, 나는 그것이 인간이 예술을 만들어 낸 궁극적인 목적이라고 생각한다. 본질과의 조우, 이것은 디자이너가 디자인을 함에 있어서 마지막 수단이 되어야 하는 이유이기도 하다.

역사, 철학, 과학과 같은 학문을 포함한 문명의 모든 요소들은 결국 자연이라는 큰 알레고리와 연결되어 있으며, 인간이 만들어 낸 어떠한 심오하고 문명적인 요소들도 결국은 자연의 이치를 이해하

기 위한 방편이다. 그래서 자연의 위협으로부터, 공포로부터 예술이 탄생했다. 예술이 생물학적으로 진화한 인간 본성의 한 부분이라는 것, 예술이 정상적이어야 하고, 자연적이어야 하고, 필연적이어야 함은 여기에 있다.

여러 가지 인문학적 무지를 무릅쓰고 책을 출판하기로 결심한 용기는 이 때문이다. 예술이 왜 존재해야 하는지, 각각의 예술은 왜 그러한 형태로 나타나는지, 그리고 그것이 인간에게 왜 중요한지 알게 하는 것. 이는 나를 포함하여 디자인을 공부하는 모든 학생들과 동료들이 디자인보다 더 중요하게 생각해야 하는 요소임이 틀림없다. 이 책이 그러한 모든 갈증을 해소해 줄 수 있다고는 감히 말할 수 없다. 다만 이 책이 자연과 존재에 대한 호기심이 싹트는 계기가 될 수 있도록 미량의 작용을 해 줄 수 있기만을 기대한다. 디자인을 포함한 모든 학문과 기술은 자연을 예술의 시선으로 바라볼 때 비로소 진정한 가치가 발휘될 수 있기 때문이다. 우리에게 가장 절실한 것이 바로 그것이라고 생각한다.

옹졸하고 부족한 4차원의 강의를 잘 견디어 주고 있는 나의 학생들에게 감사를 전한다. 그들의 순수한 열정이 이 책을 만들었다고 해도 과언이 아니다. 그리고 이 책의 편집을 위해 너무나 많은 수고를 해 주신 청아출판사 편집 관계자 분들에게 진심을 담아 고마움을 전하고 싶다.

2011년 1월
지은이 한명식

# 차례

네 번째 시선

## 진화    모든 형태에는 이유가 있다

다섯 번째 시선

## 모나드    절대적이고 보편적인 실체를 찾아서

아홉 번째 시선

## 조형   본질을 추구하는 인간의 욕망

de Iehan Cousin.

*Paysage.*

Plans

# 동과 서

세계를 바라보는 서로 다른 시선

Perspectifs.

Terre.

유학 시절 전공은 다르지만 항상 함께 다니던 친구들이 있었다. 여섯 친구들 중 동양인은 내가 유일했다. 어느 해인가 프랑수아라는 친구의 생일이 다가올 무렵이었다. 우리나라에서는 대체로 상점에서 구입한 물건을 선물하지만 당시 프랑스 사람들은 사소한 것이라도 직접 만들어서 주고받는 것을 더 좋아했다. 때문에 누군가의 생일이 다가오면 선물 때문에 은근히 신경이 쓰이곤 했다.

우리는 프랑수아의 생일 선물로 모두가 함께 마련한 선물을 하기로 했다. 선물은 세상에 단 하나밖에 없는 '음악 테이프'. 친구들 중에는 작곡에 재능이 있는 친구가 있었다. 발타자르라는 그 친구는 디자인을 공부하지 않았다면 아마 뮤지션이 되었을 만큼 음악 감각이 남달랐다. 발타자르가 우리들 각자가 부를 노래를 작곡하고 우리들은 자신이 부를 노래의 가사를 짓기로 했다. 며칠 후 발타자르가 우리를 집으로 불러 작곡한 음악을 신디사이저로 들려주었다. 그런데 그가 들려준 음악 중에는 따로 설명하지 않아도 내 몫의 음악이라는 것을 바로 알아차릴 수 있는 곡이 하나 있었다. 유일한 동양인인 나를 염두에 두고 만들었음이 분명하게 느껴지던 그 곡은 다른 서양 친구들이 부르게 될 곡들과는 확연히 달랐다. 누가 들어도 동양적인 선율이었다. 그 자리에 있던 친구들 모두가 곡을 듣자마자 동시에 나를 바라보았다.

서양적인 음악과 동양적인 음악, 이 차이는 어디에서 오는 것일

까? 이처럼 미묘한 무형의 소리가 어떻게 동양과 서양을 단숨에 구분하게 하는 것일까? 그 차이를 느끼고 알아내는 데는 그리 복잡한 분석이 필요하지 않다. 조금만 주의해서 들어보면 누구나 알아낼 수 있는 차이, 바로 선율의 차이다.

동양 음악은 단선율의 음악이다. 일반적인 서양 음악에서는 몇 개의 선율이 서로 다른 음과 리듬으로 연주되는 데 반해, 동양 음악에서는 모든 선율이 거의 동일한 리듬으로 연주된다. 서양 음악은 흔히 말하는 스테레오적인 느낌, 즉 입체적인 음률로 들리고 동양 음악은 모노적이고 평면적으로 느껴진다.

이 차이는 연주에 맞추어 노래를 부를 때도 마찬가지다. 일반적으로 서양에서는 노래하는 사람이 악기 연주와 서로 다른 선율로 노래하지만, 동양에서는 노래하는 사람이 악기 연주와 동일한 선율로 노래한다. 이를 음악 용어로 다성 음악과 단선 음악이라고 한다. 서양 음악이 주로 다성 음악에 속한다면, 동양 음악은 대위법이 없이 주로 하나의 성부로만 이루어졌다고 해서 단선 음악이다.

그렇다면 과연 동양과 서양의 어떤 측면이 이런 차이를 불러오는 것일까? 그 이유를 알기 위해서는 먼 옛날로 거슬러 올라가야 한다. 고대 그리스와 로마에서는 여타의 고대 문화권과 달리 개인의 자율성을 중요한 가치로 여겼다. 삶을 스스로 주관하는 것으로 여기고, 자신이 원하는 대로 자유롭게 행동하며, 외부의 제약 없이 능력을 최대한 발휘하는 것, 이것이 행복한 삶에 대한 그들의 신념이었다. 서구인들의 이러한 '자율'에 대한 신념은 개인의 정체성에 대

한 강한 인식 때문이다. 즉 인간을 독특한 특성과 목표를 가진 상호 개별적인 존재로 파악한 것이다. 그리스 로마 시대에 다양하고 개성 있는 신화들이 많이 만들어진 것은 이 때문이다.

동양에서는 조화로운 관계를 중시한다. 특히 인간관계에서는 더욱 그러하다. 나는 어떤 집단의 구성원인지, 소속된 집단과 사회 속에서 어떤 위치인지, 구성원으로서 해당 집단을 위해 어떻게 행동해야 하는지 등 주변 사람들과 원활한 관계를 유지하고 집단에 기여하는 태도가 개인적 재능보다도 더 우선시되며, 인간이 갖추어야 하는 필수 덕목으로 꼽혔다. 이는 오늘날도 다르지 않다. 동양인은 어린 시절부터 국가나 사회, 특히 한 가족의 구성원이라는 점을 이해하고 받아들이는 자세를 교육받는다. 서양 문화권에서 '개인적 존재'를 중시하는 것과 달리 동양 문화권에서는 특정 집단에 소속된 구성원으로서 개인의 특성을 주변의 환경과 조화시키고 맞추는 것이 중시된다. 그리고 이는 철저한 자기 절제와 겸양을 통해 이루어진다.

이런 사고방식 아래에서 만들어진 개념이 '인仁' 사상이다. 중국의 공자에서 시작되어 맹자, 순자로 이어지는 인 사상은 동양인에게 있어 가장 중요한 정신적 관념 중 하나다. 중국, 한국, 일본 등 각 문화권마다 조금씩 다르게 받아들여지지만 공통적으로 '개인과 현실을 넘어서는 초월적인 세계관'을 목표로 하는, 즉 모든 도덕을 일관하는 공통된 이념이었다. '수신제가치국평천하修身齊家治國平天下'라는 말은 인 사상을 실현하는 실천적 태도다. 자신의 몸과 마음

을 바르게 한 사람만이 가정을 잘 다스릴 수 있고, 가정을 잘 다스릴 수 있는 사람만이 나라를 잘 다스릴 수 있으며, 나라를 잘 다스릴 수 있는 사람만이 천하를 평화롭게 한다는 개념, 남편은 남편다워야 하고, 아내는 아내다워야 하며 자식은 자식다워야 조화와 평화를 이룰 수 있고, 이상적인 사회를 구현할 수 있다는 말이다.

가족과 사회 구성원들과의 조화를 위해 개인성을 자제하는 것이 미덕인 정서, 윗사람의 명령에 순종하고, 조화로운 인간관계를 맺고, 튀지 않고 원만하게 살아가는 삶, 이는 동양 문화권의 기저에 깔린 기본적인 태도이며, 오늘날에도 바뀌지 않은 가장 중요한 가치다.

## 미, 인식의 지평선

동양과 서양의 이런 정서 차이는 유적이나 유물에 표현된 이미지에서도 볼 수 있다. 서양의 유물이나 작품에는 주로 전투나 육상경기처럼 개인들이 경쟁하는 모습이 표현되어 있는 반면, 동양의 유물이나 작품에는 가족의 일상이나 평화로운 풍경 속에서 인간과 자연이 벗하고 있는 이미지가 자주 등장한다. 이는 사물에 대한 형태의 본질, 즉 '미美'에 대한 정의에서 동서양이 문명을 기반으로 하는 철학 자체가 다르다는 것을 나타낸다.

서구인들에게 미는 세계를 인식하는 객관적인 도구다. 서구인들

은 사물이나 현상을 인식할 때 일련의 개념 체계로 명확하고 질서 정연하게 나타낼 수 있어야만 한다. 즉 정신적 관념이 아니라 실체적 감각으로 인식되어야 참된 것으로 인정하는 것이다. 미 역시 기하학적 체계와 같이 논리적인 일관성이 내포되어 있어야 한다. 각각의 개체에 대한 감성, 지성, 의지가 분리되어 전체적으로는 체계의 근원을 이루며, 실체적인 질서로서 완벽함에 접근해야 한다. 예컨대 영어의 'Being'은 '~이다' 또는 '존재하다'라는 의미인데 서양인들의 정신세계가 사실상 이 단어에 내포되어 있다고 해도 과언이 아니다. 이는 어떤 특정 사물의 존재는 그 자체를 인식함으로써 세계를 인식한다는 것이며, 존재는 곧 실체라는 의식이다. 이런 까닭에 서양인들이 보는 세계는 하나의 실체적 세계이고, 모든 사물은 각각의 실체다. 때문에 그들은 사물과 사물을 개별적으로 개념화하여 각자를 선형화하고, 서로 구분된 사물을 각자 분석함으로써 사물의 본질을 파악한다.

동양 건축의 개방적인 형태와 비교하여 서양 건축이 폐쇄적으로 구성되어 있다고 느껴지는 것은 이런 미 의식의 차이가 반영된 결과다. 건축용어로는 이것을 공간의 내적 구성과 외적 구성이라고 부른다. 자연과의 조화를 생각하여 상호 유기적인 형태로 공간을 구성하는 동양 건축에 비해 서양 건축이 자연과 인간의 생활을 개별적인 것으로 생각하고 건축 자체의 객체적인 형태로만 표현하는 것은 이런 미 의식의 차이가 발현된 결과라 할 수 있다.

과거 서양에서는 주로 돌이나 벽돌을 쌓아 올려서 벽을 만드는

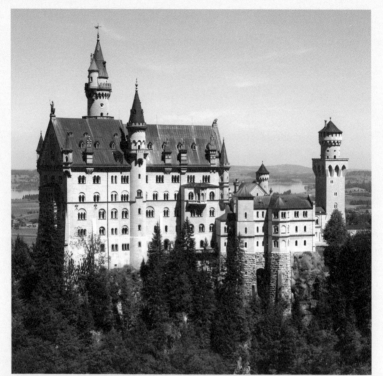

노이슈반슈타인
성(위) | 노이슈반
슈타인 성의 침실
과 식당(아래) |
19세기경 | 독일
퓌센

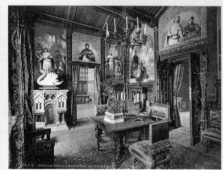

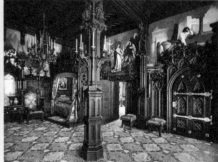

조적식 건축 방식이 선호되었다. 다시 말해 인간의 생활지인 건축물을 자연과 차단시키는 형식으로 자연은 오직 창문을 통해서만 제한적으로 접할 수 있었다. 특히 기둥이 발명된 후 벽이 구조적인 역할에서 벗어나게 된 고딕 건축 이전에는 그야말로 손바닥만 한 창문을 통해 들어오는 약간의 빛을 제외하고 자연은 건축물과는 별개의 존재였다. 이 점을 보완하고자 그들은 자연의 모방품을 실내로 들였다. 자연의 문양이 표현된 카펫을 바닥에 깔고, 자연을 그린 그림을 벽에 걸었으며, 동물을 박제하여 거실에 두었다. 한마디로 서양에서 건축은 자연과는 구분된 건축물 자체의 실체에만 가치를 국한시킨 형태였다. 건축은 건축이고 자연은 자연이었던 것이다.

　하지만 동양에서의 '미'에는 서양에서처럼 대상이 명확한 영역을 지니는 분류 형태로서의 개념이 존재하지 않았다. 아니 '필요하지 않았다'라는 것이 더 정확하다. 동양에서 미의 개념은 서양처럼 수평적 체계에 의한 객관성으로 분류되는 개념이 아니라 전체로서 상호 유기적이고 보완적인 관계를 가진다. 사이, 즉 요소들 간의 관련성에 초점을 두고 거기에서 가치와 의미의 원천을 찾았다.

### 비움의 철학

　　　　　　　　　동양인이 자연을 바라보는 가장 대표적인 시선 중 하나는 바로 '무無'의 사고다. 이것은 앞에서 언급한 Being의 개념과는 전적으로 다르다. 서양의 존재론적인 차원에서의

'없음'은 그냥 없는 것으로 전형화되지만, 동양의 무는 단순히 무엇이 없는 차원이 아니라, 언제든지 다시 있을 수 있는 가능성이 전제된 '없음'이다. 일종의 빈자리다. 있기 위해 비워 둔 자리, 그것은 언제라도 다시 채워질 수 있는 '없음'이다. 그래서 이 없음은 창조의 에너지원으로서 새로운 생성을 부추긴다고 보았다.

이처럼 동양인들은 새로운 생성을 일으키는 힘을 '기氣'라고 여겼다. 새로운 창조로 작용될 수 있는 근원으로서 이 힘이야말로 만물을 형성하고 세상이 계속 존재할 수 있게 하는 원동력이며, 그 자체로서 본질을 이끌어 가는 철학이고 미학이며 궁극적인 삶의 척도였다.

철학과 미학은 근본적으로 삶과의 조우를 전제로 한다. 이는 서양에서도 마찬가지다. 사상이 그 자체로서, 관념으로서 머무는 것이 아니라 삶의 근본으로 작용해야 하는 것이다. 동양에서는 이것이 기를 통해 발현되어야 한다고 생각했다. 그렇다면 동양인의 삶에서 기는 실제로 유용할까?

흔히 동양의 사상은 자기 수양 같은 형이상학적이고 실체가 없는 대상으로 여겨진다. 그러나 이는 그 자체로 동양의 특징이다. 서구의 존재론적 관점에서 보면 '그렇게 보이는' 일종의 착시 같은 현상인 셈이다. 이렇게 한번 생각해 보자. 서양에서는 존재라고 하면 그 자체로 그것이며 그렇지 않으면 아닌 것으로 본다. 한마디로 있거나 없거나 둘 중 하나여야 한다.

반면 동양 사상에는 존재에 층위가 존재한다. '무'에 작용하는

'기'의 개념이 있고, 또한 '기'를 실체화하는 '사이'의 개념이 있다. 그리고 모든 존재는 상호적인 관계를 통해서 조율된다. 이를 통해 존재는 분명한 하나의 실체로 정의되기보다는 주변 대상(혹은 관념) 들과 상보적인 관계에서 해석된다. 여기에서 사이의 개념은 층위에 서는 하위 단계에 속한다. 그렇다면 사이는 또 무엇일까? 무와 기 가 철학이고 미학이라면, 사이는 이들이 삶과 조우되게 하는 실체 의 원리다. 삶을 구체화하는 형태 요소다.

예를 들어 동양의 건축을 살펴보자. 동양 건축 중에서도 특히 한 국 건축에는 이 '사이'의 개념이 매우 구체적으로 적용되어 있다. 앞서 살펴본 바와 같이 서양의 건축은 그 자체로의 객체성을 지니 는 데 비해, 동양의 건축은 자연과 인간의 관계를 유기적으로 연결 하는 차원에서 만들어진다. 인간과 자연, 그 사이의 역할을 건축이 하는 것이다.

서양의 폐쇄적인 건축 형식과는 다르게 동양의 건축은 보다 환경 에 개방적이며 내-외부 공간의 차단을 거부하고 자연과의 대화를 강조한다. 건축 객체의 형태와 그것이 놓이는 상황과의 어울림을 통해 미와 효율을 추구한다. 건축물 자체에 의미가 있는 것이 아니 라 건축물과 자연과의 관계를 통해 나타나는 개념, 인간과 자연 사 이에 건축이 존재하고 작용한다.

이는 두 문명의 언어 체계에서도 분명하게 드러난다. 서양에서는 하나의 사물, 더 나아가 일련의 사물, 그리고 사물 전체를 인식하려 면 우선 그 본질을 정의하여 명료한 언어로 나타내야 한다. 이때 언

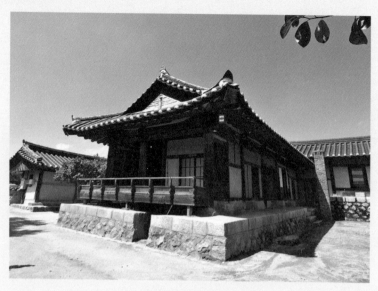

유성룡의 생가
| 보물 제414호 |
조선 중기 | 경상
북도 안동

도산서원의 농운
정사 | 사적 제
170호 | 1574년 |
경상북도 안동

어는 객체의 본질과 그대로 대응된다고 여겨진다. 하지만 동양에서는 객체의 차원에서 '말<sub>言</sub>은 사물을 다 표현해 내지 못하며' 주체의 차원에서 '말은 그 뜻을 다 표현하지 못한다'라고 여긴다. 사물이란 인식은 할 수 있지만 정확한 언어로 표현할 수 없다는 뜻이다.

이에 대해서 중국 인민 대학교의 미학자 장부어張波 교수는 "어떠한 언어도 하나의 대상, 혹은 일련의 대상, 그리고 온 세상에 완전히 대응하는 정의나 공리를 제시할 수는 없다."라고 주장한다. 언어는 단지 객관적 사물이나 주체의 심리를 인식할 수 있도록 돕는 매개물일 뿐 언어를 사물이나 사상 자체로 여겨서는 안 되는 것이다.

또한 그는 "사물이나 사상은 하늘에 걸려 있는 달이고, 언어는 그것을 가리키는 손가락이다. 어떤 사람이 손가락으로 달을 가리키며 '저것이 달이다'라고 말하는 것은 손가락을 보라는 것이 아니라 달을 보라는 뜻이다. 손가락이 가리키고 있는 것은 달이므로 달을 보면 손가락의 존재는 잊어야 하듯이, 말은 의미 전달이 목적이므로 의미를 파악하고 나면 말 자체를 잊어야 한다."라고 말한다. 즉 언어란 결코 최고 층자stratons가 될 수 없고, 사물에 완전히 상응하지 못한다고 보는 것이다.

그는 언어라는 형식적인 수단은 사물의 가장 핵심적인 특질과 미묘한 차이를 완전히 반영하지는 못하며, 사물의 진정한 실체는 기호를 넘어선 마음을 통한 깨달음으로써만 파악할 수 있다고 생각했다. 따라서 미를 파악하거나 체험하면서도 오히려 미의 본질을 직

접 추구하지 않고, 언어를 사용한 공리나 정의를 내리려고 애쓰지 않으며, 미의 본질을 일부러 구축하려고도 하지 않는다.

## 형태를 보는 방법

미시간 대학교의 심리학자 리처드 니스벳Richard E. Nisbett 교수의 《생각의 지도》에는 매우 흥미로운 실험 결과가 기술되어 있다. 게이오 대학교의 인지심리학자 무츠미 이마이 교수는 두 살배기 어린아이에서부터 성인까지 다양한 연령대의 일본인과 미국인을 대상으로 심리 실험을 했다.

실험은 특정 재료로 만들어진 어떤 모양의 물체를 대상들에게 보여 주는 것으로 시작되었다. 먼저 실험자들은 '코르크'를 이용하여 '피라미드'를 만들었다. 그리고 피라미드를 실험 참가자들에게 보여 주고, 그것을 '닥스'라고 지칭했다. 닥스는 실제로는 존재하지 않는 것으로 실험자가 임의로 붙인 이름이다. 그리고 난 후 동시에 두 가지 물체를 보여 주었다. 한 가지는 플라스틱으로 만든 피라미드이고, 다른 한 가지는 코르크로 만들었지만 앞서 본 피라미드와는 다른 모양이었다. 그리고 나서 실험자는 참가자들에게 어떤 것이 '닥스'냐고 물었다.

결과는 매우 놀라웠다. 미국인들은 주로 '같은 모양'을 하고 있는 물체를 선택한 반면, 일본인들은 '같은 재료'로 만들어진 물체를 선택했다. 이는 어린이든 성인이든 관계없었다. 이 실험을 통해 이마

이 교수는 서양인은 특정 사물을 형태를 통해 인식하고, 동양인은 재료를 통해 인식한다는 결론을 도출했다.

형태와 재료, 이것은 다른 말로 하면 물체와 물질의 차이로 해석될 수도 있다. 얼핏 사소해 보이지만 이 특징은 서양과 동양의 삶의 방식을 이끄는 궁극적인 요인으로 작용한다. 그렇다면 이처럼 문명의 다양한 층위에서 나타나는 차이의 근원은 과연 무엇일까? 생물학적 요인일까? 아니면 지역적 차이일까? 고대 중국과 그리스의 생활상은 이를 알려 주는 중요한 단서가 된다.

그리스의 자연관은 뚜렷한 이원론적 토대 위에서 구축되었다. 인간과 자연, 또는 인간과 인간을 연결하는 문화와 우주, 이것이 그리스 사상 체계의 중심이었다. 다시 말해 내부 세계와 외부 세계를 구분하여 생각한 것이다.

니스벳 교수는 이 차이를 그리스 인들이 지닌 논쟁의 전통에서 기인한다고 보았다. 논쟁을 통해 상대를 설득하기 위해서는 객관적으로 존재하는 현실에 대해 자신이 상대보다 잘 이해하고 있다는 믿음이 전제되어야 하는데, 이는 즉 현실에 대한 주관적인 해석에서 내가 상대보다 더 정확하다는 신념이 있을 때에야 가능하다. 객관성은 실제로 주관성에서 비롯된다고 볼 수 있다. 사람들마다 세상을 보는 시각이 제각각이라는 것을 깨닫고 나면, 세상은 그러한 각각의 인식들과는 무관한 객관적인 실체라는 판단에 이르게 되기 때문이다.

그리스 인들의 이러한 깨달음은 아마도 그리스가 무역국이었기

에 가능했을 것이다. 자유 무역을 통해 세계 각지의 다양한 사람들과 접촉하고, 보다 더 넓은 세계가 존재한다는 사실을 알았기 때문에 사람들마다 세상에 대해 다른 인식을 지니고 있음을 인정하기가 쉬웠을 것이다.

반면에 동양은 일찍부터 통일된 문화를 가지고 있었다. 동양에서는 대를 이어 가며 같은 자리에서 이웃들과 함께 농사를 지으며 사는 삶의 방식이 보편적이었다. 시골에서 농사를 지어 본 사람은 알겠지만 농사는 혼자 지을 수가 없다. 농사철이 되면 이웃들끼리 서로 순서를 정해 협업을 해야 한다. 그래야 제때 씨를 뿌리고 추수를 할 수가 있다. 품앗이는 이 때문에 나온 풍습이다. 따라서 모름지기 서로 도우면서 오순도순 살 수밖에 없다. 만약 이런 상황에서 고대 그리스 인들처럼 자기주장을 내세우며 개성 있게 살고자 한다면 집단의 이익을 해치고 스스로 고립을 자초하게 될 뿐이다. 주어진 여건과 환경 속에서 이미 자기에게 부여된 것들과 좋은 관계를 유지하는 것, 이는 무엇보다 중요한 생계 수단이고, 삶을 유지하는 절대 규범이었다.

즉 동양인과 서양인은 각자 생활 기반의 차이로 인해 삶에 대한 시선 자체가 달랐다. 각기 다른 삶의 여건에 따라 서양인은 외부 지향적인 시선을, 동양인은 내부 지향적인 시선을 가지게 되었다고 할 수 있다. 이 사소한 차이는 세월을 지나며 동양과 서양의 간격을 엄청나게 벌려 놓았다. 또 다른 '닥스'를 선택하는 것처럼 말이다.

생활 기반의 차이에서 발생한 이런 시각 차이는 두 문명을 다르

게 이끌었다. 그리고 이는 두 문명의 사고방식과 삶의 형태를 바꾸어 놓았다. 사물을 바라볼 때 형태를 보는 것과 사물의 근원을 보는 것의 차이, 이것은 때로 자유와 숙명에 대한 관념으로까지 확대된다.

## 실체의 형상화
## VS. 마음의 형상화

이 차이는 그림에서도 분명하게 나타난다. 예컨대 동양화가와 서양화가는 그림을 그리는 방식에서도 차이가 있다. 서양화가는 실제 그리려고 하는 대상을 직접 보면서 그림을 그린다. 그리고자 하는 대상을 어디까지 어떻게 화면상에 표현할 것인지, 어떤 비례로 나타낼 것인지, 어떤 구도로 구성할 것인지를 결정하고 나면 화면에 그려지는 그림과 실제 대상을 계속 비교하고 수정하며 그림을 완성해 나간다.

하지만 동양화가는 기억으로 그림을 그린다. 화가는 그림을 그리기에 앞서 그리고자 하는 대상을 관찰한다. 이때의 관찰은 서양화가가 대상을 바라보는 것과는 다른 차원이다. 서양화가는 대상의 형태를 파악하기 위해 관찰하지만, 동양화가는 대상을 이해하기 위해 관찰한다. 동양화가는 대상의 본연 속으로 자신을 참여시켜 대상과 자신을 하나 되게 하고, 대상과의 동화가 충분히 일어났을 때 비로소 그림을 그리기 시작한다.

이때도 동양화가는 서양화가처럼 밑그림을 그리거나 화면 위에

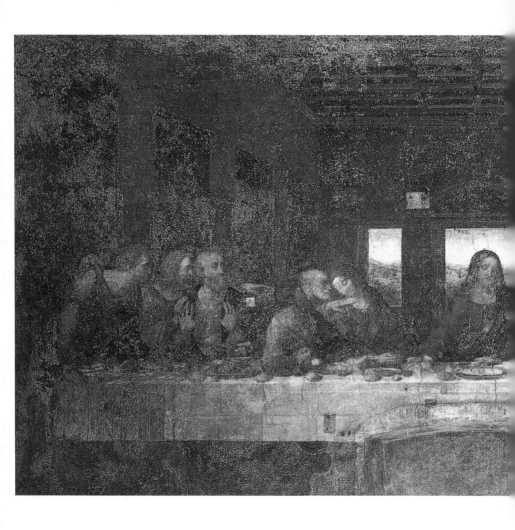

미리 구도를 잡는 등의 기초 작업을 하지 않는다. 서양화가가 화면
에서 준비하는 모든 기초 작업을 동양화가는 마음속에서 준비한다.
화가의 머릿속에서 미리 형성되고 다듬어진 하나의 이미지는 순간
적인 붓놀림을 통해 화면 위에 그려진다. 이런 이유 때문에 동양화

는 서양화보다 실제로 화가가 그림을 그리는 시간이 짧다. 하지만 그림에서 틀린 부분이 생기더라도 수정이나 덧칠을 할 수가 없다. 모든 것은 한 번에 이루어져야 하고, 만약 틀린 부분이 발견되면 그 그림은 처음부터 다시 그려야 한다. 실로 무수한 연습과 수양을 통

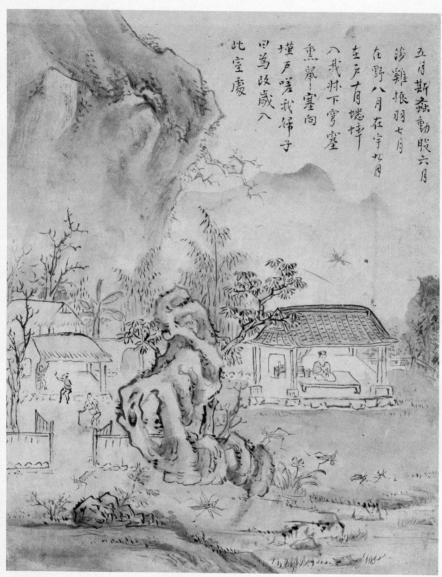

五月斯螽動股六月

莎雞振羽七月

在野八月在宇九月

在戶有蟋蟀

入我牀下穹窒

熏鼠塞～塞向

墐戶嗟我婦子

曰為改歲入

此室處

**빈풍칠원도** | 이
방운 | 18세기 |
국립 중앙 박물관

해서만 이룰 수 있다.

화면의 구성에서도 다르다. 서양은 화면 속에 표현되는 물체들의 형태를 통해 전체 화면을 구성하고, 이 형태들은 하나의 소실점으로 연결된다. 원근법의 개념이 그림 속에 적용되어서 그렇다. 이때 소실점은 그 지점에서 고정된다. 그리고 이는 화가의 눈과 일치한다.

반면 동양화는 형태를 통해 화면을 구성하지 않는다. 비워진 여백의 공간으로 화면 전체의 윤곽과 형태를 나타내야 한다. 허공의 형태, 보이지 않는 것을 통해 보이는 것을 나타내는 개념이다. 동양 사상에서 유난히도 무無, 허虛, 공空이라는 단어가 중요하게 취급되는 이유는 바로 여기에 있다.

## 그림의 형태

동양화에서 가장 중요한 조형 원리는 여백餘白이다. 여백은 비어 있는 부분, 즉 그리지 않고 남겨 둔 공간을 말한다. '채움'으로써 형성되는 서양의 조형 원리와는 다르다. 동양화의 핵심은 '비움'으로써 나타나는 여운의 미학이다.

여백은 그림뿐만 아니라 동양의 모든 예술 분야에서 공통적으로 나타나는 원리다. 음악, 문학, 서예, 정원, 건축 등 전체적인 문화적 흐름의 기초로 적용되며, '비워져 있는 것'과 '채워져 있는 것'의 경계를 반대로 보거나 인위적으로 구분하지 않고, 오히려 연결되는

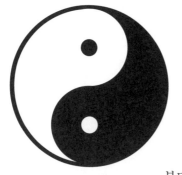

과정과 여운으로 생각하여 실생활에 활용된다.

여백은 동양 사상의 중심이라고 할 수 있는 음양陰陽 이론에서 시작된다. 주역에 따르면 '음陰'과 '양陽'은 서로 반복되는 움직임이며, 음은 양 때문에 존재한다. 그리고 양은 음 때문에 존재하며, 세상이 현재 음의 상태에 있으면 곧 양의 상태가 도래할 징조라고 생각한다. 자연과 사람이 공존하는 길을 의미하는 '도道'의 상징을 흰색과 검은색 물결의 형태를 띤 두 가지의 힘으로 이루어져 있다고 생각한 것은 이런 원리 때문이다.

그림을 자세히 보면 검은색 물결은 흰 점을 품고 있고, 흰색 물결은 검은 점을 품고 있다. 이는 진정한 양은 음 속에 존재하는 양이고, 진정한 음은 양 속에 존재하는 음임을 암시한다. 음양의 원리란 서로 반대되지만 동시에 서로를 완전하게 만드는 힘, 서로의 존재로 인해 서로를 더 잘 이해할 수 있는 힘의 관계라고 할 수 있다. 이같이 여백으로 표현된 동양화의 화면은 서양화에서 나타나는 사물의 형태를 통한 원근법의 개념과는 다르다.

원근법은 3차원적인 공간의 형태를 2차원적인 평면의 상태로 묘사할 수 있는 방법이다. 서양 역사에서 원근법을 기하학과 함께 서구 세계를 이끌어 온 논리적 사고의 가장 중요한 기반이라고 말하

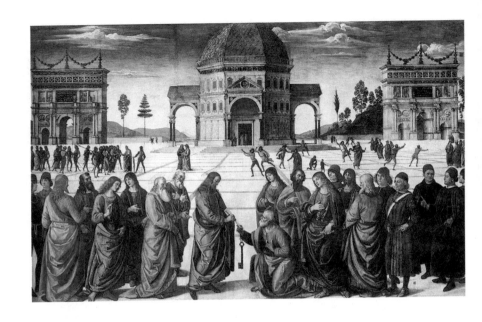

는 이유는 이 때문이다. 그렇기 때문에 서양의 원근법은 하나의 회
화 기법이라기보다는 논리와 과학으로 여겨진다. 원근법에 관해서
는 다음 장에서 좀 더 자세하게 다루겠지만 간단히 말해 일정한 시
점에서 본 물체와 공간을 눈으로 보는 것과 같이 멀고 가까움을 느
낄 수 있도록 2차원의 평면 위에 표현하는 공간의 원리다. 한마디로
3차원의 공간을 2차원의 평면 위에 나타내는 기술이다. 그림의 표
현만으로 공간과 물체들의 크기와 위치를 구체적으로 나타낼 수 있
는 방법이다.

　하지만 동양화에서는 이러한 원근법의 개념이 나타나 있지 않다.
오히려 이것이 의도적으로 무시되어 있는 것처럼 보이기도 한다.

천국의 열쇠를 받
는 베드로 | 피에
트로 페루지노 |
1481년 | 시스티나
대성당

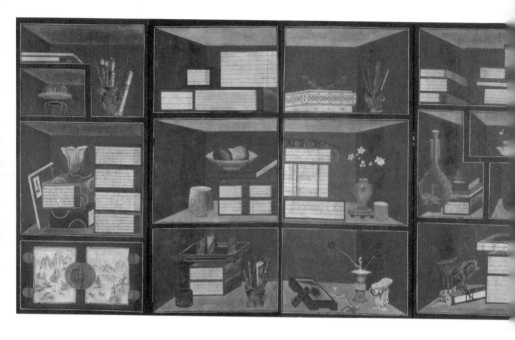

서양화의 원근법처럼 소실점의 위치가 정확하게 파악되지 않아서 그렇다. 그러므로 이 효과는 그림을 그리고 있는 화가의 위치가 어디에 있는지 알 수 없고, 화가가 하늘을 날아다니며 대상을 보고 있는 것 같은 착각을 들게 한다. 원근법처럼 시점이 한곳으로 고정되지 않아서 더 그렇게 느껴진다. 더구나 그 모호한 시점도 대상들보다 높게 형성되어 있어서 부유하는 느낌은 더 강조된다.

　이와 같이 하나의 그림 속에서 시점이 하나로 정해져 있지 않고, 여러 시점을 동시에 가지는 것을 '다중시점'이라고 한다. 관찰의 주체가 화가 한 사람의 개인적인 시선으로 한정되지 않고, 다양한 위

책가문방구도 |
작자 미상 | 19세
기 민화 | 경기대
학교 박물관

치와 각도에서 사물과 상황을 파악하고자 한 동양인의 습성에서 비
롯된 것이라 할 수 있다. 이러한 '사물에 초점을 두느냐, 상황에 초
점을 두느냐'라는 인과적 사고방식이 유형화된 것이다.

　결국 동양인은 화가 한 사람의 시선이 아닌 모든 사람의 시선을
통해 사물을 바라본다는 이야기가 된다. 이는 우주 삼라만상이 서
로 관계를 맺고 있다고 생각한 동양인들의 사고방식과 연결된다.
어떤 대상(상황)이든지 주변 맥락에 따라 언제든지 변할 수 있기 때
문에 동양인들에게는 특정한 대상을 딱 잘라 정확하게 범주화하고
규정하는 것은 어리석은 일로 여겨졌다. 단순한 규칙을 가지고 사

물을 이해하고 통제하기에 우주는 너무나 심오하고 역동적인 것이라고 생각한 까닭이다.

불교에는 '인드라망'이라는 세상을 덮을 수 있을 만큼 큰 그물에 관한 이야기가 있다. 이 그물의 모든 매듭에는 구슬이 달려 있는데, 이 구슬에는 사바세계 전체가 비추어 나타난다고 전한다. 하나의 구슬에 비춘 세상의 모습은 다른 구슬에 비추어진 것들이 다시 반사되어 비춘 것이다. 즉 구슬들은 서로를 비추고 있을 뿐만 아니라 그물로써 서로 연결되어 있다.

인드라망의 개념은 불교가 인간 세상을 바라보는 관점이다. 인간은 스스로의 힘으로 살아가는 것처럼 보이지만 실제로는 주변 사람들과 연결되어 있고, 서로가 서로를 비추는, 마치 그물에 달린 구슬과 같은 밀접한 관계로 얽혀 있다는 것이다. 동양인의 세계관과 그 안에서 살아가는 인간들 간의 관계, 또는 세상과 인간과의 관계가 어떠해야 하는가를 잘 보여 주는 이야기다.

때문에 동양화에 나타나는 의미와 형태는 서양화에서 나타나는 원근법의 원리와는 다른 차원으로 나타날 수밖에 없다. 화가가 대상을 일방적으로 단순히 바라보는 차원이 아니라 대상이 화가를 바라보거나 화가가 아닌 제3의 인물이 사물을 보는 시점으로 표현되는 것, 그것이 동양인이 세상을 바라보는 방법이다. 이것을 미술용어로는 역원근법, 역투시법이라고 한다. 동양인에게 세상과의 관계는 그 어떤 하나의 절차나 형식화된 규범으로 제한되지 않고, 초월을 통해 도달되는 의식을 목표로 하기 때문이다. 그것은 완성되거

나 정의되는 차원이 아니라, 계속해서 움직이는 영원성을 지니고 있다. 동양인이 세상의 형태를 바라보는 방법의 근원은 바로 이 영원성에 있다.

Payſge.

Plans

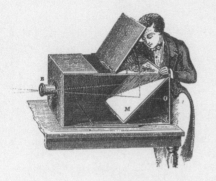

두 번째 시선

# 원근법

실체적, 과학적 사유의 탄생

신앙의 시대에서 이성의 시대로
왜 원근법인가
시각의 이성화
또 다른 이미지의 미학, 사진
이미지의 세계

1410년의 어느 날, 이탈리아 피렌체의 대성당 서쪽 정문 근처 광장에는 일대 소란이 일어났다. 소란의 원인은 한 점의 그림이었다. 몰려든 사람들이 가로세로 30센티미터 남짓한 크기의 나무 패널에 그려진 그림 한 점을 먼저 보겠다고 서로 다투고 있는 것이었다. 군중들 속에는 피렌체의 내로라하는 예술가와 학자 들도 포함되어 있었다. 군중들은 연신 감탄과 탄성을 지르며 야단을 떨어 댔다. 그런데 이 소동의 원인이 단순히 멋진 그림 한 점을 감상하기 위해서만은 아닌 듯했다.

패널에는 육각형 모양의 성 요한 세례당 건물을 중심으로 하늘이 펼쳐져 있다. 독특하게도 건물 위에 펼쳐진 하늘이 은박으로 마감되었는데, 이것을 거울처럼 잘 닦아 놓아서 하늘의 풍경이 은박 면에 투영되어 실제 하늘을 보는 것 같은 느낌을 준다. 가장 특이한 것은 그림의 정중앙에 뚫린 콩알만 한 구멍이었다. 사람들의 감탄을 자아낸 것은 바로 이 조그만 구멍 때문이었다.

패널은 오늘날 측량 기사들이 사용하는 삼각대 같은 지지 장치를 사용하여 사람 눈높이에 설치되어 있다. 그림의 방향은 실제 건물과 마주보고 있고, 이 때문에 사람들은 그림의 구멍을 통해 그림 속에 그려진 건물을 볼 수 있었다. 사람들은 그림 뒤로 가서 구멍을 통해 건물을 보는데 이때 한 손으로는 거울을 세워 들고 그림을 비춰 본다. 자연스럽게 거울에는 그림 속의 세례당 건물이 들어온다. 잠시 후 거울을 옆으로 치우면 조금 전 그림에서 본 실제 세례당 건

물이 우뚝 서 있는 광경을 마주하게 된다. 이때 그림에 붙어 있는 하늘 부분의 은박에는 실제 하늘에 떠 있는 구름까지도 완벽하게 비추어져 그림과 풍경의 환상적인 일치를 경험하게 만든다. 이 때문에 구경꾼들이 연신 구멍에 눈을 들이대고 손에 든 거울을 들었다 놓았다 하며 환호하고 있었던 것이다.

이것이 바로 르네상스 시대의 거장 필리포 브루넬레스키Filippo Brunelleschi가 최초로 원근법을 시연하던 광경이다. 브루넬레스키의 이 원근법 시연은 당시에는 큰 센세이션을 불러일으켰다. 원근법의 긴 역사가 시작되는 역사적인 순간이었다. 어떤 화가들도 브루넬레스키처럼 학문적이고 논리적인 실험으로 원근법을 증명해 내지 못했다. 그래서 이 순간은 건축과 미술의 역사에서 무엇보다도 중요한 의미를 지닌다. 시각의 과학화는 이날부터 시작되었다.

하지만 안타깝게도 브루넬레스키가 그린 최초의 원근법 작품은 지금은 전하지 않는다. 단지 그의 절친한 친구이자 동시대의 걸출한 건축가였던 안토니오 마네티Antonio Manetti가 쓴 《브루넬레스키 전기Filippo Brunelleschi Biography》를 통해 남아 있을 뿐이다. 그는 당시의 광경을 이렇게 기록하고 있다.

그가 처음으로 원근법에 관해 보여 주었던 그림은 크기가 대략 반 브라치아가량 되는 작은 사각형 패널에다 성 요한 세례당 건물을 그린 것이었다. 세례당은 바깥에서 건물 전체를 한눈에 다 볼 수 있는 모습으로 재현되었다. 그것은 마치 산타 마리아 델 피오레 성당의 중

앙 정문 안쪽으로 대략 3브라치아 들어간 곳으로부터 세례당을 내다보면서 옮긴 것 같았고, 세례당의 흰색과 검은색 대리석 색깔에 이르기까지 어찌나 꼼꼼하고 정교하게 그렸는지 웬만한 세밀화가의 솜씨보다도 나았다. 광장의 정면부를 눈에 보이는 대로 미세리코르디아 건너편에서 시작해 양모시장 상부 박공과 모퉁이까지, 그리고 성 제노비우스st. zenobius의 기적을 기리는 기념 원주에서 밀짚시장까지 그려 넣었다. 하늘을 나타내고, 그림 속의 담벼락을 대기에 노출시키기 위해 은박을 입히는 방법을 썼다. 은박은 거울처럼 투명해서 대기와 하늘이 그대로 비추어졌고, 바람이 이끄는 대로 구름이 은박 위를 흘러가는 것을 볼 수 있었다.

그러나 사람들이 그림을 관찰할 단일시점을 확보하는 일이 문제였다. 브루넬레스키는 사람들이 그림을 잘못된 시점에서 보는 일이 없도록 높낮이는 물론 방향과 거리를 정해 두고 그림에 작은 구멍을 뚫었다. 이 시점 이외의 다른 장소에서 바라보면 눈에 비치는 광경들이 변하기 때문이었다. 그림에서 구멍의 위치는 성 요한 세례당 부분에 놓였고, 구멍에 눈을 대면 세례당을 그리기 위해서 산타 마리아 델 피오레 성당 안쪽에 자리를 잡았을 때의 시점과 일치했다. 구멍은 그림이 그려진 쪽이 완두콩만큼 작았고, 양쪽을 향해서 여자들이 쓰고 다니는 밀짚모자처럼 생긴 피라미드 꼴을 이루며 점차 벌어져 두카토 주화의 크기 정도, 아니면 그보다 약간 더 큰 구멍이 뚫렸다.

브루넬레스키는 그림의 앞뒤를 뒤집어서 구멍이 크게 난 쪽에 눈을 갖다 대고 보게 했는데, 사람들은 한 손으로 자신의 한쪽 눈을 가리고

다른 손으로는 평면거울을 그림과 마주보게 세워 든 채로 거울에 비치는 그림을 관찰하였다. ……그림을 들여다보고 있노라면 은박이나 광장, 그리고 시점 등 앞서 말한 여러 장치 덕분에 마치 실제 광경이 눈앞에 펼쳐지는 것 같았다. 그날 나는 내 손에 직접 들고 여러 차례 들여다보았기 때문에 이에 대한 나의 증언은 틀림없다.

이처럼 꼼꼼한 마네티의 기록 덕분에 우리는 600년이나 지난 오늘도 생생하게 그날의 상황을 알 수 있다. 특히 그림의 하늘 부분에 거울처럼 맑은 은박을 붙여서 대기와 하늘을 그대로 비춘 것은 생각만 해도 기막힌 아이디어다. 이탈리아의 디자인이 왜 그토록 감성적이고 섬세한지 이해할 수 있는 대목이다.

당시 브루넬레스키만 원근법에 관심을 가지고 있던 것은 아니었다. 당대 주목받는 화가였던 조반니 마사초Giovanni Masaccio가 제작한 산타 마리아 노벨라 성당의 벽화 〈성 삼위일체Trinitàs〉는 화가들뿐 아니라 당시의 교양인들 사이에서도 매우 큰 반향을 일으켰던 원근법의 표본이다. 〈성 삼위일체〉라는 제목의 이 그림은 매우 치밀한 수학적 계산을 통해 1소점 투시법으로 그려졌다. 그림 속 공간의 입체 효과는 당시 일찍이 보지 못한 기법으로 피렌체 사람들을 열광시키기에 충분했다.

그림을 보면 개선문의 일부처럼 보이는 기둥과 천장 장식 면이 실물처럼 뚜렷하게 표현되어 있다. 더구나 실제 그림을 보는 사람의 위치에 소실점을 설정하여 현실을 보는 것 같은 착각을 불러일

성 삼위일체 | 조반니 마사초 | 1426년 | 산타 마리아 노벨라 성당

으켰다. 당시 사람들은 마사초의 이 그림에서 오늘날 아이맥스 입체영화를 보는 듯한 현실감을 느꼈을 것이다.

하지만 그의 그림은 비난을 감수해야 했다. 문제는 그가 그린 그림이 종교화였다는 점이다. 더구나 〈성 삼위일체〉는 하나님 세계의 절대적 위격位格을 표현한 가장 성스러운 주제였다. 당시 이탈리아는 중세적 분위기가 아직도 많이 남아 있는 시점이었다. 사람들은 머리로는 르네상스라는 새로운 관념을 알고 있었지만, 종교적인 믿음에서는 중세적 보수성을 버리지 못하고 있었다. 중세인들에게 하나님의 세계는 이성이 아니라 믿음으로밖에 설명될 수 없는 것이었다. 그런데 마사초의 그림은 세계를 이성에 입각한 과학의 개념으로 표현해 냈다. 원근법으로 그렸다는 말이다. 이것은 충분히 문제가 될 수 있었다. 한마디로 이 그림은 이단이었다. 더구나 당시 화가들에 대한 사회의 인식은 학자적 지위가 없는, 그야말로 낮은 수준이어서 마사초가 사고 친 그 뒷감당을 어떻게 수습했을까는 생각만 해도 머리가 아프다.

미술사학자 엘케 폰 라치프스키Elke von Radziewsky는 당시 화가에 대한 사회적 인식은 제빵 기술자나 구두 수선공, 대장장이, 양복장이와 마찬가지로 배운 기술을 팔아서 먹고사는 일꾼의 신분에서 크게 벗어나지 못했다고 말한다. 화가는 일종의 기능공으로서 수동적으로 주문받은 이미지를 묘사해 내는 사람이었다. 예술가에게 새로운 사상이나 창조적인 고뇌, 천재성은 기대되지 않았다. 현대적인 의미에서 예술가로서의 가장 기본적인 목적 자체가 존재하지 않던

때였다. 그저 돈을 지불하는 고객이 그려 달라는 대로 그림을 잘 그려서 납품하면 되는 것이었다. 예술가가 된다는 것은 우리가 생각하듯 창조성을 표출하는 것이 아니라 무난한 삶을 살고, 무난한 동기로 결정되는, 무난한 직업을 택한다는 것이었다.

그렇다고 화가가 천대를 받는 직업은 아니었다. 원근법의 주인공들인 브루넬레스키, 마사초, 알베르티Leon Battista Alberti도 처음에는 이 '무난한' 화가로 시작했다. 그러나 이들은 당시 매우 그럴듯한 집안, 소위 '있는 집' 자식들이었다. 예를 들어 브루넬레스키의 아버지는 당시 재력과 권력을 동시에 가진 직업인 공증인이었다. 그의 아들이 화가가 된다는 것은 요즘 식으로 말하면 잘 나가는 중견기업 사장의 아들이 기능공이 되는 정도로 이해하면 될 것 같다. 하지만 그들은 고향 피렌체를 넘어 인류 역사상 최고의 유명인들로서 세계 미술사에 족적을 남겼다.

## 왜 원근법인가

브루넬레스키, 마사초, 알베르티, 이들의 업적은 단순히 새로운 회화 기법을 만들어 낸 것이 아니다. 당시의 미술은 예술이라기보다는 그리스도교적 원칙에 바탕을 둔 추상적 기록이었다. 매우 주관적이고 관념적인 틀 속에서 정면성正面性과 의례성儀禮性, 상징성의 한계를 넘지 못하는 수준이었다. 이런 상황에서 이들은 그림의 형질을 이루는 수법에 있어서 객관적인 질서

체계의 한계를 극복해 냈다. 바로 원근법이다. 이는 그 자체로 유의미한 가치가 있다. 지금의 서양 문화를 이루고 있는 실체성과 과학의 논리가 이 원근법을 통해 구체화되었기 때문이다.

앞서 잠시 언급했지만 서양적 관점에서의 표현이란 '질서'를 필요로 한다. 서양에서 예술의 표현이란 질서를 확보하기 위해 일관적으로 구성된 틀 안에서 공간을 적절하게 통제하는 것이다. 원근법의 발견은 이 점에서 중대한 역할을 한다. 회화에서 표현이라 함은 3차원적인 공간을 통제함으로써 비롯되기 때문이다. 원근법은 3차원의 공간을 통제하는, 즉 사물과 공간을 실제처럼 묘사할 수 있는 가시적 체계를 마련했다. 이 가시적 체계는 화면 속 대상이 실제처럼 느껴지게 하는 현실감을 부여했다.

원근법이 발명되기 이전 회화의 대상은 대상 자체의 중요성과 의미에 따라 선정되고 묘사되었다. 한마디로 그림의 내용과 암시가 중요한 것이지, 그림이 그려지는 기법적인 문제는 다른 차원의 것이었다. 하지만 원근법을 통한 대상의 표현은 그림을 보는 이유를 다르게 만들어 주었다. 내용보다는 공간을 통해 이루어지는 상황에 대한 관점으로 의식의 방향을 전환시킨 것이다. 보는 사람의 눈을 중심으로 모든 것을 재배치하고, 2차원적인 평면 위에 3차원적인 공간감과 거리감을 표현하여 사람의 눈과 대상 사이에 모종의 원칙을 설정했다. 지금까지 이어지는 서양 미술의 총체적인 형식이 여기에서 비롯되었다고 볼 수 있는 근거는 바로 이 때문이다.

원근법은 기본적으로 수학적 비례 체계에 기반을 둔다. 이런 체

계의 정신적 근거는 고대 그리스 시대 이전부터 있었다. 이때에도 원근법과 비슷한 체계는 사실상 다양하게 존재했다. 하지만 그때의 방식은 원근법보다는 좀 더 단순하고 주관적이었다. 지금으로 보면 단축법短縮法, Foreshortening이라고 할 수 있다.

단축법은 현재에도 디자인이나 건축 설계를 할 때 종종 쓰인다. 그림에서 어떤 물체가 비스듬히 놓이면 그 물체는 실제 길이보다 짧아 보이는데 이런 원리를 2차원의 평면에 적용하는 회화적 기법이 단축법이다. 이렇게 설명하고 보면 원근법과 별로 차이가 없는 것처럼 보인다. 실제로도 비슷한 개념이다. 예를 들어 누워 있는 사람을 발치에서 찍은 사진을 보면 렌즈에 가장 가까운 발 부분이 비정상적으로 커 보이고, 멀리 있는 머리 부위는 비정상적으로 작아 보인다. 화가는 이 효과를 정확하게 묘사함으로써 그림의 평면성을 초월하여 3차원적 착시를 만들어 낼 수 있었다.

단축법은 이처럼 기본적으로 눈의 착시를 이용해 어떤 형태를 좀 더 설득력 있게 제시하기 위한 기법이라는 점에서 원근법과 거의 동일하다. 다만 원근법이 통상적으로 풍경이나 공간을 표현할 때 사용하는 기법이라면, 단축법은 인체나 사물 같은 것들을 표현할 때 주로 사용한다. 그러므로 단축법의 개념으로 공간을 이해했던 그리스 미술가들이나 헬레니즘 미술가들은 물체가 뒤로 물러갈수록 수학적인 법칙에 따라 크기가 작아진다는 것을 알지 못했다. 우리가 흔히 말하는 VP점, 즉 소실점消失點, vanishing point의 개념을 몰랐다는 이야기다. 궁극적으로 원근법과의 차이는 이것이다. 이러한

측면에서 원근법은 단축법보다 한 수 위의 개념으로 볼 수 있다.

이렇듯 원근법은 예술적인 원리라기보다는 과학적인 원리다. 화가들은 대상과 시각 사이에 작용하는 인간적인 추상성을 이 원근법이라는 과학을 이용해 통제하기 시작했다. 다분히 주관적이고 감정적인 인간의 시각으로는 보고 싶은 대로 사물을 볼 수밖에 없었지만, 원근법이 이러한 시각의 무질서를 바로잡은 것이다. 이른바 신체의 눈과 마음의 눈이 분리되는 '시각의 이성화' 작용, 이것이 가능해진 것이다.

## 시각의 이성화

원근법을 통한 시각의 이성화, 이것은 카메라 옵스큐라Camera obscura를 통해 설명하는 것이 쉬울 듯하다. 17세기에 처음 만들어진 (일명 '어두운 방' 또는 '바늘구멍 사진기'라고 불리는) 이 광학장치는 처음에 화가들이 밑그림을 그리는 데 사용되었다. 영화 〈진주 귀걸이를 한 소녀〉에서 화가 요하네스 베르메르Johannes Jan Vermeer가 작업실에서 그리트에게 이 기계에 대해 설명하던 장면을 떠올릴 수 있을 것이다.

카메라 옵스큐라는 그림에서 보이는 것처럼 직육면체의 상자 모양으로 만들어졌다. 상자의 한쪽 면에는 작은 구멍이 나 있는데, 이 구멍을 통해 들어온 바깥의 풍경 화상이 상자 내부의 반대편 벽면에 도립상倒立像으로 비추어지는 원리다. 17세기 화가들은 이것을

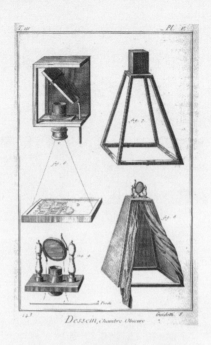

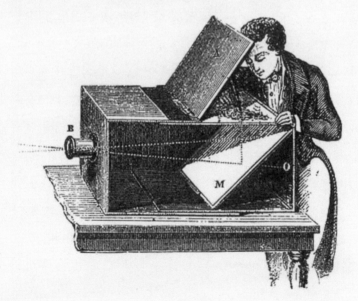

카메라 옵스큐라
의 설계도(위)와
시연도(아래)

이용해 그리고자 하는 풍경이나 대상의 전체적인 형태를 도안했다. 사진기의 전신이라고 생각하면 된다.

카메라 옵스큐라가 단순히 이런 물리적인 기능만을 수행한 것은 아니다. 이 물건은 당대 사람들에게 정신적, 철학적으로 엄청난 반향을 불러일으켰다. 이 장치는 '본다'는 것에 대한 인간의 시각적 패러다임을 뒤흔들었다. '실체'를 선호하는 서양인들에게 과거의 '비이성적인 시각화'에서 벗어날 수 있는 계기를 만들어 주었기 때문이다.

핵심은 카메라 옵스큐라가 원근법의 수학적 공간과 일치한다는 점이다. 즉 이 기계는 세계에 대한 객관적인 진실에 접근할 수 있는 장치를 상징했다. 순수하게 객관적인 시각으로 세상을 관찰하고자 하는 시각의 이성화, 기계적 원리를 이용해 인간의 감각이 가진 불확실성을 극복하게 해 주는 최적의 도구였다. 사람들은 생리적이고 해부학적인 작용에 의한 시각의 주관성을 카메라 옵스큐라를 통해 객관화할 수 있다고 믿었다.

카메라 옵스큐라는 17, 18세기 근대성의 형성에 중요한 도구로 상징되었다. 또한 객관적 현상과 자기 관찰의 모형으로 사용되었다. 인간의 시각에 대한 불신과 기계적 재현에 대한 믿음이 근대 이성 중심의 인식론과 결합되면서 보는 것에 대한 객관적인 기준이 확립된 것이다. 이 장치는 사물을 보이는 그대로 볼 수 있도록 물리적으로 가능하게 한 것은 물론 의식적인 면에서도 세상의 모습을 객관적으로 인식하는 계기가 되었다.

그렇지만 카메라 옵스큐라가 가진 기계적 모형에 대한 믿음은 19세기에 들어서면서부터 흔들리기 시작했다. 근대에서 현대로 전환되는 19세기, 급격하게 발전하는 기계들과 이에 따른 이미지의 홍수, 그리고 의식의 다변화에 대처하기에 카메라 옵스큐라의 고정된 시각은 한계를 지니고 있었다.

무엇보다 이때부터 시작된 시각의 생리적 효과와 이로 인한 의식의 잔상 효과에 대한 철학적 사유들은 데카르트로부터 확립된 내면의 감각과 외부적 감각의 구분을 와해시켜 버렸다. 그리고 생리적인 도구로써 눈에 대한 생산적 역할과 주관적 시각에 대한 이론들이 확립되면서 또 나른 미학이 활성화되기 시작했다. 보는 방법과 보는 과정에 대한 새로운 인식론이 생겨난 것이다. 따라서 이러한 현상에 대처할 수 있는 또 다른 진보된 매체가 절실하게 필요해졌다.

## 또 다른 이미지의 미학, 사진

19세기의 급격하고 폭발적인 이미지들의 증가, 이에 따른 시각의 유동성, 급격하게 교환되는 기호와 상징들, 이에 적응하기 위해 새로운 시각 체계가 절실하게 요구되었다. 그것이 바로 '사진'이다. 사진은 '보는 것'에 대한 의미가 급진적으로 재구성되는 시점에서 등장한 또 하나의 대안이었다. 사진은 카메라 옵스큐라의 화학적, 물리적 완성인 것처럼 보였다. 하지만 사진

이 가진 재현력은 누구도 예상하지 못했다. 순간성을 포착하는 사진이 과연 그림이 구현하던 참된 이미지를 제대로 포착해 낼 수 있을까? 사진술이 탄생한 초기, 사람들은 사진이 감정이라고는 전혀 없는 무감각한 하나의 물리적 현상을 나타내는 것, 기계 그 이상도 이하도 아닌 상자 덩어리가 만들어 내는 이미지라고 생각했다.

이런 우려는 결과적으로 매우 잘못된 예측으로 판명되었다. 오히려 사진은 미술 그 이상이며, 또 하나의 시각예술로 자리 잡았다. 오히려 현대의 사진예술은 근대인들의 우려와는 정반대의 방향으로 흘러가고 있다. 현대 사회의 유동적이고 파편적인 이미지의 생성에 대응하는 매체로서 사진은 또 다른 미학으로 정착된 것이다.

## 이미지의 세계

어떤 것을 기억한다는 것은 무슨 의미일까? 생각 속에 자리 잡고 있는 불확실한 어떤 대상을 붙잡아 둔다는 의미일까? 지나온 시간의 흔적들을 버리지 않고 붙잡아 두려는 어떤 모종의 의도를 기억이라고 보아야 하지 않을까? 소설가 존 버거John Berger는 기억을 '구원의 행위'라고 했다. 그에게 기억은 잊히고 버림받음으로써 발생하는 존재의 상실을 구원하는 행위였다. 이런 의미에서 그는 '그림을 그리는 행위' 역시 인간의 기억을 붙잡아 두는 구원 행위라고 말했다. 그림이 그토록 오랫동안 중요한 예

술 형태로 존재해 온 것은 이 때문일까? 시간을 초월하여 어떠한 순간을 오래도록 유지하는 것, 사건의 현장에 있지 않았던 사람의 시각까지도 참여시킬 수 있는 것, 이는 어떻게 보면 그 자체로 초자연적인 일이다. 하지만 여기에서 더 나아가 인간은 사진을 만들어 냈다. 눈으로 포착한 어떠한 순간의 흔적도 버리지 않고 붙잡아 두려는 구원의 장치인 사진은 일대 변혁이었다.

그러나 소설가 마르셀 프루스트Marcel Proust는 "사진이라는 것은 그것의 발명, 또는 대체물만큼도 대단한 것이 아닌 단지 회상의 도구다."라고 말했다. 그렇다. 사진은 그림과는 다르다. 그림처럼 보이는 것을 묘사하거나 해석하거나 암시할 수 없다. 사진은 단순한 이미지이며, 실제 대상에 대한 무의미한 등사물謄寫物이다. 하지만 그것이 사진이다. 아이러니하게도 이런 면이 사진이 부각된 이유이기도 하다.

사람의 눈은 사진보다도 훨씬 더 복잡하고 선택적인 기능을 가지고 있다. 그럼에도 인간은 엄청난 속도로 지나가는 이미지들의 움직임을 사진으로밖에는 담아 둘 수가 없다. 움직이는 사건의 외양을 고정해 단단히 붙잡아 두는 사진의 기능은 다른 모든 단점을 충분히 덮어 버리고도 남을 만큼의 장점이다. 무엇보다 사진의 신뢰성은 주목할 만하다. 가령 미디어에 실린 기사를 보면 기사를 사진이 따라간다기보다 기사가 사진을 따라간다는 느낌을 받을 때가 많다.

하지만 세상은 변하고 또 변한다. 아침에 일어나면 거북이 알만큼의 새로운 이미지들이 생겨나고, 하루가 채 지나기도 전에 그만

큼의 이미지들이 다시 생겨난다. 사진도 벅찬 시대가 도래한 것이다. 마치 생명이 있는 듯 무한하게 증식하는 이미지들은 상상을 초월한 방법으로 우리에게 다가온다. 그리하여 다시 사진의 시대가 지나가고 영상의 시대가, 다시 3차원을 단순히 기록하는 2차원적 영상을 넘어 3차원적 영상인 3D의 시대까지 도래했다. 이 발전된 영상 미디어는 원근법을 넘어서, 순간의 재현을 넘어서 또 다른 세상의 창이 된다.

세상은 동영상 이미지로 온통 뒤덮여 있다. 이미지들은 공기처럼 우리 곁에 당연한듯 존재하며 우리를 점령하고 의식을 조정한다. 세계는 이미지가 되었고, 다시 이미지는 우리의 세계를 만들어 낸다. 끊임없이 생성되는 새로운 이미지들을 호흡할 수 있는 폐와 감각이 그 어느 때보다도 절실해졌다.

르네상스 시대, 원근법을 통해 세계가 화면 속에서 재현되었을 때는 보는 이의 시선이 화가에 의해 선택된 화면에 고정되어 있었다. 사람들은 이렇게 화가에 의해 통제되고 구현되어 실제 세계와는 다른 '이미지의 세계'를 받아들였다. 그림 속에서 세계의 외부와 내부는 확실히 구분지어졌다. 데카르트는 이를 '인식의 단절'이라고 표현했다. 하지만 이런 세계관은 텔레커뮤니케이션과 원격현전 Tele-Presence System의 세계에서 변화를 맞게 되었다. 특히 동영상의 등장으로 이제는 고정된 시점에서 벗어나 이미지가 스스로 움직이고, 심지어 스스로 생성과 소멸을 겪기도 한다. 공간과 시간의 복합적이고 파편화된 재현이 실현되고 있는 것이다.

de Iehan Cousin.

*Payſage.*

Plans

살아 있거나
죽어 있거나

생명체의 존재 이유는 삶을 연명하는
것, 즉 죽지 않고 오랫동안 살아남으려는 본능이다. 정 떨어지게 건
조한 논리지만 이는 사실이다. 그 때문에 누군가는 생존 본능이 생
명체가 가진 가장 근원적인 임무라고 말하기도 한다. 이런 논리에
서 죽음은 엄청난 두려움을 이끌어 낸다. 누구나 경험하게 되지만
누구도 경험해 보지 않은, 가장 절대적인 공포다.

사회학자 막스 베버Max Weber는 육체의 죽음으로 살아 있음은 완
전히 끝난다고 하면서, 인간 역시 다른 동물과 나름없이 원소로 구
성된 단순한 질료로 결국은 다시 원소로 돌아가는 존재라고 말했
다. 의식이나 정신작용은 물질의 부수적인 현상에 불과하며 육체의
분해와 함께 소멸되는 것으로, 인간의 죽음 역시 고작해야 생명이
사라져 가는 과정이고, 원소라는 최초의 물질로 돌아가는 화학적인
현상이라고 주장한다. 한마디로 '죽음'은 별것 아니라는 말이다.

고대 그리스의 철학자 에피쿠로스Epikouros는 인간은 살아 있거나
죽어 있거나 한 가지의 상태에 처해 있다고 말했다. 또한 인간이 살
아 있는 동안에는 절대로 죽음을 경험할 수 없기 때문에 죽음을 두
려워할 이유는 없으며, 따라서 죽음 자체를 인간의 사유 대상에서
완전히 제외해야 한다고 했다.

어떤 식으로든 죽음은 인간에게 그다지 유쾌한 소재는 아니다.
어떻게 표현해도 죽음은 결국 생명의 반대편에 위치하는, 이른바
가장 극단적인 절망이기 때문이다. 보통 사람들에게 죽음이란 입에

올리기조차 싫은 것, 할 수만 있다면 나와 내 가족만은 영원히 경험하고 싶지 않은 먼 영역이길 소망한다. 그러나 역설적이게도 우리는 모두 죽음에 대해 아주 관심이 많다. 끔찍한 공포를 느낌과 동시에 호기심 어린 마음으로 궁금해한다. 이것은 죽지 않는 방법을 알아내려는 발전적인 접근도 아니다. 극도로 두려운 상태에 처했을 때 공포의 대상을 외면하고자 손으로 얼굴을 가리지만 동시에 손가락 사이의 작은 틈으로 그 대상을 확인하려는 심리와 같다. 누구도 피해갈 수 없는 죽음에 대한 본능적인 마력 때문일 수도, 혹은 환각적인 쾌감 때문일 수도, 강한 공포와 위험에서 비롯된 원초적인 흥분 때문일 수도 있다.

그래서일까? 우리 사회에도 우리가 의식하든 그렇지 않든 죽음의 모티브가 유행했던 적이 있다. 한때 검은 매니큐어, 검은 아이섀도, 검은 립스틱을 바르고 여기에 온통 검은색 의상으로 갖춰 입은 여성들이 거리를 활보했다. 도시 전체가 검은 물결로 넘실댄다고 할 만했다. 그런데 당시의 그런 유행에 몰입하던 젊은 여성들은 자신의 외모가 죽음의 표식이었음을 알고 있었을까?

유행이란 그것이 무엇을 의미하느냐보다는 무의식적인 행동강령으로 작용한다. 어느 순간 파도처럼 밀려와 사람들을 휩쓸기 때문에, 그것의 의미를 따질 여유도 없거니와 중요한 문제도 아니게 된다. 우선 그렇게 그 물결에 휩쓸려 소외되지 않는 것이 중요하다. 유행이란 객관적으로 아무리 기이해 보여도 사회적 인간으로서 동질감을 느끼고 시대에 뒤처지지 않는다는 것을 증거하기 때문에 결코

벗어나기 힘든 유혹이다. 때문에 유행은 그 의미가 어떠하든 사람들 사이에 소속감을 부여하고 인간적인 생기발랄함을 지니고 있다.

죽음과 생기발랄함, 이는 어떤 식으로도 함께하기 힘든 극단적인 조합 같지만 유행은 이런 것도 가능하게 만드는 마력을 가지고 있다. 죽음이 유행이라는 마법의 열차를 타면 공포와 절망, 어두움을 상징한다기보다는 오히려 아름다움과 세련됨을 상징하게 된다. 젊음의 상징으로서 죽음은 그렇게 이용되었다. 때문에 말도 많았다. 중년들은 세상이 망할 징조라며 개탄했고, 실제로 바로 뒤이어 불어닥친 IMF라는 사건은 젊은이들의 검은색 유행과 미묘하게 얽혀 수많은 담화를 만들어 냈다.

홍수가 지나간 자리에 흔적이 남듯이 그 검은 강이 지나간 지 10년이 지났다. 하지만 아직도 검은색 유행의 여운은 이곳저곳에 남아 있다. 여성들의 손톱과 소품에 남아 있는 검은색의 잔재나 한때 열풍이 불었던 디자이너 알렉산더 맥퀸의 해골 무늬 스카프 등을 통해서 말이다.

**마카브르,
죽음의 춤**   죽음이라는 유행은 어느 날 갑자기 나타난 것은 아니다. 나름대로의 역사와 원인이 분명하다. 먼저 서양의 중세 시대로 거슬러 올라가 보자. 그중 정확하게는 고딕 시기이다.

중세는 크게 3단계의 양식으로 나뉜다. 먼저 비잔틴, 그다음이 로

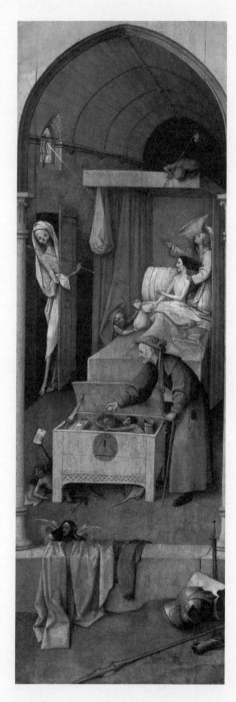

**죽음과 탐욕** | 히에로니무스 보슈
| 1494년 | 워싱턴 국립 미술관

마네스크, 마지막이 고딕이다. 고딕은 사실 중세라는 큰 틀 안에 속한 하나의 양식이지만, 마지막이라는 시점 그 이상의 깊은 의미를 지니고 있다. 경제적으로도 엄청나게 궁핍했음은 물론, 전염병이 창궐하고 종교재판의 악습이 판을 쳤다. 사탄과 마녀사냥에 대한 공포와 끔찍한 굶주림으로 사는 게 사는 게 아닌, 그야말로 죽도록 힘든 시기가 바로 고딕의 시기였다. 무엇보다도 민중을 상대로 한 일부 성직자들의 앞뒤를 가리지 않는 부패와 기만은 민중을 고통스럽게 만들었다. 이런 까닭에 고딕 시대는 특히 삶이 죽음과 명확하게 구분되지 않던, 극단적으로 힘겨웠던 때로 평가된다. 더구나 종교직으로 세상의 종말이 다가오고 있다는 절망적인 설정은 민중들의 심리적인 고통을 증폭시켰다. 그야말로 중세인의 삶은 '항상 죽을 준비가 되어 있어야' 했다. 말하자면 죽음과의 친교를 통해 의연함으로 정신적 무장을 해야 했던 것이다.

언제 죽음이 나를 데려갈지 모르는 상황에서, 죽음은 남의 이야기가 아니었다. 일종의 손님 같은 존재로 어떤 이는 그 손님을 간절히 기다리기도 했다. 사람이 가장 죽기 싫은 순간이 가장 행복한 순간인 것처럼, 죽고 싶은 순간도 가장 고통스러운 순간이기 때문이다. 살아 있음으로써 기대할 미래가 사실상 별로 없던 암울한 시대였다.

때문인지 중세 예술에서는 죽음이 중요한 모티브 중 하나였다. 중세 시대 회화에서 유난히 해골이나 시체 들이 많이 등장하는 이유도 이것이다. 대표적인 것이 우리에게도 친숙한 〈죽음의 춤〉이다.

다른 말로는 '마카브르Macabre'라고 하는데, 이는 주로 죽음과 같은 공포스러운 주제를 다루는 예술이나 문학 분야를 지칭하는 용어다. 그림의 내용도 주로 해골이나 육체가 썩어서 부패한 시신의 이미지를 다룬다. 이탈리아 캄포산토에 전시된 프레스코화 〈죽음의 승리Il Trionfo della Morte〉라는 그림은 대표적인 마카브르 미술 중 하나다.

마카브르는 미술뿐만 아니라 죽음이 사람들의 목숨을 무자비하게 빼앗아 가거나 인간의 시체가 부패하는 과정을 적나라하게 표현한 문학 작품 등 미술 외적인 분야에서도 많이 나타난다. 미술사에 기록된 마카브르의 유행 시기는 대략 14세기에서 16세기로 추정된다. 즉 고딕 시기다. 유럽 전체 인구의 3분의 1을 감소시켰다는 페스트가 창궐한 시기도 이때다. 미술학자들은 마카브르가 바로 이런 죽음의 상황에서 탄생했다고 말한다.

주변에서 추풍낙엽처럼 떨어지는 사람들의 생명을 보면서 느끼는 삶의 무의미함과 허무함은 자연스럽게 예술로 표현되었고, 절망의 늪에 빠진 사람들은 이것으로 위안을 삼았다. 예술의 동기가 원래 그러하듯이 말이다.

사람은 누구나 원하던 것을 얻지 못했을 때 그만큼의 좌절을 느낀다. 또 추구하던 대상이 소중할수록 좌절의 깊이는 더욱 커진다. 하여 좌절은 애착을 반증한다. 마카브르 역시 마찬가지다. 죽음을 끔찍하게 묘사하는 것은 1차적으로는 생명에 대한 허무와 좌절을 묘사하는 듯 보이지만 그 이면에는 생명에 대한 무한한 애정이 숨겨져 있다.

마카브르가 생명에 대한 애착을 반증하는 것이라고 하면 생명은 '당착撞着'이라고 말할 수 있다. 우리의 삶에서 일어나는 사건들이 언제나 설명이 가능하고 인과성이 뚜렷한 것은 아니다. 때로는 앞뒤가 맞지 않고 부조리한 일들이 비일비재하게 일어나곤 한다. 생명은 죽음이 있기에 그 의미가 더욱 소중하고 풍성해진다. 삶과 죽음은 이처럼 양면성을 지니고 있다.

때문에 중세의 대표적인 양식인 마카브르는 단지 죽음의 춤이 아니라 생명의 춤이다. 그 시대에 그림 좀 그린다 하는 화가들은 누구나 그려 본 소재일 정도로 마카브르 미술은 당시 대유행이었고, 해골들이 춤을 추며 살아 있는 자들을 데려간다는 내러티브Narrative가 표현된 작품들이 쏟아져 나왔다. "죽음은 인간에게 생의 종말을 준비할 준비가 되어 있는지 물어보지 않고 불시에 찾아와 데려간다. 죽음은 전혀 예측할 수도, 종잡을 수도 없는 것이다."

중세인들에게 죽음은 예정 없이 찾아오는 손님이었다. 그러나 그들에게 죽음은 절대적으로 두려움의 대상만은 아니었다. 바로 죽음이 지닌 공평함 때문이다. 죽음만큼 공평한 것은 세상에 없다. 평민과 소위 '있는 자들' 간에 공유할 수 있는 공통적인 특징은 죽음이 유일했다. 제아무리 힘 있는 권력자도, 남부러울 것 없이 다 가진 부자도 죽음 앞에서는 그 누구도 어쩔 수 없다는 것, 이처럼 죽음은 일종의 위안이며 복수이자 힘없는 평민들을 대신하여 가진 자들에게 타격을 가할 수 있는 정의의 화신 같은 것이었다.

그러므로 죽음의 모티브는 체념과 절망이라는 표면적인 의미 외

에 일종의 부활과 잠재적인 반항을 내재한 의식의 표출로 해석되기도 한다. 불합리한 권력을 상대로 한 갈등과 원망의 의식, 이 의식은 고딕 시대에 끝나지 않았다. 이는 현대 사회까지 이어지고, 새로운 의식을 구축했다. 그리고 지역적, 민족적, 문화적 경계를 초월해 현대의 내밀한 의식을 대표하는 아이콘이 되었다. '고스goth'의 출현이 그것이다.

고딕의 부활,
고스 문화

'발목까지 내려오는 검은 드레스에 길게 늘어뜨린 검은 머리카락, 창백한 피부에 검은 입술과 눈, 음산한 분위기의 외모', 이것이 사전에 나와 있는 '고스 족'에 대한 설명이다. 그리고 고스 족의 집단의식을 지원하는 기반을 '고스 문화' 또는 '고딕 문화'라고도 한다. '고스 족'이라는 말은 사전에도 나와 있을 만큼 통용화된 용어다. 이는 다시 말하면 이러한 문화가 어제오늘의 이야기가 아니라는 뜻도 된다.

고스는 영국의 빅토리아 시대에 생겨난 문화다. 빅토리아 시대는 19세기 중후반을 말한다. 제1차 세계대전 이후 전쟁으로 인해 많은 사람들이 순식간에 죽어 나가자 삶에 대한 의욕을 잃고 미래에 대한 비관적인 사상, 인생에 대한 희망을 기대하지 않는 일종의 허무주의가 유행하게 되었다. 다시 말하면 사회 전체의 정서가 비정상적이던 시기, 즉 중세 고딕의 상황과 일치한다. 중세 말기에는 페스

트, 제1차 세계대전 시기에는 전쟁이라는 원인만 다를 뿐 인간의 생명과 존엄성에 대한 회의를 느끼게 하는 상황이라는 데에서 유사점이 있다. 이런 절망의 시절, 고딕 시대에는 〈죽음의 춤〉이 있었고, 빅토리아 시대에는 '고스'가 있었다. 단, 중세가 극도로 가난했다면 빅토리아는 산업혁명으로 물질적 풍요를 누렸다는 차이가 있을 뿐이다.

　풍요 속에서 누리는 인생의 허무, 사실 이처럼 위험한 것도 없다. 흔히 인생을 포기하는 극단적인 동기는 가난보다는 풍요 속에서 더 빈번하게 일어난다. 사회적인 자살의 경향을 살펴보더라도 배고파서 죽은 사람보다 배불러서 죽은 사람이 더 많다는 것을 부인할 수 없다. 이처럼 풍요 속에서 직면한 인생의 목표 상실은 허무주의와 부조리 사상을 불러왔다. 이러한 사회 분위기는 '값비싸고 쓸모없는 것'을 추구하는 세속적인 욕구로 나타났다. 정서적 체념과 방탕한 생활은 사람들에게 이를 정당화할 수 있는 필연적인 이유를 찾게 했고, 이는 예술을 위해 인생을 낭비하는 것으로 귀결되었다. 즉 예술이 인생의 환멸을 보듬어 줄 것이라는 위안이었다. 이는 인상주의 미술이나 랭보, 보들레르, 말라르메, 프루스트 같은 허무주의 문학가들의 등장으로 연결된다.

　앞서 설명한 이야기는 대부분 프랑스에 대한 상황이다. 그러나 같은 시기 영국의 상황도 프랑스와 다를 것이 없었다. 당시 영국은 제국주의적 팽창 정책에 의한 식민지 통치를 통해 황금 시대를 누리고 있었다. 명실공히 세계대제국으로 우뚝 선 것이다. 이런 거시

적인 정서 속에서 국가는 사회적, 도덕적으로 국민들에게 '절제'를 요구했다. 이로 인해 억압된 사람들의 욕망은 예술을 통해 보상받고자 했다. 그리하여 민심은 '가치 없는 대상에 대한 탐닉'을 지적 유희로 여기게 되었고, '무가치한 것을 위한 열정과 희생', 즉 중세 말기의 암울한 정서를 통해 심란함을 위로받고자 했다.

죽음은 어떤 것보다 암울함을 표현하기에 적격이다. 까닭에 고스는 어둠과 공포 그리고 악마적 이미지를 의식의 모티브로 삼기에 이르렀다. 브람 스토커Bram Stoker의 《드라큘라Dracula》는 이때 쓰인 대표적인 소설이다. 현대의 고스 족들은 궁극적으로 이 빅토리아 시대로의 회기라 할 수 있다. 그 시대에 재발견된 고딕 문화가 현대에 부활한 것이다.

이 시점에서 '부활'이라는 용어의 의미에 대해 다시 생각해 보자. 부활은 죽었다가 다시 살아나는 것을 의미한다. 생명을 다시 얻는 것이다. 그런데 부활이라는 말은 대부분 홀로 쓰이지 않고, 예수와 같이 결부되어 사용된다. 부활은 예수가 다시 살아난 것을 지칭하는, 말하자면 '예수의 부활'로 각인된다. 일반적으로 부활은 생물학적인 의미를 떠나 종교적인 '거듭남'을 먼저 떠올리게 한다. '고통스러운 현세에서의 탈출'로써 부활의 의미는 예수의 죽음과 부활에서부터 비롯되었다.

부활의 모티브는 현실에서의 삶이 고통스러울 때 더 잘 통한다. 고딕과 빅토리아 시대의 소외받은 이들에게 부활이라는 의미가 무엇보다 중요하게 작용한 것도 이 때문이다.

"좋은 곳에서 다시 태어나 편안하게 잘 살자."

현실적으로 궁핍한 민족들이 가진 종교의 내면을 들여다보면, 현세에서의 삶보다는 다음 생生에 대한 기대치가 더 높다. 현세에서의 물질적인 풍요는 잠시 뒤로하고 다음 생에서 몇 곱절로 누리자는 계산, '많이 참으면 참을수록 돌아오는 것이 더 많다'라는, 고로 현실에서 겪는 고통의 짐을 내려놓게 될 것이라는 믿음이다.

하지만 엄밀하게 말하자면 빅토리아 시대의 부활은 고딕 시대와는 다소 성격이 다르다. 이때의 부활은 과거 형태의 반복이 아니라 어느 정도의 '재차용'과 '재창조'가 병행되어 있기 때문이다. 재차용은 원래의 것을 다시 그대로 사용하는 것을 말하지만, 재창조는 원래의 것을 변화시킨다는 의미다. 예를 들어 죽을 때 입었던 옷은 부활할 때는 그대로 입고 나오지 않는다. 부활은 현실에서 벗어나고자 하는 의미를 가지고 있어서, 죽을 때 입었던 옷은 다시 태어난 세상의 유행에 맞도록 고쳐서 입는다는 뜻이다.

이런 면에서 빅토리아 시대에 부활한 고딕 양식에는 당대의 문화가 많이 반영되어 있다. 고딕의 중세성과 빅토리아의 현대성이 결합되어 퓨전 고딕의 형태로 나타난 것이다. 고스 족들의 외형은 중세의 형태를 전제로 하면서도 현대성을 배제하지 않는데, 일종의 중세 고딕 양식에 프로그레시브progressive의 뉘앙스를 유지하고자 하기 때문이다.

고스 족들의 외모를 보면 전체적으로는 중세풍의 어두운 복식에 흐트러뜨린 헤어 스타일, 피어싱이나 문신으로 얼굴과 몸을 상처

낸 모습이다. 심지어 악마적인 인상을 연출하기 위해 인위적으로 얼굴에 혹을 달거나 괴기스럽게 보이는 신체 성형도 서슴지 않는다. 또 죽음과 암울함을 표현하기 위해 온통 검은색의 의상과 소품으로 장식하고 자기들끼리의 고립된 삶을 어둡고 단절된 공간 속에서 비밀스럽게 형성해 간다.

이런 이미지 때문에 고스 족은 보통 사람들에게 당혹과 충격을 안겨 준다. 스스로 고립을 의도하고 인간의 어두운 측면을 비집고 들어가 사회적인 소외를 유도하는 것, 인간의 가장 어둡고 비밀스러운 그곳을 감추지 않고 드러내는 것, 이것이 바로 고스의 철학이며 이상이다. 고스 족이 심리적으로 보통 사람들과 달라 보이는 것은 이런 이미지와 관련이 있다. 또 이 점이 그들이 추구하는 바이기도 하다.

## 죽음도 유행이 된다

고스는 의외로 대중문화 속에서도 쉽게 찾을 수 있다. 음악이 가장 대표적인 예다. 우리에게는 '고스 메탈' 또는 '고딕 록'이라고 알려져 있는 장르의 음악이다. 어둠의 세계를 지향하는 듯한 느낌, 단조를 차용해서 낮은음과 느린 음, 굵은 목소리의 보컬과 전자악기가 어둠과 광기를 표현하는 듯한 록 음악 장르이다. 가사도 중세 소설에 나오는 어두운 정서를 통해 즐거움보다는 고통을 말하고, 현실보다는 죽음 같은 일종의 초현실적 세

계를 찬양하는 것 같은 내용이 주를 이룬다.

……우린 죽음의 행진 밴드야. 피터팬은 마차에서 내리지. 즐겨.
하지만 도취되지 않은 놈은 믿지 마. 아무 맛도 나지 않지만 좋아. 하
지만 이 맛이 좋아. 내 머리 꼭대기는 미친 개와 폭탄. 담배 파이프를
가진 위험한 치어리더를 혐오하지. 난 너와 섹스하지 않을 거야. 난
그걸 너에게 할 거야. 이 바늘이 너의 입을 낚길 바라…….

마릴린 맨슨Marilyn Manson의 노래 중 한 구절이다. 그는 외모부터
가 범상치 않은 고스 족의 전형이다. 온몸을 검은 천으로 감싸고,
짙은 아이새도에 섬은색 립스틱을 바르고, 얼굴과 몸에 온통 피어
싱을 하고, 때로는 입속에서 뱀 같은 것들이 쏟아져 나오는 분장을
한다. 정신이 몽롱해질 것 같은 음악과 완벽하게 음악에 심취한 모
습, 더 흥미로운 것은 아티스트뿐만이 아니라 음악을 듣는 관중들
의 외모가 더욱 고스 정신을 표방하고 있다는 것이다. 고스 족으로
의 입문은 음악을 통해서 시작된다는 말도 있을 만큼 음악은 고스
문화의 중요한 키워드다.

고스 영화는 특히 많다. 〈가위손〉을 비롯하여 〈배트맨〉, 〈프랑켄
슈타인〉, 〈크로우〉, 〈뱀파이어〉, 〈헬레이저〉, 〈크리스마스의 악몽〉,
〈렛미인〉, 〈박쥐〉, 〈유령신부〉 등 대중적으로 흥행에 성공한 작품들
중에서도 이루 손에 꼽을 수 없을 정도로 많다.

이뿐만이 아니다. 서양의 축제인 핼러윈이 우리의 명절만큼 떠들

썩하고, 어느 해 여름에는 해골 문양의 티셔츠가 불티나게 팔렸다. 심지어는 고스 문화를 유쾌하게 포장한 〈안녕, 프란체스카〉라는 TV 시트콤이 한때 엄청난 인기를 끌기도 했다.

## 박제된 죽음

우리나라는 물론 전 세계를 상대로 엄청난 돈을 벌어들인 〈인체의 신비 전〉은 충격과 그로테스크의 극치라 할 수 있다. 10여 년 전에 본 그 전시는 아직도 내 기억 속에 생생히 남아 있다.

의사 출신인 군터 폰 하겐스Gunther von Hagens 박사의 이 엽기적인 전시회는 실제 시신을 그대로 사용했다는 점에서 화제가 되었다. 플라스티네이션Plastination 기법을 통해 시신의 체액을 모두 뽑아내고, 그 자리를 실리콘 같은 화학 용액을 채워 넣어서 생동감 넘치는 인간 박제를 만들어 낸 것이다. 사실 이 전시회를 그다지 화질이 좋지 않은 모니터로 보았다면 적당히 인상적이었을 것이다. 하지만 실제로 눈앞에 전시된 당차고 생기발랄한 시신들은 경악 그 자체였다. 다시 말하면 단 하나도 시신다운 시신이 없었다. 전시장의 시신들은 위엄 있거나 고상하거나 때로는 희망찬 모습을 하고 있었다. 이 전시회는 훌륭하다는 평과 최악의 인간 경시 사례라는 평 등 극과 극의 의견을 이끌어 냈다. 하겐스 박사를 제2의 프랑켄슈타인이라고 말하는 사람도 있었다. 전시 작품이야 어떠하건 이 전시는 전

시 자체보다는 이 전시를 둘러싼 의견들, 즉 전시의 외적인 면이 더 큰 화두가 되었다.

내가 이 전시를 보았을 때는 한여름이었다. 더운 공기 속에서 심하게 풍기는 소독약 냄새, 이런 섬뜩하고 기분 나쁜 느낌을 극복하고 전시회를 관람하고 나오려는 순간, 외마디 낮은 외침이 뒤통수를 때렸다.

"메멘토 모리memento mori! 죽음을 기억하라, 너도 나처럼 될 것이다!"

메멘토 모리, 이 말은 앞서 이야기한 중세의 〈죽음의 춤〉에서 죽음이 살아 있는 사람들에게 던진 메시지다. 그렇다면 이것은 중세가 재현된 예술인가? 더구나 전시의 가장 메인 작품이라고 할 수 있는, 말에 올라타고 승리에 도취된 자세로 의기양양하게 서 있는 작품은 중세 말 팔라초 아바텔리스가 그린 〈죽음의 승리il trionfo della morte〉와 완벽하게 흡사한 모습을 하고 있다. 앞발을 치켜든 말에 올라타 살아 있는 사람들을 짓뭉개고 있는 사신과 마찬가지로, 앞발을 지켜든 위엄 있는 말의 박제 아래에서 호기심 어린 시선으로 감상하는 사람들을 짓뭉개려는 하겐스의 작품은 중세의 화가가 이 광경을 그대로 보고 그린 것 같은 느낌이 들 정도였다. (신고전주의 작가 자크 루이 다비드의 〈알프스를 넘는 나폴레옹〉이라는 작품의 이미지와도 흡사했다.) 중세 고딕의 '죽음의 춤'이 21세기 서울의 한복판에서 버젓이 실현되고 있었다.

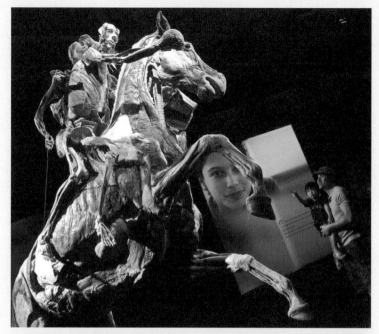

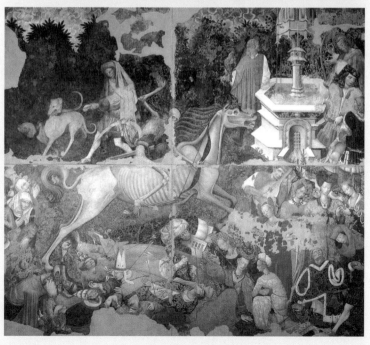

## 다크 컬처의 소비

가장 두렵고 공포스러운 존재, 죽음. 사람들은 언제부터 죽음의 형태에 이처럼 매료되었을까? 사실 죽음만큼 사람들에게 호감을 주지 못하는 모티브도 없는데, 오늘날 사람들은 죽음과 자연스럽게 공생하고 있다. 이 현상을 과연 어떻게 보아야 할까?

이에 대한 해답은 추상적일 수밖에 없다. 우선 사회적인 현상으로 설명할 수 있다. 이를테면 경제적인 불균형에서 비롯된 불만과 정치적인 권력에 대한 위축이 응축되어 표면화된 현상 말이다. 이것은 결국 불안감으로 작용하고, 무언의 결속을 부르게 된다. 즉 규범적인 응집력이 생기게 되는 환경이 스스로 조성되는 것이다.

결과적으로 이 원인은 사회가 제공해 주었다고 볼 수 있다. 그리고 이런 대중심리는 다양하고 세부적인 방법을 통해 집단 내의 유대를 형성한다. 은밀하고 섬세하게 스스로를 자해하고, 자신의 운명을 비관하며, 혼자서는 감당하기 어려운 개인의 상실감을 집단으로 공유하는 것이다.

《다크 컬처》의 저자 캐서린 스푸너Catherine Spooner는 서구 사회에서 고딕은 온갖 예상치 못한 곳에 숨어 있다고 말한다. 그런데 이것은 서구뿐만 아니라 우리 사회도 예외가 아닌 것 같다.

고딕 내러티브는 문학이라는 독방을 떠나 자신을 가두던 경계들을 두루 가로질러 바이러스처럼 퍼져 나가 패션과 광고는 물론 대중문화

가 동시대의 다양한 사건들을 구성하는 방식 일반에 이르는 거의 모
든 종류의 미디어를 감염시켰다.

대중문화는 '패션에서 시작되어 영화로 완성된다'라는 말이 있
다. 시대의 가장 트랜디한 문화인 패션계에서 하나의 문화가 발굴
되면 그 문화는 어떤 기류를 타고 급속하게 퍼져 나가기 시작한다.
그리고 곧 TV 드라마나 영화가 그 문화를 수용하게 된다. 어떻게
보면 하위문화였던 고스가 하나의 당당한 대중문화로 거듭날 수 있
게 되었던 것은 무엇보다도 이런 미디어의 절대적인 후원에 힘입은
현상이라고 볼 수 있다. 10여 년 전에 우리가 겪었던 (소위 어른들을
개탄하게 만들었던) 그 검은 유행이 결국 대한민국에 고스 문화라는
새로운 정서로 안착하는 데 기폭제가 된 것이다.

de Iehan Cousin.

*Paysage.*

Plans

Perspectifs.

Terre.

## 자연, 그 황홀한 형태

과학 기술은 항상 예상을 뛰어넘는 수준으로 우리를 감탄시킨다. '웬 호들갑!'이라고 비아냥거릴 사람도 있을 수 있다. 하지만 생활 속에서 매일 접하는 가전제품들만 봐도 어떨 때는 적응하기가 어려울 정도로 발전 속도가 빠르다. 그중에서도 TV는 정말 대단하다. 디자인과 두께는 그렇다 하더라도 오히려 실물보다도 더 실물 같이 출력되는 화질은 소위 '눈이 시리다'는 느낌까지 든다. 화질의 발전은 화면 속에 등장하는 배우의 화장이나 소품들, 심지어는 방송 무대의 조그마한 흠까지 적나라하게 보여 줄 정도여서 때로는 부담스럽게 느껴지기도 한다.

하지만 그것도 시간이 지나면 당연한 것처럼 적응이 된다. 인간의 적응력이란 대단하다. 이런 인간의 신속한 적응과 목마름이 과학을 현재의 수준으로 끌어올린 것이 아닐까? 그러나 아무리 시간이 지나도 마냥 신기하게 느껴지는 것이 있다. 고화질의 자연 다큐멘터리 방송이다. 열대 바닷속 풍경이나 아프리카 초원의 풍경에 나오는 각종 동물들을 보다 보면 오히려 시간이 지날수록 더 그 신비함에 빠져들지 않을 수가 없다.

어떻게 그토록 완벽한 형태와 색을 지니게 되었을까? 과연 자연의 모든 생명은 우연히 그 모습으로 생겨난 것일까? 어떻게 그토록 다양한 모습을 하고 있을까? 그들에게도 아름답고자 하는 욕망이 있을까? 자연 다큐멘터리를 보는 동안 끊임없이 생기는 호기심과 의문들은 매번 신비함의 감동으로 끝맺는다. 이루 헤아릴 수 없을

정도로 다양한 종류와 크기, 상상을 초월하도록 환상적이고 대담한 색, 더 이상 완벽할 수 없을 것 같은 기하학적인 형태는 그야말로 아름다움과 완벽함의 극치라고밖에 달리 할 말이 없다.

아프리카 초원의 풍경은 또 어떤가? 선명하고 맑은 초록빛 대지를 유유히 거니는 동물들의 다양한 모습, 얼룩말 무리의 조화로운 패턴, 길고 유연한 코를 지닌 회색 코끼리, 날렵한 치타의 몸을 장식한 점박이 그래픽, 이런 것들은 실제로 보면서도 믿기지 않을 때가 더 많다.

감동은 여기에서 끝나지 않는다. 우리 주변을 둘러봐도 마찬가지다. 숲 속을 걷다 보면 마주치는 다양한 생물들을 생각해 보라. 하늘을 뒤덮은 나뭇잎들, 그 틈 사이로 비추는 햇빛, 사이사이 피어 있는 작지만 화려한 식물들, 숲 속을 헤매 다니는 이름 모를 작은 곤충들, 선명한 초록색과 빨간색의 대비를 이루는 개구리, 산책자를 소스라치게 하는 화려한 문양의 뱀 등 그야말로 멀리 가지 않아도 찾을 수 있는 신비와 감동의 산물들이다.

그리고 이처럼 다양한 생물체들의 형태와 색을 바라보다 보면 생명 형태의 기원에 대해 자연히 궁금증이 일어나게 된다. 이러한 각각의 형태들은 어떻게 생겨났으며 왜 저런 형태를 지니게 되었는지 같은 의문들이다.

이 질문의 대답은 바로 '진화'다. 그리고 정말이지 아무리 들어도 이해하기 어려운 생물학이라는 분야가 그다지 싫지 않은 이유도 이 신비로움 때문이다.

## 형태의 비밀

생명체의 형태를 결정하는 여러 진화적 요소들의 이면에는 경이로운 형성 과정이 숨겨져 있다. 하나의 자그마한 세포가 크고 복잡하고 조직적이며 패턴화된 형태로 바뀌어 가는 과정, 아주 오랜 시간을 거쳐 수백만 가지의 서로 다른 설계로 분화되어 동물계를 채워 온 과정, 이는 생물학과는 전혀 무관한 분야를 공부한 내가 보기에도 그 과정 자체로 너무나 아름답고 치밀해 보인다. 디자인을 공부하는 내가 궁극적으로 극복하고 싶은 조형 원리, 형태의 근원에 대한 뚜렷한 지침이 모두 진화 과정 속에 내포되어 있다. 인위성이 배제된 형태, 합당한 이유에서 만들어진 자연스러운 형태의 비밀은 모든 예술가들이 갈구하는 것이다. 단 하나의 사소한 부분도 버릴 수 없는, 그 완벽한 형태가 진화의 알고리즘이다.

생물학적 차원에서 진화는 지구상의 모든 살아 있는 것들이 생존이라는 유일무이한 목적을 위해 자신이 살아가는 환경에 적응해 온 과정이라고 설명된다. 아름답게만 보이는 형태의 궁극적인 이유가 살고자 하는 몸부림의 과정으로 정의되는 것이다. 때문에 생명을 숭고하다고 말하는 것이리라. 오직 하나의 목적, 세상에서 사라지지 않기 위해 그렇게 살아 있음을 멈추지 않기 위해 끊임없이 움직이는 본능, 그것이 진화다.

진화는 하나의 생명체가 독자적으로 이루어 낸 것은 아니다. 복잡하게 얽힌 먹이사슬의 구조 속에서 서로를 의식하며 형성해 낸

결과다. 그렇기 때문에 진화는 더 치밀하고 완벽해 보인다. 자연이라는 궁극의 대상을 의식하며 천천히 그 대상의 리듬에 자신의 몸을 적응시켜, 스스로 생존의 우위를 점하기 위해 몸부림친 결과가 형태로 고스란히 나타난 것이기에 말이다.

진화를 설명하는 일은 언뜻 간단해 보이지만 매우 어려운 논제다. 특히 내게는 흥미롭지만 두렵도록 어려운 부분이기도 하다. 진화론의 아버지 찰스 다윈Charles Robert Darwin은 진화를 두고 '변화를 따르는 유래'라고 했다. 그는 생물의 계통성에 주안을 두고 새로운 종의 기원, 즉 새로운 종이 형성되는 과정으로 진화를 설명했다. "진화란 생물이 환경 속에서 생식生殖을 통해 대代를 이어 가는 사이에 몸의 형태가 변화해 가는 것을 의미한다." 덧붙여 설명하면 구조나 기능 면에서 간단한 것이 필요에 따라 더욱더 분화되고, 복잡한 것으로 발전되며, 적은 수의 종류로부터 많은 종류로 갈라져 가는 생물학적 유형이 바로 진화의 과정이라는 말이다.

한 종에 속하는 개체들은 각자 다른 형태, 생리, 행동 등을 보인다. 즉 생물 개체들 간에 변이variation가 존재하며, 일반적으로 자손은 부모를 닮아서 어떤 변이는 유전한다. 그리고 환경이 뒷받침할 수 있는 이상으로 많은 개체들이 태어나기 때문에 먹이 등의 한정된 자원을 놓고 경쟁할 수밖에 없다. 또한 주어진 환경에 잘 적응하도록 도와주는 형질을 지닌 개체들이 보다 많이 살아남아 더 많은 자손을 남기는데, 이것은 자연선택natural selection에 의해 이루어진다.

다윈에게 자연선택이란 특별한 경우에 일어나는 사건이 아니라, 생명 영역 전반에 걸쳐 일어나는 아주 보편적인 현상이며, 형태가 다양화될 수 있는 추진력 같은 것이었다. 생물학적 의미에서 어떠한 생물도 그 자체로 독립적으로 있을 수 없고, 모든 것은 진화의 과정 속에 존재한다. 때문에 형태는 끊임없이 변화를 겪게 된다. 이런 생명체가 살아남기 위한 적응의 유형화 과정은 비단 동물의 세계에만 존재하는 현상이 아니라, 생물학적으로 살아 있는 모든 것에서 일어난다. 진화론을 이야기할 때 약방의 감초 격으로 등장하는 기린의 목 이야기에서도 높은 나무 위의 잎을 따 먹기 위해 기린의 목이 늘어났다는 사실도 중요하지만 기린으로부터 잎을 지키기위해 잎을 높은 곳에 열리게 하는 나무의 노력도 간과할 수 없는 사실이다.

그렇지만 이 진화라는 용어를 사용할 때는 세심한 주의가 필요할 것 같다. 다윈의 시대는 물론 오늘날까지도 진화론이라는 이 충격적인 개념은 학술적인 차원을 넘어 사회적인 갈등으로까지 확대되어 논란의 중심에 있기 때문이다. 다윈이 살던 당시 서양 사회에서 기독교 교리는 궁극적인 삶의 기준이었다. 믿음이 이성보다 더 우선시되는 정서, 즉 하나님의 창조로 인간과 세상이 만들어졌다는 개념은 그 누구도 의심하지 않는 절대적인 진리였다. 다윈은 그 창조주가 하나님이 아니라 자연이라고 주장하고 나선 것이다! 이는 기독교의 입장에서는 하늘이 무너지는 충격이었을 것이다. 한마디로 종교적 근간이 흔들리는 심각한 이단일 수밖에 없었다.

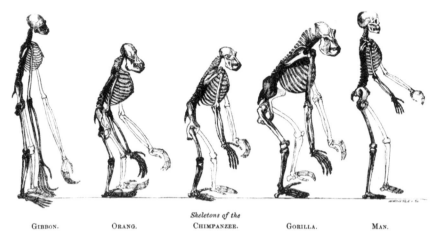

Skeletons of the
GIBBON.          ORANG.          CHIMPANZEE.          GORILLA.          MAN.

*Photographically reduced from Diagrams of the natural size (except that of the Gibbon, which was twice as large as nature),*
*drawn by Mr. Waterhouse Hawkins from specimens in the Museum of the Royal College of Surgeons.*

진화론과 현실의 괴리는 너무도 컸다. 사실 다윈 자신조차도 마음속에 지식과 믿음을 동시에 가지고 있었을 것이다. 지식이 자리를 차지하기 위해서는 믿음의 영역을 침범해야 하고, 믿음이 자리를 차지하기 위해서는 지식이 양보되어야 하는 모순적인 상황이었다. 이 문제는 그가 진화론을 발표하고 150년이나 지난 오늘날에도 끝나지 않은 논란이다. 오히려 또 다른 차원에서 새롭게 보강된 견해들 간에서도 더욱 치열한 공방전이 벌어지고 있다.

서양 역사 전반에 걸쳐 생물 종들의 불변성은 아주 오래되고 견고한 믿음이었다. 그리고 이 믿음은 종교와 자연철학의 합작품이기도 했다. 열혈 플라톤주의자들도 기독교주의자들과 마찬가지로 모든 생물들의 개별 변이 과정을 증명함으로써 각 존재들은 영원하고

완벽하며, 변하지 않는다는 것을 밝힐 수 있다고 믿었다. 니체의 말처럼 기독교주의는 민중을 위한 플라톤주의였고, 이 둘은 모두 살아 있는 자연의 진실을 보지 못하도록 방해했다.

오늘날 진화론은 생물학에서조차 그 의미가 너무도 다양해서 생물학만의 전유물이 아니라 일상생활에서도 세속적인 용어처럼 거론되고 있다. 하지만 이러한 대중성에도 진화의 개념을 부정하는 생각들은 다윈의 시대 못지않게 많다. 종교인들을 비롯해서 물리학을 다루는 학자들, 심지어는 생명과학의 영역에서조차 진화론에 대한 의견은 다양한 형식과 관점에서 논의되고 있다. 예컨대 일부 생물학자들은 현대의 유전학적인 틀 속에서 다윈의 진화론은 상당한 모순이 있다고 주장하기도 하고, 개인적으로 알고 지내는 몇몇 과학자들도 생명체의 진화의 흐름을 다윈의 이론만으로 설명하기에는 한계가 있다고 말한다.

더욱이 진화론과 신앙의 대립은 당시나 지금이나 달라진 것이 별로 없다. 이에 대해 과학 사상을 연구하는 에른스트 페터 피셔Ernst Peter Fischer 교수는 "다윈의 진화론과 성서의 창조론은 대립적인 관계가 아니다. 한쪽은 학문적 표현이고 다른 한쪽은 문학적 표현으로, 이 양자가 인류에 대한 비밀을 푸는 상보적인 역할을 할 수도 있다."라고 지적한다.

피셔 교수의 이러한 지적은 다윈보다도 50년 전, 생물학자 라마르크Jean-Baptiste-Pierre Antoine de Monet에 의해 신중하게 받아들여지기는 했다. 여기에서 '받아들여지기는 했다'라는 소극적인 표현은 진

화론에 대해 약간의 지식만 있다면 누구나 이해할 수 있는 의미다. 즉 라마르크는 당시 급속하게 전파되는 이러한 생물 형태에 대한 원인 규명을 자신의 독실한 종교관과 조화시키려는 시도를 했고, 그의 이러한 노력은 '용불용설用不用說, use and disuse theory'의 개념을 탄생시켰다. 진화란 생물들이 생존을 위해 열심히 노력한 결과 형태가 변한다는 논리다.

라마르크의 이론을 또다시 기린을 가지고 설명해 보면 이렇다. 기린의 목이 긴 이유는 높은 나무 위의 잎사귀들을 먹으려고 노력한 결과다. 그리고 이 특징은 한 세대에 국한되는 것이 아니라 후대에도 이어져 새끼들도 긴 목을 가지고 태어난다. 이런 과정이 반복되고 오랜 세월이 지나면서 기린의 목은 지금처럼 길게 변형되어 나타났다. 꽤나 그럴듯해 보인다.

기린은 다윈의 자연선택을 설명하는 예로 종종 사용된다.

하지만 그의 주장은 얼마 지나지 않아 생물학적으로 완전히 부정되었다. 이처럼 노력하여 이루어진 특징, 즉 획득형질은 자손에게 이어지지 않는다는 것이 유전학적으로 증명되었기 때문이다. 이 말은 보디빌딩 선수의 자녀가 태생적으로 울퉁불퉁한 근육이 있는 상태로 태어날 것이라는 논리와 같다. 기린이 아무리 목을 늘여 봤자 그것

은 목 근육이 변한 것이지 목 근육과 관련된 유전자가 변한 것은 아니다. 그리고 그 유전자가 정자나 난자에 전해져 자손에게 이어지는 것도 아니다. 이런 모순 때문에 라마르크의 용불용설은 진화론이 등장했던 초기에 잠깐 나왔던 잘못된 생물학 이론으로 정리되어 버렸다.

### 자연이 선택한 형태

다윈이 말하는 자연선택설의 개념은 언뜻 라마르크의 주장과 비슷해 보이지만 사실은 아주 많이 다르다. 다윈의 개념은 이렇다. 생명체의 형태가 변화하는 결정적인 동기는 자연현상의 변화에 의해 유리한 형질을 가진 종은 살아남고 그렇지 않은 종은 도태되어 사라지는 이치, '적자생존'의 개념이다. 자연조건이 어떤 것들은 조금 더 오래 살아남아 자손을 더 많이 남기게도 하고, 어떤 것들은 반대로 그렇지 못하게도 한다는 말이다.

다윈은 이것이 바로 진화를 이루어 온 방법이라고 생각했다. 기린의 목이 길어진 것은 기린 중에서도 높은 곳의 잎사귀를 더 잘 따먹을 수 있는 목이 긴 기린들이 목이 짧은 기린들보다는 더 잘 먹고, 더 많은 새끼들을 낳고 번창했기 때문이라는 설명이다. 이런 상태로 수십, 수백 세대를 거치다 보면 아무래도 목이 더 긴 기린의 후손들이 많아질 것이다. 이런 변화는 기린이 무슨 노력을 한 것이 아니고, 단지 자연이 그런 선택을 했기 때문에 나타나는 것이다.

이렇듯 자연선택된 종의 적응을 결정짓는 것은 변이들이 어떤 결과를 가져오는가에 달려 있다. 적합한 변이가 결과로 주어지면 그 종은 적응할 것이고, 그렇지 않으면 불행히도 그 종은 자연이라는 무대에서 사라지게 된다. 그런데 이렇게 적응에서 중요한 변이는 다윈의 말에 따르면 '우연히' 일어난다. 이 점이 바로 다윈과 라마르크 이론의 차이다. 한마디로 돌연변이가 기린의 목을 그렇게 길어지게 했다는 이야기다.

유전학자이며 천문학자인 칼 세이건Carl Edward Sagan도 궁극적으로 진화의 원재료는 돌연변이라고 주장한다. "돌연변이를 일으키는 궁극적인 원인은 환경 속의 방사능이나 우주에서 날아오는 빛, 또는 아주 이따금씩 일어나는 DNA 구조의 자발적 재배열일 수 있다."

상식적으로 생각해도 이 과정은 실로 돌발적이고, 무작위적으로 일어날 것 같다. 그런 다음에 자연선택의 과정이 끼어든다. 때문에 진화의 논리에 의해 형성된 생물의 형태는 같은 종에 속하더라도 그 형태가 모두 조금씩 다르다. 인간을 살펴보더라도 같은 부모 사이에서 태어난 형제자매도 얼굴이나 키, 피부색이 조금씩 다르며, 겉모습뿐만 아니라 성격 등에서도 서로 다른 점이 나타난다.

게다가 겉으로 드러나는 변이들 외에 드러나지 않는 변이들도 아주 많다. 심지어 사람들마다 생화학적으로 혈액 단백질부터 소화효소에 이르기까지 제각기 다르다는 것이 밝혀졌다. 이렇게 변이는 모든 형질에서 나타난다. 결국 모든 생명체는 어느 정도 변이 유전

자를 가지고 태어난다는 말이다. 이 책을 읽고 있는 독자들도 예외가 아니다.

그렇다면 이렇게 서로 다른 변이들은 자연선택에서 어떤 역할을 할까? 자연선택에서는 어떤 형질의 변이가 개체의 생존과 생식에서 유리한지(혹은 불리한지)가 중요하다. 자연선택은 유전이 가능한 변이에만 작용하기 때문이다. 어떠한 변이 유전자가 개체의 생존과 번식에 유리하다면 다음 세대에서는 자연히 그러한 유전자를 가진 개체의 수가 증가하게 되고, 이러한 과정이 세대를 거치며 반복되면서 전체적으로 진화라는 형태의 변화로 나타나게 된다.

예를 들어 날개에 마치 후추를 뿌려 놓은 것 같다고 해서 '후추나방'이라고도 불리는 회색가지나방을 살펴보자. 이 나방은 다윈의 자연선택설을 증명하는 것으로 소위 '다윈의 나방'이라고 불린다. 이 나방은 전체적으로 흰색의 바탕에 검은 반점이 있는 형태와 숯검댕으로 뒤덮인 것 같은 검은색 두 종류로 나뉜다.

그러나 18세기 초에는 검은색의 나방이 거의 발견되지 않았다. 일반적으로 밝은 색의 나방이 주로 관찰되었으나 산업혁명 이후 검은색 나방의 관찰 빈도가 높아졌다. 산업혁명 이후 도시 지역이나 공업 지역에서 석탄이 연소하면서 생긴 검댕으로 대기가 오염되기 시작했고, 이로 인해 나무줄기에 붙어 사는 지의류가 죽고 나무줄기가 검댕으로 뒤덮이게 되었다. 때문에 검게 변한 나무줄기에 붙어 있음으로 인해 밝은 색의 나방이 상대적으로 새(천적)의 눈에 잘 띄게 되어 그 개체 수가 줄고, 검은색 나방이 많이 살아남게 된 것이다.

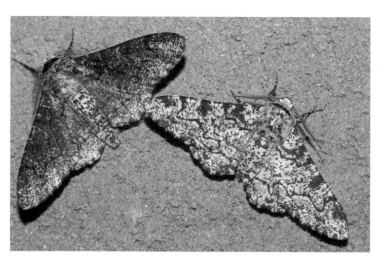

이에 대해 곤충학자 H. B. D. 케틀웰H. B. D. Kettlewell 교수는 저서
《흑색증의 진화The Evolution of Melanism》에서 회색가지나방은 검은색
과 흰색 두 종류만 있는 것이 아니며, 두 형태 사이에 다분히 점진
적인 변화 정도를 나타내는 중간 형태들도 존재한다면서 이 나방의
자연선택은 지금도 진행되고 있다고 말했다. 20세기 중반부터 영국
정부가 시행하기 시작한 대기오염방지법 덕택으로 맨체스터의 경
우 19세기 말 100마리 중 99마리가 검은색이었던 상황이 점차 역전
되기 시작했다. 실제로 21세기 초 현재 영국이나 유럽의 경우 두 형
태의 상대빈도가 이제 거의 산업혁명 이전의 시기로 복귀되었다고
한다. 진화가 스스로 회귀의 길을 선택한 것이다.
　앞으로 이 나방의 진화는 또 어떻게 진행될지 궁금하다. 그것은
누구도 명확하게 예견할 수 없는 미래의 현상이다. 진화란 다윈의

말처럼 실로 우연의 동기에서부터 시작되며, 특별한 결과로 나타나기 때문이다.

### 인간의 형태

진화론에 대해서는 여전히 논란의 여지가 많다. 특히 인간과 동물의 관계에서는 더욱 그렇다. 동물에게 진화란 자연에서 생존하기 위한 거부할 수 없는 필연적인 선택이지만, 인간은 지적인 우월성을 무기로 자연의 변화 압력을 어느 정도 견디고 대항할 수 있다. 때문에 혹자는 인간의 진화는 다윈이 말했던 자연선택의 영역에서 이미 벗어났다고 말하기도 한다. 인간은 자연의 선택에 의해 진화하는 생물학적인 차원을 넘어서, 인간 스스로가 설정한 문명의 영역에서 문화적인 진화의 흐름을 겪는다는 말이다.

하지만 인간도 변한다. 변화가 느껴질 정도로 빠르게 변한다. (20대 성인의 평균 신장을 시대별로 조사한 결과) 한국인의 평균 신장은 1979년에는 155.5센티미터였으나 28년이 지난 2007년에는 161.9센티미터로 측정되었다. 30년도 채 안 되는 기간 동안 무려 6.4센티미터, 4퍼센트가 넘게 키가 큰 것이다. 한 세대가 지나가는 시간도 안 되는 짧은 시간이다. 인간이 알고 있는 어떤 동물도 이처럼 급속한 진화를 겪지 않는다.

그렇다면 이 결과는 무엇을 의미하는 것일까? 진화일까? 만약 진

화라면 이것도 자연선택의 작용일까? 이것을 어떻게 보아야 할 것인가? 생물학적인 요인, 즉 진화로 볼 것인지, 또는 섭생으로 인한 일시적인 발육 상태로 보아야 하는지는 학자들 사이에서도 의견이 분분하다. 그럼에도 굳이 납득할 만한 의견을 찾는다면 인간의 진화에서 문명의 역할은 자연보다 우위에 있다는 것이다. 그것은 이미 생물학적인 요인만으로 인간의 진화를 정의할 수 없다는 뜻이기도 하다. 여기에서 문명이란 과학만을 지칭하지는 않는다. 무수하게 많은 과학 외적인 요인이 있다. 문화가 그것이다. 인간에게 문화는 이미 '제2의 자연'이다.

과학과 문화, 이 관계는 서로 상보적이다. 이 속에서 인간의 형태는 인위적으로 진화한다. 문화는 디자인을 하고, 과학은 그것을 제작한다. 문화가 이른바 과학이라는 변이를 수용할지 퇴출할지를 결정한다. 이렇게 말하고 보면 인간의 진화는 스스로 이루어지는 것 같다. 왜냐하면 문화뿐만 아니라 과학 역시 인간들의 관계 속에서 형성된 것들이기 때문이다.

현대의 인간은 스스로 얼굴을 수정하고, 몸의 기형을 바로잡고, 목소리를 바꾸고, 심지어 키까지 조절한다. 하지만 이러한 의학 기술을 두고 진화라고 말할 수는 없다. 이것은 문화적인 미를 의식하여 인위적이고 개별적으로 행하는 변화다. 하지만 날로 발전을 거듭하는 유전과학을 생각해 보면 이야기는 달라진다. 이미 동물 복제가 수차례 명실상부하게 성공을 거두었고, 인간 복제 역시 구체적으로 거론되고 있는 실정이다. 물론 윤리나 종교적인 문제 때문

에 암묵적으로 진행되고는 있지만, 인간 복제가 표면화되는 것은 그야말로 시간문제다. 그렇게 되면 진화의 패러다임은 바뀐다. 생명체가 우연히 변이하고 그것을 자연이 선택하는 기존의 체계가 아니라 인위적인 요인으로 유전자가 변이되고, 문화는 그렇게 변화된 변이를 적절하게 선택하게 되는 것이다.

## 우생학

고대 이전에도 인위적으로 생물의 형태를 조작하는 행위는 존재했다. 농작물의 작황을 좋게 하기 위해 또는 건강하고 실한 가축을 얻기 위해 인류는 많은 시행착오를 거듭하며 자연이 선택해야 할 변이 선별의 임무를 대신했다. 말 그대로 돌연변이가 아니라 인위적인 변이에 의해 진화를 조작해 온 것이다.

인위적 선별에 의한 품종개량, 이 개념은 1883년 프랜시스 골턴 Francis Galton에 의해 우생학이라는 학문으로 체계화되기도 했다. 그러나 오늘날의 생각과 달리 골턴의 우생학은 대상에 있어서 동물이나 식물을 선택하지는 않았다. 훗날 우생학은 여러 가지 조건과 인자 등을 조작해서 인류를 유전학적으로 개량하고자 하는 의도를 품게 되었다. 우수하고 건전한 소질을 지닌 인구는 증가시키고 열악한 유전 소질을 가진 인구는 도태시켜 이상적인 인류로 거듭나게 한다는 개념, 어떤 측면에서 우생학은 참 발전적인 학문처럼 보인다. 하지만 그것은 말 그대로 학문적인 취지였고, 실제 현실에서는

엄청난 결과를 낳았다. 수많은 유대 인을 학살한 나치의 히틀러가 그 실천의 주인공이다.

"우수한 인종은 열등한 인종을 지배할 권리가 있으며, 가장 열등하여 개조가 불가능한 유대 인은 아예 씨를 말려야 한다."

과학적으로나 윤리적으로나 도저히 납득할 수 없는 이 극단적인 비극은 우생학의 개념을 응용한 발상이었다.

de Iehan Couſin.

Payſage.

Plans

다섯 번째 시선

# 모나드

절대적이고 보편적인 실체를 찾아서

<br><br>

세상에서 가장 작은 형태
이데아와 모나스
독립적이고 자족적인 존재자, 모나드
원자 VS. 모나드
라이프니츠의 주름

**세상에서
가장 작은 형태** | 인간의 감각을 통해서 인지되는 것들은
사실상 모두 형태가 있다. 1차적인 감각에 직접 감지되는 크기의
물질이든, 너무 작아서 눈으로는 볼 수도 없는 극미極微한 물질이든
모든 물질은 형태로 이루어져 있다. 그리고 우리는 그것들을 본다.
너무 작아서 잘 보이지 않는 물질은 현미경 같은 기계를 통해, 보
고 싶은 형태가 껍질 속에 들어 있다면 X선이나 MRI 같은 특수한
기계를 이용해 볼 수도 있다. 그리하여 형태를 보고자 하는 인간의
욕망은 과학을 발전시켰다. 전자현미경이나 MRI 같은 첨단 과학기
기들은 조금의 가능성이라도 있다면 꼭 보고야 말겠다는 인간의
끈기가 만들어 낸 결과다. 그리하여 인간은 물질의 궁극, 원자를
발견했다. 원자의 발견을 과학 발전의 가장 큰 쾌거라고 생각하는
사람들도 많다.

원자는 영어로 더 이상은 나눌 수 없는 물질이라는 의미의 '아톰
Atom'이다. 아톰은 그리스 어의 '비분할非分割'을 의미하는 '아토모스
Atomos'에서 유래했다. 기원전 5세기 그리스의 철학자 루시퍼스
Leucippus of Miletus가 물질을 계속해서 잘라 나가면 궁극적으로 더 이
상 자를 수 없는 작고 단단한 입자에 도달할 것이라면서 이 입자를
'더 가를 수 없다'라는 뜻의 아토모스라고 이름 붙였다.

1808년 화학자 존 돌턴John Dalton이 〈화학철학의 새 체계A New
System of Chemical Philosophy〉라는 논문을 통해 원자설을 제안했다. 그
는 물질을 세분하면 더 이상 분해할 수 없는 미립자인 원자가 나오

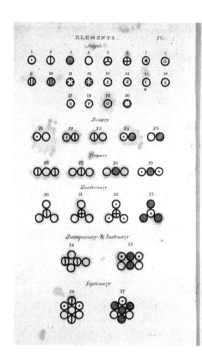

**돌턴의 원자 모형**
| 《화학철학의 새 체계》에 실린 원자 모델 | 1808년

는데 동일한 원소의 원자는 질량이나 성질이 같고, 다시 부수지 못한다고 하면서 이 물질을 원자라고 정의했다. 루시퍼스가 추상적으로 생각한 개념을 돌턴이 직접 확인하기까지 2,250년이 걸린 셈이다.

하지만 원자가 정말 가장 작은 물질일까? 19세기 말부터 과학자들은 실험 도중 원자보다 더 작은 것이 존재한다는 가설을 세울 만한 이상현상들을 발견했다. 물리학 용어로는 X선, 베크렐선과 같은 방사선을 방출하는 독특한 원소들이 발견되기 시작한 것이다. 그렇지만 과학자들은 이때까지만 해도 이것이 원자 내부에 있는 어떤

입자들의 몸부림이라는 것을 깨닫지 못했다.

이 의문을 처음 해결한 사람은 물리학자 조셉 톰슨Joseph John Thomson이다. 그는 1897년 전자를 발견했고, 이를 통해서 1904년에는 건포도 푸딩 모형plum pudding model이라는 원자 모형을 만들고 증명해 냈다. 말랑말랑한 푸딩 같은 원자 내부에 건포도 같은 전자들이 듬성듬성 박혀 있는 모습이라서 이름 붙여진 것이다. 그러나 그의 가설도 그리 오래가지 못했다. 그의 제자 어니스트 러더퍼드Ernest Rutherford가 원자 내부에 핵이 존재한다는 것을 발견했기 때문이다. 더 작은 것이 발견되었다는 말이다.

1910년 어느 날, 러더퍼드는 방사성 원소인 라듐으로부터 나오는 알파입자를 아주 얇은 금박에 쏘아 어떤 현상이 일어나는지 살펴보았다. 그런데 이 과정에서 이상한 현상이 나타났다. 대부분의 알파입자들이 금박을 그대로 통과하는 데 반해, 일부 입자들은 커다란 각도로 산란되었다. 이것은 내부에 원자 크기보다 더 작은 핵이 존재할 수 있다는 신호였다. 러더퍼드는 이것을 놓치지 않고 전자가 양성자로 이루어진 원자핵 주위를 도는 새로운 원자 모형을 만들었다.

그러나 러더퍼드의 모형은 결정적인 약점을 지니고 있었다. 맥스웰 전자기 이론에 따르면 원운동을 하는 전자는 가속되기 때문에 반드시 전자기파를 내보내야만 한다. 그렇게 되면 전자는 에너지를 잃고 점차 핵으로 빨려 들어가게 된다. 또 다른 문제는 원자의 무게가 양성자의 무게를 모두 합한 것보다 훨씬 무겁다는 사실이었다.

이 첫 번째 문제를 푼 사람은 러더퍼드의 제자인 물리학자 닐스 보어Niels Henrik David Bohr다. 보어는 원자의 전자궤도에는 안정된 궤도가 존재하여 전자가 이를 돌고 있는 한 에너지를 잃지 않고 운동할 수 있으며, 다른 궤도로 옮길 때만 전자기파를 방출하고 에너지를 잃는다고 설명했다. 양자론을 도입하여 러더퍼드의 고민을 해결한 것이다. 보어의 이론에 따르면 전자는 플랑크 상수의 정수배가 되는 안정된 궤도에서만 존재하여 원자핵으로 빨려 들어가지 않는다. 또한 이 이론은 원소들이 왜 저마다 독특한 분광 스펙트럼을 가지는지도 설명할 수 있었다.

**보어의 수소 원자 모형** ┃ 특정한 주파수와 고정된 궤도에서 전자의 방출과 광자 배출을 보여 준다.

러더퍼드의 원자 모형은 '러더퍼드-보어의 원자 모형'으로 학자들 사이에서 각광을 받기 시작했다. 보어는 1920년대 화려하게 꽃핀 양자역학 이론의 구심점이었고, 아인슈타인과 양자역학에 대한 논쟁을 벌이기도 했다. 보어는 자신의 이론에 대해 "신은 주사위 놀이를 하지 않는다."라고 비아냥거리는 아인슈타인에게 핀잔으로 응수했다.

"아인슈타인, 신이 무슨 일을 하든지 상관하지 마십시오."

## 이데아와 모나스

사실 원자를 포함해 지금까지 이야기한 극미 물질의 형태는 고전적인 인간의 감각으로는 상상하기도 힘겨울 정도로 작은 것이다. 하지만 인간의 호기심은 이를 끊임없이 밝혀냈고, 이 기록들은 머지않은 미래에 또다시 갱신될 것이다. 그런데 물질을 이루는 근본 요소에 대한 개념은 과학의 시대뿐만 아니라 고대에도 존재했다. 비록 눈으로 직접 확인하거나 존재를 증명한 것이 아니라 형이상학적인 단위 개념으로 존재했지만 말이다. 그리스 어로 '모나스Monas'라고 불리는 개념이 그것이다. 모나스는 1 또는 최초의 단위를 지칭하는 말이다.

서양 철학에서 모나스를 처음 사용한 사람은 플라톤이다. 플라톤의 입장에서 모나스는 이상학적으로 실재實在의 차원에서 '하나'를 의미한다. 이것은 나 자신과 동일하고 부식하지 않는 이데아를 가리키는 최초와 최소의 진리로서, 플라톤의 이데아론을 지지하는 궁극의 단위다. 끊임없이 변화하는 잡다한 감각 세계의 사물과는 구별되는 이데아론은 이 모나스로서 보편적 실체로 인식될 수 있다.

플라톤의 이데아론은 대단히 복잡한 것 같지만 간단히 말하면 모든 '실재'의 근원이 되는 영원한 진리라고 정의할 수 있다. 예를 들어 '아름다움'이라는 개념을 보자. 이 세상의 사물들이 얼마나 아름다운가를 결정하는 기준은 그것이 '아름다움'이라는 이데아를 어느 정도까지 모방하는가, 혹은 그 이데아와 어느 정도까지 관계하느냐다. 그러나 아름다운 사물들은 언젠가는 모두 낡고 시들고 죽는다.

그러나 아름다움 자체, 즉 아름다움의 이데아는 영원하다. 이것이 이데아론의 핵심이다.

플라톤은 이데아를 좀 더 쉽게 설명하기 위해 이를 태양에 비유했다. 태양은 우리가 사물을 보는 데 없어서는 안 되는 절대적인 존재다. 눈으로 사물을 보려면 물체와 눈뿐만이 아니라 태양이라는 빛도 필요하다는 뜻이다. 그렇다면 태양이란 무엇인가? 태양은 개개인의 시각적 주체다. 어떤 사람이 사물을 그것이라고 인식할 수 있도록 해 주는 원인이다. 하지만 사람들은 하나의 사물도 각각 다르게 인식한다. 또 동시에 태양빛에 의해 보여지는 사물 그 자체는 변하지도 않고 각각의 다른 것도 아닌, 그냥 원래의 그 사물이기도 하다. 다만 인간이 그 사물을 각각 주관적인 시각으로 바라볼 뿐이다. 플라톤의 이데아는 그 태양빛과 같다. 이른바 하나의 사물을 영원히 그것이게 하는 주체다.

고로 플라톤은 실재하는 것, 즉 태양이 있기 때문에 보는 것이 가능하다고 생각했다. 이데아가 있기 때문에 사유가 있다는 말이다. 즉 태양은 사유의 전제 조건이다. 인간이 어떠한 실체를 파악함은 주관성에 의해 좌우되는 유동적인 단계가 아니라 태양이라는 영원 불멸의 절대적 진리에 의해 인식된다는 뜻이다.

**독립적이며 지속적인
존재자, 모나드**

플라톤의 모나스는 17세기 바로크 시대

의 철학자인 고트프리트 빌헬름 라이프니츠Gottfried Wilhelm von Leibniz에 의해 '모나드Monad'라는 개념으로 다시 정립되었다. 라이프니츠의 모나드는 합리적으로 존재의 진리를 규정한다는 점에서 근대 철학의 중심에 자리를 잡았다.

먼저 모나드는 모든 존재의 기본이며 불가분不可分한 개념으로 설명된다. 물질의 궁극적인 단계를 의미한다는 점에서 이 역시 원자의 개념과 유사하다. 그러나 모나드는 원자 같은 물질의 개념이 아니라 비물질적인 인식을 의미한다.

모나드는 세계를 구성하는 원소, 하나의 실체를 의미한다. 더 이상은 나눌 수 없는 불가분성을 기본 특성으로 한다. 모나드가 단순하고 불가분해야 하는 이유는 이것이 물리적인 성질이 아니라 정신적인 활동성에 근거하기 때문이다. 라이프니츠는 이 정신적 활동을 '표상' 또는 '지각'이라고 불렀다. 이는 의식적인 정신 활동뿐만 아니라 우리가 무의식 또는 잠재의식이라고 부르는 수준의 활동까지 포괄한다. 때문에 모나드는 '정신적 실재'를 의미한다.

이런 주장은 모든 것이 끝도 없이 작은 것들로 구성되어 있다고 보는 원자론과는 다르다. 무한히 작은 원자론의 실체 개념으로 자연을 설명한다면 결국 제논의 역설에 봉착할 수 있다. 제논의 역설은 발 빠른 아킬레우스와 느린 거북이가 경주를 할 때 거북이가 먼저 출발한다면 아킬레우스는 거북이를 이길 수 없다는 궤변이다. 아킬레우스가 거북이가 있는 위치에 도달하면 먼저 출발한 거북이는 그 지점이 아닌 제2지점에 위치하게 되기 때문이다.

이처럼 모나드는 원자처럼 끝도 없이 작은 것은 있을 수 없다는 주장이다. 이런 측면에서 모나드는 하나의 의식이며 지각이다. 모나드가 근대 이후 현대를 아우르며 중요한 개념으로 평가받는 이유는 이런 구체성 때문이다. 그만큼 현대에 알맞은 합리성을 지녔다는 말이다.

그렇다면 모나드가 '의식이며 지각이다'라는 말은 무슨 뜻일까? 이것은 존재론적 의미와 인식론적 의미를 함축하고 있다. 지각이란 존재론적으로 다른 존재자와 관계하는 동시에 자신을 세계 내의 존재자로 위치시키는 실체의 자기 정립적인 행위를 말한다. 또 인식론적으로 자신의 고유한 관점에서 세계를 인식한다는 것이다. 그렇다면 모나드는 우리가 인식하는 전부일까?

그것은 아니다. 모나드는 무엇을 구성하는 원소적 요소가 아니라 인식론적, 존재론적으로서 역동적인 정신적 존재자로 이해해야 한다. 다시 말해 모나드는 단순한 무엇이 아니라 그것이 무엇일 수 있는 의지다.

또 모나드는 독립적이고 자족적인 존재자다. 존재의 근거를 스스로 가진다는 말이다. 그렇기에 다른 존재자로부터 어떤 영향이나 도움을 필요로 하지 않는다. 다른 것과 상호 관계를 맺거나 정보 교환을 위한 어떤 행위도 필요하지 않다. 그러므로 모나드는 외부로 향하는 통로도 없다. 창도 없다.

이 시점에서 하나의 의문을 가지게 된다. 흔히 인과관계라는 것은 모든 물리적 존재의 필수적인 존재 방식으로써 인간의 삶도 이

관계를 벗어나 이루어질 수 없지 않는가 하는 점이다. 라이프니츠는 여기에 대해 경험적으로 관찰되는 인과관계는 실상 예정된 조화에 의한 것이라고 못 박았다.

요약하면 모나드는 전체적인 무한성과 완전성이다. 이 완전성의 개념은 시공간적으로 무한하고도 실체적인 측면에서 인식적이고 도덕적인 가치의 의미들을 포괄한다. 궁극적으로 순수한 존재자는 결국 모나드이다.

이런 실체성과 다양성 때문에 모나드는 근대 이후의 문명을 살고 있는 우리에게 특히 중요한 철학으로 대두되고 있다. 우리의 삶은 무수한 상대적 요인들로 이루어져 있고, 이것을 지탱하는 철학은 그만큼의 합리성을 동반해야 한다는 점, 무엇보다도 건축과 미술을 포함한 현대 조형 이론에 내재된 유기적인 본성은 기존의 부동적인 철학으로 설명하기는 사실상 한계가 있기 때문이다. 또 현대를 이루고 있는 수많은 의지들은 모나드와 같은 자족적인 유연성으로밖에 해석되지 않는다는 것도 모나드에 관심을 두는 이유 중 하나다.

오늘날 우리가 살고 있는 이 세계는 과거의 어떤 시기보다도 복잡하고 다양하고 일시적이다. 모든 사유는 이미지화되어 허공을 떠다니고, 실체와 본질은 기호가 되어 도저히 손으로는 잡을 수 없게 되었다. 사물의 본성을 하나의 규범으로 정의하기에는 한계를 넘어버렸다. 라이프니츠의 철학에 의미를 두는 까닭은 이 때문이다.

모나드는 중세까지 통용되던 인간과 생물의 차이를 영혼의 존재 여부로 구분하던 관념을 완전하게 깨뜨렸다. 또한 신체와 정신을

데카르트처럼 전혀 다른 이질적인 두 종류로 보지 않고, 신체를 정신의 현상으로 보았다. 뿐만 아니라 상호 분리될 수 없는 동시적 수반 현상으로 보았다. 영혼 없는 육신이 존재할 수 없듯 육신 없는 영혼도 존재할 수 없다는 이치다.

이로써 라이프니츠의 실체 개념을 이전의 주장과 구분하는 가장 핵심적인 특징은 모나드가 개체적 실체라는 점이다. 모나드는 원자론자들이 말하는 물리적 원소도 아니고, 관념론자들이 말하는 어떤 정신적 기체도 아니다. 모나드는 명실공히 자연에 존재하는 구체적인 존재자다. 이로써 학자들은 모나드만으로 세계의 실체적인 토대가 가능하다고 말한다. 즉 자신만의 고유한 관점으로 스스로 정립되는 존재인 것이다.

## 원자 VS. 모나드

이번에는 데카르트를 살펴보자. 라이프니츠보다 약 50년 전에 연구된 데카르트의 원자론은 모나드와는 많이 다르다. 데카르트는 더 이상 나눌 수 없는 존재, 부분이 없는 완벽하게 단단하고 틈이 없는 물질을 원자라고 생각했다. 틈이 있다면 그곳에 쪼개짐이라는 현상이 생겨날 것이고, 그것은 또 다른 부분들이 생겨난다는 의미가 되어 최종적인 입자로서의 논지가 흐려지게 되기 때문이다.

하나의 공이 있다고 가정해 보자. 이 공은 당구공처럼 아주 단단

하다. 아니 그보다 훨씬 더 단단하다. 쇠나 돌보다도 더 완전하게 단단한 물질로 만들어진 공이다. 이 공은 어떤 충격에도 절대 깨지지 않는다. 그렇다면 이 공에 충격이 가해지면 어떻게 될까? 만약 똑같은 2개의 공이 서로 부딪치면 어떤 현상이 발생할까? 튕겨 나가게 될까? 아니면 그냥 붙어 버릴까? 개인적인 생각으로는 탄성이 없어서 그냥 붙어 버릴 것 같은데, 데카르트는 튕겨 나간다고 생각했다. 여기에서 튕겨 나갈 때 공의 방향은 중요하지 않다. 어디로 튈지 모르기 때문에 튕겨 나갈 때의 방향성은 중요하지 않고 순간적인 충돌에 의한 방향과 속력이 변한다는 것만 중요하다. 이것이 데카르트의 원자가 가지는 성질이다. 요약하면 그의 원자는 충돌로 인해 상황이 물체의 성질을 결정짓지는 않는다는 개념이라 할 수 있다.

반면 라이프니츠의 모나드는 부딪히는 순간 탄성을 발휘하는 성질을 지닌다. 이 부분에서 데카르트와 라이프니츠의 개념은 결정적으로 달라진다. 완전하게 딱딱한 데카르트의 원자에 비해 모나드는 신축성이 있다고 보았다.

이번에는 축구공이 있다고 가정해 보자. 축구공은 물렁물렁하고 신축성이 있다. 어딘가에 부딪히면 탄성으로 인해 튕겨 나온다. 이 과정을 느린 화면으로 본다고 상상해 보자. 축구선수가 공을 발로 찬다. 그러면 축구공은 발이 공에 부딪히는 힘만큼 안으로 오목하게 들어간다. 탄성 때문이다. 그런데 이 축구공은 좀 특이하게 생겼다. 공이 양파처럼 무수하게 많은 층으로 이루어져 있다. 축구선

수의 발에 부딪힌 공의 모양이 오목해지면서 그 충격이 계속 안으로, 상위 층위에서 하위 층위로 계속 전달된다. 그러다가 어느 시점에 반발력에 의해 그 힘이 밖으로 튀어나온다. 축구공의 모양이 원래의 상태로 복구되는 것이다. 이것이 모나드의 개념이다. 그렇기에 모나드는 방향성을 가진다. 튕겨 나가는 방향이 의도될 수 있다는 것이다. 축구선수가 어떠한 방향으로 공을 보내려고 차는 것처럼 말이다.

라이프니츠의 원자는 데카르트의 그냥 튕겨 나가는 원자 개념과는 다르게 탄성 운동을 하는 원리로 요약된다. 연속적으로 서로 부딪히고, 표면의 파동이 내부로 전달되다가 어느 시점에서 반발력에 의해 형상이 원래의 상태로 복구되는 탄성운동 과정이 계속 되풀이된다. 완벽하게 딱딱한 입자가 순간적으로 발생하는 충돌에 의해 방향과 속력이 변한다는 데카르트의 논리와 비교했을 때 상당한 차이가 있다. 결국 모나드는 원자론과 같은 순간적인 충돌이 아니라 연속성의 원리를 통한 탄성에 의해 물질이 튕겨지는 방향과 속력이 물질의 속성에 내재되어 있다고 보았다. 모든 물체의 속성이 다양성의 원리를 가진다고 보는 점은 여기에 있다. 현대의 조형관과 맥락을 같이한다는 점도 이 때문이다.

## 라이프니츠의 주름

연속성과 다양성의 원리란 이것이 무한

한 부분들을 내포하고 있으며, 서로 중첩되어 있다는 의미를 가진
다. 라이프니츠는 이것을 '주름'이라고 했다. 그리고 주름을 탄성을
일으키는 원인의 구조적 본질이라고 생각했다. 양파와 같은 축구공
의 층위들의 형태가 그 주름이라고 생각하면 된다.

라이프니츠는 우주 만물의 본질이 주름들의 접힘과 펼침의 차이
에 의해 결정된다고 보았다. 물질 내부의 무한한 복수성이 무수한
주름의 움직임들에 의해 다양성을 가진다는 의미다. 여기에서 우리
가 주목해야 하는 것은 이 주름의 다양성이다. 그래서 모나드는 탄
력적이다. 움직임에 대한 내적 변화와 진동을 인정하는 탄성의 개
념이다. 앞서 이야기한 현대의 조형 이론과 같은 관점으로 향하고
있다는 의미는 이 때문이다.

물질은 그 본질이 상대적 유기성을 통해 끊임없이 최적화되고 변
화된다. 왜냐하면 문명에서 다루어지는 모든 형태는 인간의 의식
속에서 항상 변화되어야 하는 요구를 수용해야 하기 때문이다. 또
인간의 의식은 계속해서 상대적으로 변화를 겪고, 새로운 변화를
진화의 흐름 속에 저장하려는 본능을 가진다. 이것은 인간만이 아
니라 모든 생명체가 다 그렇다.

물질은 내부의 정지된 구조로서의 방식이 아니라 주름들의 접힘과 펼침에 의해 끊임없이 변화 가능한 임의 개념으로 설명되어야 한다. 이것은 곧 현대가 지향하는 개념이며, 라이프니츠의 모나드의 의미에 주목해야 하는 이유이기도 하다. 여기에는 데카르트를 포함한 라이프니츠 이전에는 형태의 원리가 이처럼 상대적이고 유연한 개념이 아니었다는 뜻도 함의되어 있다.

de Iehan Coufin.

*Payfage.*

Plans

여섯 번째 시선

# 기하학

가장 완전한 형태를 위하여

Perspectifs.

## 문명의 형태,
## 피라미드

　지금으로부터 4,561년 전 이집트의 새로운 파라오가 왕위에 올랐다. 이집트 고왕국 제4왕조의 2대 파라오, 쿠푸Khufu다. 그는 스무 살의 젊은 나이에 파라오가 되었다. 그는 왕위에 오르자마자 피라미드 건설을 지시했다. 죽기 전에 역대 최고의 피라미드를 건설하고픈 욕망을 실천에 옮기려 한 것이다. 그의 관점에서 이는 매우 자연스러운 일이었다. 선대 파라오들도 그러했었고, 그의 아버지는 3개나 되는 피라미드를 가졌다.

　그러나 하나의 피라미드를 짓는 일은 백성들의 희생이 전제된다. 피라미드 건축은 수천 명의 인부들이 수십 년 동안 목숨을 건 노동을 해야 하는 일이었다. 때문에 왕들의 피라미드 건설에 대한 열망

**피라미드와 스핑크스 |** 기원전 2652년 | 이집트 기자

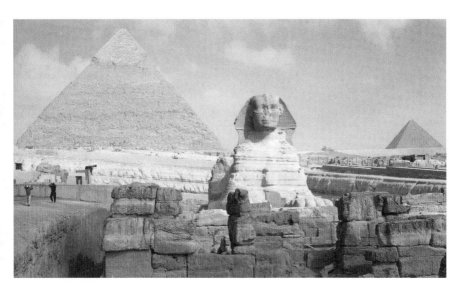

은 권력자의 이기적인 욕심으로 비출 수도 있다. 피라미드란 어차피 파라오 자신만을 위한 건축물이며, 살아 있을 때는 물론 죽어서까지 권세와 영원을 누리고자 하는 욕망이기 때문이다.

하지만 이를 꼭 그렇게 볼 수만은 없다. 이집트 인들에게 파라오는 단순한 통치자가 아니었다. 파라오는 신과 같은 존재로 죽어서까지 백성들을 돌보아 주어야 하는 것이 파라오의 임무였다. 이것은 파라오만의 생각이 아니라 이집트 인들의 절대적인 신념이었다. 만약 파라오가 죽기 전까지 피라미드를 완성하지 못하면, 파라오는 영원한 삶을 이어 가지 못하게 된다. 당연히 백성들도 지켜줄 수 없다. 그리고 불행히도 그러한 일이 실제로 일어난다면 가장 먼저 태양이 사라지고, 어둠이 온 세상을 영원히 지배하게 될 것이었다. 이것은 곧 종말을 의미했다. 이런 이유로 피라미드 건축은 곧 파라오 개인의 욕망을 넘어서 모든 이집트 인의 숙명이 될 수밖에 없었다.

이것은 추측이다. 그들의 삶은 너무 오래전에 모래 속에 묻혀 버렸다. 그래서 피라미드를 만든 이유와 정확한 용도는 어느 것도 완전하게 밝혀지지 않았다. 하지만 또 하나의 추측은 이보다 훨씬 더 현실적이고 사회적이다.

이집트는 연 강수량이 거의 제로다. 비가 오지 않는다. 그러나 역설적이게도 이집트 문명을 3,000년 동안이나 유지시켜 준 것은 그들의 비옥한 땅이었다. 비도 오지 않는 땅이 비옥하다니! 어떻게 그런 일이 가능할까? 이 앞뒤가 맞지 않는 이야기의 열쇠는 이집트를 관통하는 강에 있다. 바로 나일 강이다.

나일 강은 매년 반복되는 에티오피아의 장마로부터 시작된다. 6월부터 9월까지 이어지는 엄청난 양의 폭우는 수많은 고원과 계곡을 흘러 이집트로 몰려온다. 장마는 에티오피아를 떠나 수단을 지나 한 달이라는 기나긴 여정을 통해 이집트에 도달한다. 그 영향으로 해마다 7월이 되면 이집트의 강 수위는 급속도로 높아지기 시작한다. 매년 7월부터 10월까지 4개월 동안 나일 강의 양쪽 유역은 완전히 물속에 잠긴다. 강 수위는 10미터까지 높아진다. 이렇게 되면 사실상 사람들이 사는 일부의 땅을 제외하고, 거의 모든 땅이 물속에 잠겨 버린다. 이 범람은 4개월 동안이나 지속된다.

하지만 이집트 인들은 댐이나 제방을 쌓지 않았다. 그들은 그저 물이 빠지기만을 묵묵히 기다렸다. 한 해도 거르지 않고 매년 반복되는 이 재앙을 싫어하지 않았다. 오히려 신의 축복이라 생각했다. 범람은 에티오피아와 수단의 고원을 지나오면서 엄청나게 많은 양분이 들어 있는 진흙까지 쓸어 와서 이집트 땅에 뿌려 주었기 때문이다. 나일 강이 실어 온 진흙은 따로 비료를 해 주지 않아도 되었다. 인공비료를 전혀 쓰지 않아도 그저 씨만 뿌려 놓으면 풍년이 들었다. 대부분의 문명에서는 강의 범람을 신의 저주라고 생각하고 몹시 두려워했다. 그러나 이집트 인들에게는 예외였다. 강의 범람은 그들에게 오히려 신의 은총이었다.

이집트 인들이 피라미드를 축조한 또 다른 이유는 나일 강의 범람과도 관계가 있다. 앞서 말했듯이 나일 강은 4개월 동안이나 그들의 땅을 덮고 있었다. 짧지 않은 이 시간 동안 이집트 인들은 사실

상 아무것도 할 일이 없었다. 대부분의 백성들은 농업을 생계로 했는데, 땅이 물속에 잠겨 있으니 물이 빠지기만 기다릴 뿐 달리 할 일이 없다. 그것은 이집트의 국가 기반을 흔들어 놓을 만큼 중대한 문제였다. 생각해 보라! 국민의 대부분이 1년 중 4개월 동안을 실업자로 살아야 한다면 과연 어떻게 될까? 창고에 먹을 것이 잔뜩 쌓여 있어도, 모든 사람이 4달 동안이나 아무 일도 하지 않고 살아야 한다는 것은 굶주림보다 더 심각한 부작용과 혼란을 가져올 수 있다. 이집트의 통치자들은 이 문제를 해결하기 위해 피라미드를 만들기 시작했다. 쿠푸의 선대왕이었던 스네프루Snefur가 3개나 되는 피라미드를 만든 이유도 바로 이 때문이었다.

파라오는 일거리가 없는 나라 안의 농부들을 모아서 피라미드를 건설하기 시작했다. 피라미드를 건설하는 동안 파라오는 노역자들의 의식주를 해결해 주었다. 결국 피라미드의 궁극적인 목적은 피라미드 자체가 아니라 무엇이든 건설하기 위함이었다. 즉 고대의 실업자 해소책이었던 셈이다.

## 실용의 형태, 기하학의 탄생

피라미드는 규모 면에서도 놀랍지만, 무엇보다 치밀하고 정확한 형태를 지니고 있다는 점에서 경이로운 건축물이다. 피라미드는 한 치의 오차도 없이 정확하고 치밀하게 자연의 질서와 일치되어 있다. 그 정확한 형태의 기준은 하늘에 있

다. 피라미드에서 영원한 생명을 얻게 되는 파라오가 결국 도달하게 될 세계도 최종적으로는 하늘이었다. 죽은 파라오가 영원히 살아서 백성들을 지켜 주기 위해서는 그를 하늘로 올려보내야만 했다. 피라미드는 결국 파라오를 하늘로 보내 주는 장치 같은 것이었다. 이집트 인들은 영생의 힘을 지닌 왕의 영혼이 피라미드를 통해서 하늘로 발사되어 별과 결합된다고 믿었다. 피라미드의 가장 중심 공간에는 왕이 잠들어 있는데, 이곳을 기점으로 파이프 같은 좁은 통로가 하늘을 향해 뚫려 있다. 이곳을 통해 왕의 영혼이 하늘로 올라간다고 믿은 것이다. 일종의 총신인 셈이다. 그래서 왕의 시신을 기점으로 V자 형의 2개의 총신이 하나는 북극성, 또 하나는 오리온자리를 향하고 있다. 이 2개의 별을 연결하는 일직선의 성중앙에 피라미드의 꼭지점이 놓이고, 정확하게 왕의 시신과 평행해야 하는 이유는 바로 여기에 있다.

하나의 피라미드를 짓기 위해서는 천문학적 지식과 기하학적 지식 그리고 이를 종합하는 사고가 필요하다. 특히 정확하게 별자리의 질서를 터득하는 일이 무엇보다 중요했다. 그들에게 가장 완전한 기준은 별자리였다. 그중에서도 북극성은 우주의 중심이며 세상의 중심이라고 믿었다.

이런 믿음으로 피라미드 공사를 처음 시작할 때는 파라오가 직접 대사제의 도움을 받아서 첫 번째 평행선을 그었다. 기록에 의하면 파라오는 이때 황금 망치를 이용해서 직접 땅에 못을 박았다고 한다. 하나는 북극성의 위치에, 또 하나는 오리온자리 가운데 별의 위

치에 못을 박았다. 이렇게 하면 정확하게 정북 방향을 찾을 수 있었다. 하지만 이것은 평면도를 작성하기 위한 일상적인 작업만은 아니었다. 파라오에게는 영원한 생명의 시작을 위한 준비였고, 백성들에게는 영원히 그의 왕으로부터 구원받을 수 있는 숭고하고도 의미심장한 의식이며, 왕국의 운명이 걸린 중대사였다.

피라미드 공사는 이런 의식과 함께 시작되었다. 공사에서 가장 중요한 절차는 왕이 직접 그어 놓은 정북 방향의 선을 기준으로 피라미드의 내변을 정확하게 작도하는 것이었다. 우리가 고대 이집트인들의 높은 수학 수준을 인정할 수밖에 없는 이유는 바로 여기에 있다. 이 작업에는 고대 그리스 인들의 수준으로는 2,000년 후에나 이해할 수 있었던 수학적 지식이 사용되었다.

그것이 기하학이다. 그들이 당시에 사용했던 기하학적 지식은 현대의 수학적 수준으로 보아도 완벽한 논리를 가지고 있다. 무엇보다도 그들은 기하학을 이론으로서 추상화시키지 않고, 실용적 수단으로 이용했다. 그들에게 있어 기하학은 현실에서 편리한 도구로서의 가치를 지니고 있었다. 즉 피라미드를 정확하게 만들어 내고, 범람했던 나일 강에 물이 빠진 후 땅의 경계를 다시 정하는 수단으로 필요했던 것이다. 나일 강이 4개월 동안이나 휩쓸고 지나간 땅은 미개척지나 다름없었다. 과거에 구획된 땅의 경계들은 흔적도 없이 사라져 버려 이것을 해마다 다시 구획하는 일은 그야말로 보통 일이 아니었다. 무엇보다 이 구획이 정확하게 이루어지지 않으면 지주들끼리 분란이 일어난다. 그것은 정말 심각한 사회적 갈등이 될

수 있었다.

하지만 이들이 실생활에서 사용했던 기하학적 방법은 의외로 간단했다. 먼저 피라미드를 만들기 위해 땅 위에 정확하게 정동, 정서, 정남, 정북의 네 변을 도안한다. 이때 파라오가 별자리를 이용해 그어 놓은 기준선 위에 줄을 묶고 모래 위에 원을 그린다. 그리고 기준선 위에 또 하나의 원을 겹치게 그린다. 그리고 두 원이 만나는 두 점을 잇는 직선을 그으면 기준선과 완벽하게 90도를 이루는 선을 얻게 된다. 이 과정을 3번만 반복하면 피라미드의 네 변을 정확하게 그려 낼 수가 있다. 놀랍도록 간단한 이 방법으로 이집트인들은 불가사의하기 그지없는 피라미드를 만들어 냈다. 역사가 헤로도토스Herodotos가 기원전 5세기경에 쓴 《헤로도토스의 탐구 Herodotos, Historiai》에는 이런 내용이 기록되어 있다.

이집트의 세소스트레스 왕은 백성들에게 추첨을 통해 사각형의 토지를 분배하고, 이에 따라 농사를 짓게 해서 매년 세금을 받고 있다. 그러나 대홍수로 토지가 유실되면 땅 주인은 곧바로 왕에게 이 사실을 아뢴다. 그러면 땅이 얼만큼 유실되었는지 측량해서 유실된 땅만큼의 세금을 공제해 주었다.

기하학을 이용한 이집트의 측량 기술이 실생활에서 어느 정도 수준이었는지 짐작할 수 있는 대목이다.

이처럼 이집트의 기하학은 필요에서 시작되었다. 역사상 최초의

수학책으로 알려진 《아메스Ahmes》에는 피라미드의 부피를 계산하는 법, 분수, 경지 면적과 곡식 창고의 용량을 측정하는 방법에 대해 세세하게 풀이되어 있다고 한다. 이 정도라면 일상생활에 거의 불편함이 없는 측량 지침서라고 할 만하다. 기하학을 의미하는 영어 '지오메트리Geometry'의 어원이 토지라는 의미의 '지오geo'와 측량이라는 의미의 '메트리metry'가 결합된 것처럼 기하학은 농업을 비롯한 생활 수단의 목적에서 시작되었다.

**철학의 형태,
자연을 이해하는 방식** | 기하학은 자연을 극복하기 위한 실용적인 동기가 우주의 질서를 읽어 내는 고차원적인 학문으로 발전한 논리 체계다. 자연의 패턴을 읽어 내기 위한 도구로서 기하학은 문명의 수준을 한 차원 높여 주었다. 까닭에 혹자는 기하학을 '문명형태의 원본'이라고 말하기도 한다. 그도 그럴 것이 기하학은 실용적인 차원을 넘어서 자연과 우주의 질서를 구축하는 일로 이어졌기 때문이다. 사실 서양 문명을 형성시킨 철학의 뿌리도 궁극적으로 여기에 기반한다고 볼 수 있다.

미개와 문명을 구분하는 가장 기본적인 척도는 '자연을 어떻게 이해하느냐'로 요약된다. 인간이 자연의 섭리에 순응할 것인지 또는 인간이 자연을 이용할 것인지에 대한 문제다. 예컨대 고대 바빌론 인들에게 태양이 달에 가려 일시적으로 낮이 밤처럼 변하는 일

식 현상은 신의 섭리로밖에 보이지 않았다. 하지만 탈레스Thales는 이것을 계산하고 예측해 냈다. 이는 인간의 신화적인 사고를 중단시키는 결과를 낳았다. 즉 세계와 자연을 보는 관심의 축이 신화적인 근원에서 철학으로 옮겨 간 것이다.

사실 현대의 자연과학 수준에서 보면 별것 아닌 것처럼 보이지만 탈레스의 시도가 가진 철학적 의의는 그렇게 단순하지 않다. 인간의 지혜가 자연을 설명하려고 시도한 최초의 예이기 때문이다. 이 점은 인류 역사에서 매우 중요한 의미를 가진다. 그의 시도는 인간이 피조물의 위치에서 자립적이고 자율적인 위치로 이동하고, 신의 품에서 벗어나 인간 중심의 독자적인 삶을 전개할 수 있는 토대를 마련했다.

서양 철학의 종부라고 불리는 플라톤은 철학적인 측면에서 기하학을 연구했다. 그는 이것을 '기하학적 원자론'이라고 했다. 플라톤은 우주가 영원하다고 믿었던 대부분의 그리스 인들과는 달리 세계를 창조한 신이 존재한다고 믿었다. '아르케Arche'로 지칭되는 이 신은 기독교의 신처럼 무로부터 세계를 창조한 것이 아니라 태초부터 존재했던 원질을 소재로 하여 4개의 원소를 만들었다고 생각했다. 그리고 이 4개의 원소가 기하학적인 형태 개념으로 이루어져 있다고 믿었다. 그리스 어로 '아르케'는 최초의 시작을 의미함과 동시에 그 이후의 모든 것을 지배한다는 의미다.

플라톤의 입장에서 세상의 모든 최초 물질의 형태는 수학적으로 다룰 수 있는 2개의 직각삼각형으로 이루어져 있다. 하나는 정삼각

형을 반으로 자른 것이고, 다른 하나는 정사각형을 대각선으로 나눈 것이다. 플라톤은 이것을 원자를 이루는 최초의 형태라고 보았다. 하지만 플라톤이 여기에서 말하는 원소는 앞서 이야기한 '더 이상은 나누어 지지 않는 궁극의 입자 개념'과는 성질이 다르다. 기본적인 삼각형의 조합을 통해 나누어질 수도 있고, 다른 형태로 변환도 가능하다는 논리다. 2개의 기본 삼각형들을 붙이면 정삼각형과 정사각형이 되고, 이렇게 만들어진 정삼각형과 정사각형을 또 붙이면 정다면체가 만들어진다. 이런 식으로 삼각형을 이용해 계속 붙여 나가면, 정사면체와 정육면체, 정팔면체, 정이십면체 같은 다각형들을 만들 수 있다. 이것이 플라톤이 제시한 '기하학적 원자론'이다.

플라톤에게 우주에 존재하는 모든 물질의 형태는 이 같은 정다면체의 기하학적 도형이었다. 우선 정사면체는 '불'이다. 불은 가장 작고 날카로우며 유동성이 크다. '공기'는 정팔면체로 이루어져 있으며, '물'은 정이십면체, '흙'은 정육면체다. '흙'은 앞의 세 원소와는 약간 다른 성질을 띠고 있어서 다른 것에 비해 매우 안정적이다. 마지막은 정십이면체로 다섯 번째 원소, 즉 제5원소다. 이것의 형태는 가장 구에 가까워서 '하늘'이라고 했다.

플라톤은 이 원소들이 기본적으로 삼각형의 조합을 통해 만들어진 것들이기 때문에 서로 변환도 가능하다고 주장했다. 예를 들면 직각이등변 삼각형 4개가 모이면 정사각형이 되고, 이 정사각형 6개가 모이면 정육면체가 되듯이 결과적으로 이 '흙'이라는 육면체

는 24개의 삼각형으로 만들어진다. 이것들이 분해되었다가 다시 정사면체가 되면 '불'이 된다. 그에 따르면 흙, 불, 공기, 물은 언제든지 상호 변환이 가능하다. 한편 정육면체인 흙은 다른 원소들처럼 다른 것으로 변환되지 않는다. 이것만은 직각이등변 삼각형으로 구성되어 있다고 보기 때문이다. 이처럼 플라톤은 우주의 물질이 기하학적인 형태로 구성되었다고 보았지만, 앞에서 말한 아르케의 개념과는 다르며, 오히려 이들 원소가 모두 아르케에서 산출된 것이라고 생각했다.

사실 이런 플라톤의 기하학적 원자론은 지금 시각에서는 다소 황당하게 들릴 수도 있다. 그리고 현대의 과학적 시각에서는 전혀 맞지 않는 가공의 세계로 보이기도 한다. 실제로 그렇게 해석하는 학자들도 많다. 이에 대해 철학자 송병옥 교수는 플라톤의 주장은 이념적 차원에서 바라보아야 한다고 충고한다.

플라톤은 자연과학이 의존하고 있는 현상세계, 곧 물질에 대해서는 관심을 갖지 않았다. 그의 주요 관심사는 이념의 철학이었기 때문이다. 모든 사물이나 사건들은 이념 때문에 존재한다는 것이 플라톤의 중심 사상이었다. 따라서 이념은 모든 현상의 목적이다. 다시 말해 이념은 모든 사물과 현상이 존재하는 원인인 동시에 그들의 존재 목적이 되는 것이다. 이런 생각은 목적론적 사상을 분명히 드러낸다. 그리고 이념은 불변적인 본질이면서도 현상을 가능하게 하는 근거이기 때문에 이념과 현상 사이에는 유사점이 있다고 보고 있다.

그럼에도 플라톤이 이 같은 물질세계의 근본 체계를 기하학으로 설명하고자 했다는 발상은 훗날 자연과학의 발전에 중요한 초석이 되었다는 사실을 부정할 수 없다.

## 인간과 건축

이로부터 1,800년 후, 칸트는 기하학을 공간의 개념에서 다루며 기하학적인 공간을 인간의 직접적인 감각을 충족시켜 주는 가장 기본적인 영역, 즉 '선험적 공간'으로 정의했다. "어떤 사물을 어떤 식으로든 경험할 때, 그것으로부터 공간 개념을 배제할 수 없고 모든 사물은 '어딘가'에 있다. 따라서 '어딘가'에 있지 않으면서 존재하는 사물이란 있을 수 없다."

여기에서 칸트가 말한 '선험적 공간'이란 유클리드 기하학에 기반을 둔 공간 개념을 의미한다.

유클리드 공간 이론은 17세기를 지나면서 직교좌표直角座標, rectangular coordinates 체계를 도입했다. 이것은 기하학을 한층 더 발전시키는 계기가 된다. 직교좌표는 공간 내에서 한 점의 위치를 X, Y, Z라는 3개의 직선 축으로 나타낼 수 있다는 특징 때문에 자연에서는 발견되지 않는 추상적인 구조라고 볼 수도 있지만, 자체적으로 논리 형식이 매우 현실적이어서 실용 수학에서는 약방의 감초 같은 이론으로 통한다.

하지만 유클리드 기하학이 물리적 공간을 충실히 표현한다는 생

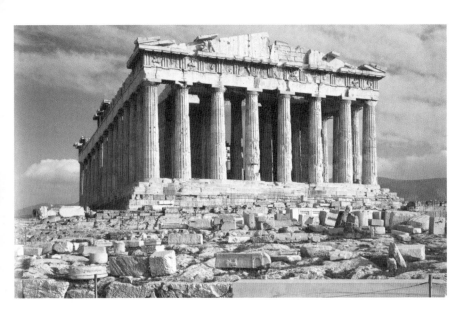

각은 19세기 비유클리드 기하학과 상대성 이론이 등장하면서 사실
상 무너지게 되었다. 기하학이 유클리드 기하학보다 더 분명하게
물리적 공간의 근사치를 나타낸다는 것이 증명되었기 때문이다. 더
중요한 사실은 어떤 기하학도 자연에서 발견되는 것이 아니라 인간
이 구축하는 것이라는 사실을 사람들이 인식했다는 점이다. 이런
차원에서 건축과 기하학은 특별한 상관관계를 가진다. 수학자들이
정의하는 기하학의 근본적인 기능, 즉 '인간에 의한 자연 체계의 조
절 작업으로써 인간이 자연으로부터 주체성을 가질 수 있는 추상적
능력에 관한 표현'은 바로 건축을 두고 하는 말이다.

　기하학의 시각적인 발전 결과는 현대의 도시환경에 나타나는 건

축 형태에서도 찾을 수 있다. 건축 공간과 기하학은 건축가와 자연 현상과의 인식 원리로 설명할 수 있다. 즉 기하학은 인간과 건축이라는 대상 사이의 거리를 좁혀 주는 도구로서 작용한다는 것이다. 건축을 한다는 것은 건축 형태에 반영되어야 할 여러 가지 필요조건을 시각적이고 논리적인 전개 과정을 통해 형태화하는 작업이다. 여기에서 기하학의 역할은 인간의 필요조건을 매우 객관적이고 물리적인 차원으로 번역하여 나타내 준다. 기하학의 이런 기능은 고대부터 이어져 온 것이다. 건축을 더 건축적인 개념으로 규범화시켜 주는, 말하자면 건축의 형태를 의도된 질서를 통해 구축할 수 있도록 해 주는 역할을 하는 것이다. 의도된 질서, 이 말은 건축이 사회상을 반영하고 있어야 된다는 뜻이다. 건축의 형태는 동시대의 미학 아래에서 만들어지고 이것은 다시 동시대를 설정하는 시각적, 의식적 패러다임으로 작용한다.

이에 대해 건축학자인 알렉산더 크리스토퍼Alexander Christopher는 "기하학은 건축에서 단지 형태의 물리적 속성만이 아닌 건축의 정신적 구조이고, 상징적인 문제와 관계를 가지며 역사 속에 나타난다."라고 말한다.

## 클라인의 병

일반적으로 건축에서는 평면기하학과 입체기하학이 동시에 사용된다. 하지만 과거의 고정된 형태의 구조

물과는 달리 최근의 건축 형태는 마치 태양이 건물들을 녹여 버리기라도 하듯이 유기적인 형상으로 변해 간다. 쉽게 이해할 수 없는 구조 메커니즘을 통해 건축물은 사정없이 뒤틀리고 부유하는 형태를 취한다. 이처럼 극단적인 형태를 지원하기 위해서는 평면기하학으로는 감당할 수 없다. 과거의 고전적 건축에서 그토록 위용을 떨쳤던 유클리드 기하학이 살아 움직이는 것 같은 건축의 형태 앞에서는 너무도 무기력한 구시대의 방식이 되어 버렸다. 이에 고정된 정형으로 파악할 수밖에 없는 유클리드 기하학의 한계를 깨달은 건축가들은 결국 위상기하학을 도입하기에 이른다.

위상기하학은 공간 속의 위상적인 성질을 다루는 개념이다. 3차

원의 공간상에서 입체도형의 방정식과 함수 관계에 대해 연구하는, 즉 3차원적인 하나의 면을 전체의 면으로 보는 수학이다. 예를 들면 도넛이나 뫼비우스 띠와 같은 형태의 면은 하나로 이루어져 있으면서 입체적인 구조를 가진다. 일반적으로 면이 하나라고 한다면 종이와 같은 2차원적 개념이 생각되지만 이것은 내부와 외부가 구분되지 않는 4차원적 도형이라고 할 수 있다. 이 개념을 설명하기 위한 대표적인 예가 클라인 병이다. 이 모형은 뫼비우스의 띠 같이 바깥쪽과 안쪽을 구별할 수 없는 단측곡면의 형태를 가지고 있다. 독일의 수학자 펠릭스 C. 클라인Felix Christian Klein이 위상기하학을 설명하기 위해 고안한 개념이다.

클라인 병의 원리

우선 이 병은 양끝이 접속되어 있다는 점에서는 분명히 닫혀 있는 데도, 사실은 열려 있는 모양이다. 외부와 내부의 구분이 없고 내부면과 외부면 사이의 경계선이 없는 형태다. 이런 것을 보통 4차원적 초입체라고 한다.

3차원적인 개념으로 이 원리를 설명하기는 무리지만 대강의 개념은 이렇다. 우선 종이 같은 2차원의 면을 원통처럼 만든다. 그리고 이것을 신축성 있는 물질이라고 생각하면서 길게 늘이고 휘어 한쪽 끝 부분을 원통의 옆구리 내부로 관통해서 넣으면 원통의 다른 끝

부분과 만나게 된다. 또 이쪽의 끝 부분을 나팔처럼 외부로 벌려서 역으로 연결하면 된다.

수학에서는 이처럼 공간상에서 입체의 연결 상태나 위치, 휘곡의 형태를 다루는 수학의 분야를 위상수학 또는 위상기하학이라고 부른다. 실제로 현대 건축에서 보이는 다양하게 굴곡지고 휘어지는 구조 형태는 이 위상기하학의 도움을 받은 예다. 사실 이런 형태의 자유로운 변형들은 위상기하학의 도움 없이는 불가능하다.

## 기하학, 생명의 형태를 설명하다

위상기하학을 응용하는 분야는 건축만이 아니다. 많은 분야에서 이 위상기하학을 응용해서 과학적인 결과물들을 탄생시키고 있다. 그중에서도 생물학의 예는 매우 흥미롭다. 조금 전 클라인의 병을 설명할 때 종이 같은 2차원의 면을 둥글게 말아 원통으로 만들고, 이를 늘이고 휘게 하여 4차원적인 형태를 만든다는 이야기를 했다. 위상기하학은 여기에서도 응용된다. 하나의 면을 늘이거나 줄이고 휘게 해서 형태를 변형시키는 것이다. 조금 유연하게 생각하면 모든 생물체들의 형태도 이처럼 하나의 상相이 유기적으로 조절되어 각각의 생명체로 만들어졌고, 이 형태가 변해 나가는 것이 진화의 현상이라고 생각하는 생물학자들도 있다.

예를 들어 사람의 몸을 하나의 원통으로 생각할 수 있다. 우선 피부를 하나의 원통으로 가정하면, 원통의 끝은 입을 통해 뱃속의 장

기로 연결된다. 그리고 이것은 사람의 내부에서 복잡한 형태의 휘어진 튜브의 모양을 하며 항문으로 이어진다. 클라인의 항아리와 사람의 몸이 같은 개념이라고 주장하는 생물학자들의 근거는 이것이다.

더 나아가 이 개념은 비단 사람만의 특징이 아니라 형태는 조금씩 다르지만 모든 생명체가 가진 공통적인 형태 구조라고도 말할 수 있다. 생명체의 형태는 결국 한 장의 종이 같은 2차원적 사각형의 면으로부터 시작된다는 원리다. 이 사각형의 면이 위상기하학적 개념에 의해 늘어나거나 축소되거나 휘어져서, 각기 다른 형태의 생명체들로 나타난다는 것이다. 다시 말해 각각의 상이한 생명체의 모든 종들은 하나의 위상 구조로서 통합된다는 말이다.

생물학자 저프로이 생띨레르Geoffroy Saint-Hilaire는 이 같은 개념을 적극적으로 연구한 학자다. 그는 이 문제에 대해 매우 구체적인 견해를 밝혔다. "다양한 생명체들의 기본 구조Plan는 많은 유사성을 띠며, 모든 생명체는 어떤 형태로든 변형될 수 있다."

지금까지 설명한 모든 개념은 사실 생띨레르의 발상으로 집약될 수 있다. 그의 주장에 따르면 생명체의 형태적 특이성을 파악하는 데 있어 생명체의 궁극적인 형태는 원래의 구조로부터 조금씩 변형된 결과에 의해 완성된 것이다. 모든 형태는 이런 가장 기본적인 형태에서 출발했다는 것이다. 이를 설명하는 가장 유용한 논리가 위상기하학, 즉 '생명체의 기하학'이다.

예를 들어 한 장의 고무와 같은 구조plan를 이용해 풍선처럼 만들

고 이 풍선에 바람을 넣어 입체적인 형태를 만들었다고 가정해 보자. 이 풍선은 어떤 형태로도 변형이 가능하다. 신축성 때문이다. 그가 말하는 구조는 신축성이 있고 유연한 존재라는 논리다.

이처럼 흥미로운 가설은 프랑스의 수학자 르네 톰René Thom에 의해서도 연구되었다. 〈구조적 안정성과 형태변이Structural Stability and Morphogenesis, trans〉라는 연구는 기하학을 이용해 형태변이를 연구한 가장 구체적인 사례다. 그야말로 생명체의 기하학이다.

일반적으로 생물학이라고 하면 분자생물학으로 대변되는 미시생물학과 진화론으로 대변되는 거시생물학으로 양분된다. 톰의 연구는 어느 분야에도 속하지 않는 꽤 독특한 작업이다. 기하학을 이용한 생명체에 대한 가설들은 과거에도 종종 세워졌지만, 수학자로서 생명체의 형태를 기하학적인 측면에서 연구한 사례는 그가 유일하다.

그의 논리는 대략 이렇다. "같은 종에 속하는 개체들이 서로 다른 크기, 생김새를 지니고 있으면서도 결국 같은 형태를 띠는 것은 왜일까? 임신한 사람의 난자가 여러 상황을 무릅쓰고 결국 인간으로 화하는 구조적 안정성은 어디에서 유래하는 것일까?"

그는 이것을 같은 종에 속하는 개체들은 서로 위상학적으로 동형이기 때문이라고 설명한다. 번데기가 나비가 되고, 아이가 어른이 되는 것 같은 형태변이는 전체적으로 보면 연속적인 변화라 할 수 있지만, 형태 하나하나를 두고 보면 불연속적인 특징, 위상학적으로 동형의 상태라고 간주된다. 주어진 구조 속에서 위상학적인 수

치만 변화하여 다른 형태로 바뀌게 된다는 개념이다.

　이에 대하여 건축학자 김원갑 교수는 '생물체의 형태발생은 계속적으로 주름이 잡혀 가며, 일정한 형태를 지닌 층위들이 계속 증폭되는 과정'이라고 설명한다. 형태가 발생하는 과정은 그 위상의 주름들이 계속 펼쳐지기 때문에 그렇게 된다는 것이다. 이 개념은 앞서 다룬 라이프니츠의 모나드 이론을 통해 잠깐 언급되었던 내용이다. 존재의 잠재성을 속속들이 들추어내고, 신체가 가진 일관성을 하나의 기계적인 그래프로 수치화해서 추상화하고자 시도한 톰의 연구는 인간을 물리적 형태에 적용한 고도의 추상적인 발상이다.

　하나의 생명체로서, 한 사람의 인간으로서 톰의 연구를 바라보는 소감은 매우 미묘하다. 하지만 무조건 종속적이었던 자연과의 신화적 관계를 끊은 아주 먼 과거부터 오늘까지, 문명을 이끌어 온 차가운 과학의 본성 또한 인간이 만들어 낸 산물이라는 점은, 분명 흥미로운 패러독스다.

Plans

일곱 번째 시선

# 미술

## 5,000년간 인류 미술의 발자취

실용과 기능의 형태, 원시 미술
완전한 형태, 이집트 미술
신화의 형태, 그리스 미술
서사적 형태, 로마 미술
또 다른 실용의 형태, 중세 미술
논리의 형태, 르네상스 미술
유혹의 형태, 바로크 미술
또다시 고전으로
순수한 형태로의 회귀, 인상주의의 등장

길을 지나다 보면 연예인의 얼굴 사진에 낙서가 되어 있거나 구멍이 뚫려 있는 모습을 볼 때가 있다. 아무리 사진 속 인물의 눈이지만 어떻게 아무렇지 않게 볼펜으로 들쑤실 수 있는 것일까? 어떻게 그저 짓궂은 장난으로 여기고 아무렇지 않게 생각할 수 있을까? 자신이 한 일이 아니라 해도 어떻게 아무렇지 않게 바라볼 수 있을까? 요즘 말로 엽기적인 이런 일들에 대해 그저 단순히 무료함을 견디기 위해 생각 없이 한 장난이라는 설명을 들어도 불경스러운 마음을 떨쳐 내기란 쉽지가 않다. 비록 그 사진 속의 인물이 생전 처음 보는 사람이거나 나와 아무 관련 없는 동물이라고 해도 말이다.

그렇다면 이런 마음은 왜 생기는 것일까? 사실 나와는 전혀 관계 없는 타인의 일이며, 단지 하나의 이미지, 한 장의 종이일 뿐인데 말이다. 미술사학자 에른스트 H. J. 곰브리치Ernst H. J. Gombrich는 인간의 이런 심리를 두고 '인간의 미개성未開性' 때문이라고 단정했다.

오늘날 원자력 시대를 사는 현대인들 가운데에서도 이렇게 기이하고 비이성적인 생각이 남아 있다는 것은 우리의 조상이었던 미개인의 심리가 우리에게 전해진 것이다. 그들은 자신의 적敵을 형상으로 만들어 놓고, 그것에 저주를 가했다. 그 형상의 가슴을 찌르거나 불로 태우는, 마치 실제의 적에게 가할 수 있는 형벌을 형상에게 집행했다. 그러한 상대적인 고통의 행위를 그들은 실제라고 느꼈다.

19세기 아프리카의 초원에서 한 프랑스 선교사가 원주민들이 키우는 소떼들을 배경으로 그림을 그리고 있었다. 얼마 후 선교사는 그림이 완성되자 그림과 화구를 챙겨서 그 자리를 떠나려 했다. 그때 옆에서 그 모습을 줄곧 지켜보던 원주민들이 갑자기 항의를 하기 시작했다. 자기들의 소를 그린 그림을 돌려주고 가라는 것이었다.

"당신이 우리 소들을 모두 가져가 버리면 우리는 어떻게 살란 말이냐?"

현대의 우리에게는 이들의 주장이 다소 황당하고 억지스럽게 보일 수 있지만, 당시 아프리카 원주민들에게 소 그림은 단순한 이미지가 아니라 하나의 실재였다. 이들은 그림과 현실을 분명하게 구분하지 않았다. 그들에게 그림은 하나의 추상적인 산물이 아니라 그 자체로서 현실이었다.

이 같은 미개성은 오늘날 선진 문명을 대표하는 영국에서도 찾아볼 수 있다. 영국에서는 매년 11월 5일이면 '가이포크스 데이Guy Fawkes Day' 축제가 성대하게 개최된다. 1605년 영국 의사당을 폭파하고 당시 국왕인 제임스 1세와 그 일가족을 시해하려 한 가톨릭교도들의 화약 음모 사건을 진압한 일을 기념하는 축제다.

가이 포크스는 테러범의 이름이다. 가톨릭 신자인 그는 몇몇의 동료들과 함께 구교를 박해하는 제임스 1세를 시해하고자 웨스트민스터 궁과 이어진 지하실을 빌려 화약을 숨겼다. 하지만 주동자 가운데 한 사람이 그만 거사를 누설하는 바람에 결국 실패로 돌아갔다. 가담자들은 모두 처형당했고, 영국 의회는 국왕의 무사함을 축

하하고, 음모의 재발을 막으려는 기원을 담아 11월 5일을 감사절로 정했다. 축제는 시내의 광장과 도로 한복판에서 요란한 불꽃놀이와 함께 다양하게 펼쳐진다. 축제의 절정은 그날 밤 아이들이 만들어 들고 다니던 가이 포크스 인형을 태우는 것이다. 즉 국왕을 살해하려고 한 범인을 간접적으로 벌하는 행위다.

미개함이란 실재와 형상 사이에 존재하는 간격이다. 이른바 간격이 넓으면 문명인, 간격이 좁으면 미개인이다. 하지만 이것은 사람들이 누리는 생활 양태의 복잡성이나 다양성과는 다른 차원의 이야기다. 우리가 미개하다고 일컫는 이들의 사고 과정과 생활, 그리고 의식의 절차는 오히려 문명인보다 더 복잡하고 섬세할 수도 있다. 그들이 우리보다 더 단순해서가 아니고, 인류가 한때 거쳐왔던 초기 문명 상태에 그들의 삶이 더 가까워서다. 그래서 이 간격은 실용성의 차이라고 말할 수 있다. 실용성에서 그들은 현실과 형상 사이에 거의 차이를 두지 않았다.

예를 들어 오두막은 비바람과 햇빛을 막는 데 사용되지만, 형상은 그들에게 가해질 어떤 정령들의 위력으로부터 자신을 보호할 목적으로 만들어졌다. 그들에게 비바람이나 정령은 전적으로 동일시되는 타자他者다. 그리고 그들에게 오두막과 미술의 실용성은 동일했다. 형상, 즉 미술은 단지 보기 좋은 것으로서의 차원이 아니라 사용에 목적을 둔 하나의 '위력적인 실용물'로서의 가치였다.

그렇다. 원시 시대 동굴 벽에 그려진 그림들은 생활공간을 장식할 목적으로 그려진 것이 아니었다. 그림이 주로 발견되는 장소들

은 거주지라기보다는 일반적으로 올라가기도 힘든 높은 곳, 또는 주거지와 멀리 떨어진 깊은 산속이나 매우 척박한 장소이다. 그림에 표현된 동물들도 그야말로 뒤죽박죽 아무렇게나 그려져 있다. 예컨대 한 마리의 소 그림 위에 사슴 그림이 덧그려 있는 등 화면의 배치 계획이 완전히 무시되어 있다.

원시인들은 그림의 실용적인 목적을 주로 사냥에 두었다. 추정컨대 그들에게 사냥은 물리적으로 동물을 때려잡는 단순한 절차가 아니라 그림을 통해 먼저 시뮬레이션을 하는 것이었다. 사냥 그림은 주술적 의식이기도 했다. 사냥감을 제압하는 장면만 그려 놓아도 실제 동물들이 자신 앞에 굴복하게 될 것이라고 믿은 것이다. 최소한 그들은 그림이 사냥을 순조롭게 만들어 줄 것이라고 믿었다. 이러한 경향은 오늘날에도 미개의 삶을 그대로 보존하고 있는 몇몇 오지 원주민들에게서 나타난다. 이들은 사냥이나 전투를 나가기 전에 몸이나 무기에 그림이나 기호 같은 추상적인 형태들을 그리거나 여전히 동굴 그림을 그린다. 오래전 우리의 공동 조상이었던 원시인들이 했던 행위와 거의 차이가 없다.

아직까지 남아 있는 원시 부족 중 인도네시아의 멘타와이 족은 남녀 할 것 없이 모두가 온몸에 문신을 한다. 문신은 만 열두 살이 되는 해에 성인식의 과정으로 새겨진다. 먼저 마을의 주술사가 성년이 될 아이의 몸에 숯으로 그림을 그린다. 그러고는 단단한 나무나 동물의 뼈를 뾰족하게 갈아서 만든 바늘로 그림이 그려진 피부를 전체적으로 찌른다. 온몸이 피투성이가 된 위에 다시 야자열매

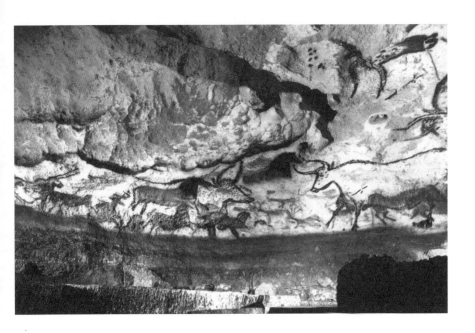

**라스코 동굴 벽화**
| 선사 시대 |
1940년 발견 |
프랑스 몽티냐크

의 속껍질을 태운 숯가루를 바른다. 이 숯가루는 상처가 난 피부에 스며들고, 상처가 아물면 문신이 된다. 문신은 얼굴부터 발뒤꿈치까지 전신에 빠짐없이 새겨진다. 이 과정을 모두 마치는 데는 약 60일 정도의 시간이 걸리는데 여기에는 상상을 초월하는 고통이 뒤따른다. 때문에 이 문신은 부족에게 매우 중요한 전통적인 관습임에도 불구하고 최근에는 일부 주술사가 될 후계자만 하고 있다.

이들이 이 과정을 참아 내는 이유는 현실적이고 실용적인 목적에서다. 이것이야말로 하늘이 준 진정하고 영원한 의복이라고 믿기 때문이다. 특히 부족의 주술사와 같은 지도층의 어깨나 가슴에는 별이나 태양 같은 문양을 새겨 넣어 보통 사람의 문신과 구별된다.

이마부터 뺨과 코, 입, 턱과 목을 거쳐, 밑으로 내려와 가슴과 어깨는 물론 팔과 손가락 하나하나도 빼놓지 않는다. 문신은 배와 허리, 허벅지와 엉덩이, 그리고 종아리와 발가락, 발뒤꿈치에 이르기까지 정교하면서도 빠짐없이 그려진다. 심지어 여성의 경우 젖꼭지의 둘레, 남성의 경우는 가장 은밀한 부분도 예외가 되지 않는다.

이들의 관습은 여기에서 끝나지 않는다. 문신을 끝내고 3개월이 지나면 치아를 뾰족하게 깎아 낸다. 두 번째 성인식이다. 이는 고기를 잘 물어뜯는다는 실용적인 용도도 있지만 이 때문만은 아니다. 바로 위압감을 주는 것, 부족들 간의 전쟁 시 상대방에게 더 무섭게 보이게 하는 것으로 일종의 기선제압용 무기인 셈이다. 그들의 모습은 언뜻 보면 아마존의 식인 물고기 피라냐 같기도 하고 맹수 같기도 하다. 하지만 문제는 치아를 뾰족하게 만드는 과정에 있다. 이것은 문신보다도 고통이 훨씬 더 심하다. 예리한 끌이나 정을 사용하여 이빨을 하나씩 깎아 낼 때의 고통은 상상할 수 없을 정도라고 한다. 고통이 너무 심해 이 작업을 할 때는 우선 커다란 바나나를 껍질째 불에 뜨겁게 달구었다가 이것을 깎아 낼 이빨로 꽉 물게 한다. 뜨거움으로 이빨을 깎는 고통을 조금 덜자는 방책이다. 일종의 마취다. 이 방법으로 위아래의 앞니를 모두 깎아 내는 데는 보통 3개월의 기간이 걸린다. 이처럼 미개인들에게 미술은 그것을 얼마나 아름답게 그리느냐의 문제보다는 현실적인 의미에서 얼마나 잘 기능하느냐의 문제였다.

## 완전한 형태,
## 이집트 미술

종교의 탄생은 대체로 인간의 죽음과 깊은 관련을 맺고 있다. 인간이 인간다운 면모를 갖춘 원시 시대부터 문화는 죽음을 극복하기 위한 의지의 발현이었다. 어차피 죽음이라는 생물학적 한계를 극복하지 못할 바에는 죽음 이후의 세상을 준비하는 것이 더 현명하기 때문이다. 육신은 죽어도 영혼은 죽지 않는다는 믿음, 이것은 실제로 청동기를 거치면서 매우 논리적으로 체계화되기 시작했다. 이 현상을 우리는 영혼 불멸의 사상이라 한다. 인간이 하는 온갖 예술적인 표현들은 죽음과 연관된 생각을 표현하는 데 집중되었는지도 모르겠다.

흔히 이집트의 미술을 '죽은 자를 위한 미술'이라고 지칭하는 것도 여기에서 비롯된 듯하다. 이집트 미술은 분명 살아 있는 사람의 미적 충족보다는 영혼을 위한 의식이었다. 실제로 이집트 어로 '조각가'는 '계속 살아 있게 하는 자'라는 의미를 지니고 있다.

대신 라모세의 피라미드 벽에 그려진 〈곡하는 여인들〉에는 고대 이집트 인들이 품었던 죽음에 대한 생각이 잘 드러나 있다. 이집트에서는 장사를 지낼 때 눈물을 흘리며 유족의 슬픔을 돋우는 역할을 하는 사람들을 고용했다. 이 벽화에는 약 20명에 이르는 여인들이 하늘로 손을 치켜들고 울고 있다. 모든 여인의 눈 아래에는 흐르는 눈물방울이 묘사되어 있다. 한 가지 더 재미있는 사실은 이 여인들이 모두 흰색 옷을 입고 머리를 잘게 땋고 있다는 점이다. 이것이 당시 '장례식 도우미'들의 복장과 헤어 스타일이었던 것 같다. 이처

럼 여인들을 고용해서 죽음에 대한 슬픔을 강조했던 것만으로도 고대 이집트 인들이 죽음을 얼마나 특별하게 생각했는지 알 수 있다. 하늘로 치켜든 여인들의 손은 죽은 자가 하늘 어딘가에 있는 또 다른 세상으로 간다고 생각했기 때문이다.

죽음에 대한 의식, 영혼 불멸이라는 의식은 필연적으로 내세관을 전제로 한다. 현실에서와 마찬가지로 다음 세상에서도 별도의 삶이 존재한다고 생각하는 것이다. 때문에 내세에서의 삶을 누리기 위해서는 현세에서 철저한 준비가 필요했다. 이는 현대를 사는 우리의 생각과도 다르지 않다. 그러나 당시 사람이 죽으면 몸과 영혼이 분리된다는 의식까지는 뚜렷하게 형성되지 않은 것 같다. 고대 이집트 인들은 죽음이란 형태가 소멸되고 영혼만 남게 되는 것이 아니라, 죽음과 함께 영혼은 육체를 떠나지만 또다시 육체로 되돌아와 영원한 삶을 이어 갈 수 있을 것이라고 생각했다. 이런 믿음 때문에 이집트 인들은 죽은 후에 육체를 그냥 썩어서 사라지지 못하게 했다. 하늘을 다녀온 영혼이 육체로 다시 되돌아와서 영원하게 살기 위해서는 지상에 남겨진 몸이 그대로 남아 있어야 했기 때문이다.

미라는 이런 생각에서 만들어진 시신 보존법이었다. 미라는 매우 복잡한 과정을 거쳐 만들어졌고 먹을 것과 생필품은 물론 부자들의 경우 막대한 재산까지도 함께 묻혔다. 하지만 이들의 집착은 여기에서 끝나지 않았다. 육체를 보존하는 것만으로는 충분하지 않았다. 고차원적인 정신적 요소들이 더 필요했다. 때문에 이집트 인들은 죽은 사람이 살아 있을 때의 모습을 화강암으로 조각해서 아무

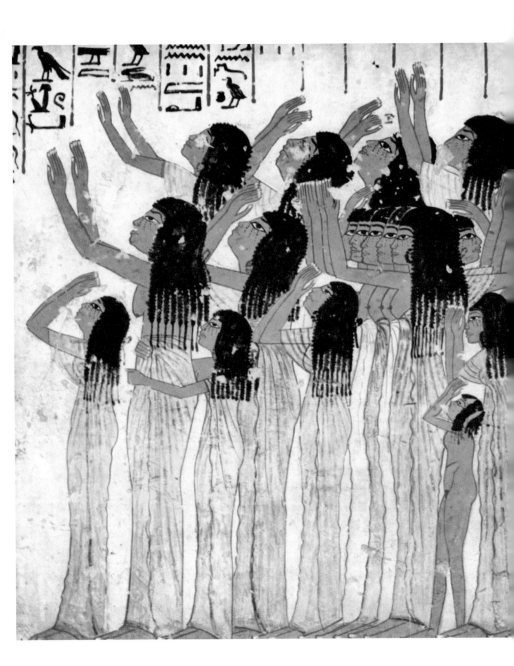

곡하는 여인들 | 대신 라모세의 무덤 벽화 | 기원전 1411~1375년경 | 이집트 테베

도 볼 수 없는 무덤 속에 놓아 두거나, 매장자의 생전의 기록과 염원하는 것들을 무덤 벽에 부조로 만들어 남겼다. 이렇게 하면 어떤 마법의 힘이 작용하여 죽은 사람의 영혼이 계속 살아 있게 할 수 있을 것이라고 믿은 것이다. 조각가를 '계속 살아 있게 하는 자'라고 부른 이유는 이것이다.

죽음으로 인해 삶이 끝나는 것을 방지하기 위해 이집트인들은 쉽게 잊히지 않을 엄숙성과 단순성을 조각을 통해 남겨 놓으려고 했다. 오늘날 통상적인 조각의 목적과는 전혀 다른 생각이다. 예술로서의 장식적인 개념으로 미술을 보지 않았다는 의미다. 오히려 그들에게 예술로서의 미술이라는 개념은 아예 존재하지도 않았다. 말하자면 장식이란 시각적인 공공성이 전제되어야 하는데, 안흑의 무덤 속에서 누가 본다고 장식을 하겠는가? 오직 유일하게 죽은 자를 위한 장식이 장식으로서 무슨 가치를 지니겠는가? 이렇게 이집트 미술에는 유희적인 기능이 철저하게 배제되어 있다. 목적은 오직 '살아 있게끔' 하기 위한 염원뿐이었다.

당시 뛰어난 장인들의 공예 기술은 무엇보다 높이 평가되었다. 그러나 이것은 미학이나 예술성의 표출이라는 개념과는 전혀 관계가 없었다. 어느 누구도 그들에게 독창적인 일을 요구하거나 기대하지 않았고, 조각가 자신도 그러했다.

이집트의 조각가들에게 예술의 기본이라고 할 수 있는 감각이란 무의미한 요소였다. 만들어 낸 물건은 단지 규칙에

의해 존재들의 관계를 규명하는 기호 같은 것이었다. 때문에 당시의 공예품은 단순하게 만들어져 있고, 엄숙성이 강하게 드러난다. 엄격하게 기하학적이지만 미개인들의 가면이나 자연주의적 초상처럼 실물과 같은 생동감도 없다. 오로지 자연에 대한 관찰과 엄격한 규칙성이 차분하게 균형을 이루고 있다.

고대 이집트에서 회화는 모든 것을 가능한 명확하고 영원히 보존하기 위한 목적에서 이루어졌다. 이집트의 그림은 세상의 풍경을 보이는 대로 묘사하는 것이 아니라 그림의 대상이 되는 자연의 모습을 엄격하게 양식화된 규칙을 통해서 그렸다.

이집트 미술은 마치 지도를 그리는 방법과 비슷하다. 그림에 표현되는 모든 소재들은 기호처럼 철저하게 양식화되어 화면 위에 배열되어 있다. 예를 들어 현대의 우리들은 그림을 그릴 때 그려야 할 상황을 관찰하고, 그 상황에 속한 소재들을 관찰 상황에 따라 다르게 그린다. 그러나 이집트 인들은 상황에 속한 각각의 소재들을 기호처럼 양식화시켜 미리 도장으로 각인해 놓고 그림을 그릴 때 필요한 내용의 도장을 가져다가 찍어 내는 식이었다.

이집트 그림의 양식화된 형태들은 매우 일관적으로 보인다. 또한 사물의 형태가 가장 특징적으로 보이도록 유도되었음을 알 수 있다. 예를 들어 사람을 묘사할 때는 각각의 부위가 지닌 형태의 특성을 가장 잘 나타내기 위해 몸의 포즈를 인위적으로 설정해서 고정시켰다. 머리는 얼굴의 윤곽이 가장 잘 나타나는 옆모습으로 그리고, 눈은 가장 완전한 형태일 때인 정면에서 보이도록 했다. 상체

역시 정면에서 바라보았을 때 몸의 윤곽이 가장 잘 나타나기 때문
에 정면으로 그렸다. 움직이고 있는 팔다리는 관절 각도의 특성상
측면에서 보이도록 했다. 특히 이집트 인들은 바깥으로 보이는 양
쪽 발을 시각화하는 것이 어렵다는 점을 알았던 것 같다. 때문에 위
쪽으로 향한 엄지발가락에서 뚜렷한 발의 윤곽을 취하도록 했다.
더구나 양쪽 발은 안쪽에서 본 모습으로 묘사해 그림에서 볼 때는
마치 2개의 왼발이나 오른발을 가진 것처럼 보인다. 그렇다고 이집
트 사람들이 사람의 모습을 이렇게 생각하지는 않았을 것이다. 그

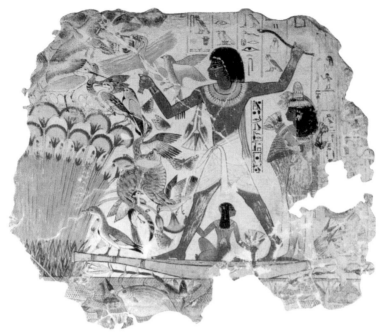

**사냥도** | 네바문의 무덤 벽화 | 기원전 1400년경 | 대영 박물관

들은 단지 인간의 형태 속에서 그들이 중요하다고 생각하는 모든 것을 다 포함시킬 수 있는 방법으로 표현한 것뿐이다.

즉 이집트 미술은 화가의 눈을 통해 세상을 관찰한 모습이 표현된 것이 아니라 정지된 감각 속에 내재된 형상들이 문자처럼 배열된 것이었다. 화가는 자신이 배운 형태들의 표상, 형태의 지식들을 질서정연하게 이끌어 내는 과정을 충실히 수행했다. 때문에 이집트 미술에는 작가성이 부재한다. 그들의 주도면밀한 기록 기술과 수준으로 보아 작가성을 발현하는 것도 충분히 가능했을 터인데

말이다.

하지만 그들이 표현한 형태가 단순한 표상만은 아니다. 형태의 중요성 또한 매우 명확하게 표현되어 있다. 사회적 위계가 그림 속에 나타나 있는 것이다. 예를 들어 그림에 등장하는 사람들의 모양은 각자 크기가 다르다. 원근법에 의해 크기가 달리 표현된 것이 아니라 당대의 관념에 따른 크기였다. 한 집안의 가장은 아내나 노예보다 크게 그려지고, 상대적으로 지위가 낮거나 중요하지 않은 인물(혹은 사물)은 작게 표현된다. 그림 속에서 유난히 크게 그려진 사람이 있다면 그는 왕이나 높은 지위의 사람이라고 판단해도 무방하다.

이처럼 엄격하고 질서정연한 형태의 규칙은 사회적 위계를 강화시키는 중요한 수단이었다. 왕권에 대한 절대적 신봉을 끌어내는 데도 그림의 역할은 중요했다. 이런 정치적인 목적에서 파라오는 권력과 영생을 위해 끊임없이 그림을 그리게 했다. 파라오는 상상을 초월할 만큼의 물적 자원을 동원하여 자신을 신격화시키는 종교의 영역을 구축해 나갔다. 실제로 이집트의 물적 자원 중 상당량이 어마어마하고 정교한 무덤과 사제들을 지원하는 데 사용되었음은 누구나 공감하는 사실이다.

이를 매개하는 것은 종교였다. 고대 이집트의 미술품이라 불리는 거의 모든 것은 주로 신에 대한 제사를 지낼 때 사용되거나 혹은 제물의 용도, 무덤의 부장품으로 제작된 것들이다.

종교는 고대나 현대를 막론하고 정치와 매우 긴밀한 연관을 맺고

발전한다. 특히 고대 그리스 이전의 사회에서 종교는 정치와 별개의 것이 아니었다. 신의 정통성은 정치에서 기반하고, 정치 권력은 신의 이름으로 지원받았다. 신약성서의 "케사르의 것은 케사르에게, 신의 것은 신에게 바쳐라."라는 말은 이집트 인의 입장에서는 아무런 의미도 없었을 것이다. 그들에게 케사르는 파라오이며, 파라오는 곧 신이었으므로.

신격화된 파라오의 위세를 가장 화려하게 보여 주는 것이 투탕카멘의 마스크다. 이 마스크는 소년 왕 투탕카멘의 머리에 씌웠던 장신구인데, 파라오의 면모를 그대로 보여 주는 중요한 유물이다. 마스크에는 이집트 전 지역을 통치하는 지배자임을 나타내는 여러 가지 상징과 암시 들이 들어 있다. 오직 왕만이 쓰는 두건, 나일 강의 신인 오시리스와 일체임을 나타내는 붙임수염, 이마에 달린 코브라와 양 끝에 조각된 매의 머리 모양 가슴 장식 등은 그가 상하 이집트의 전체 지배자였음을 상징한다. 이것은 파라오가 왕이기 이전에 종교적인 면에서도 절대적 존재였음을 말해 준다.

모든 종교에는 경배의 대상이 존재한다. 이것은 군중을 더 쉽게 동화시키는 역할뿐만 아니라 이를 더욱 강화하고 지속하는 기능까지 수행한다. 경배 대상은 시대에 따라 바뀌어 왔다. 예컨대 원시 시대에는 동물이나 자연을 숭배했는데, 이집트도 형식에서는 별로 차이가 없다. 하지만 이집트 인들은 원시인들보다는 훨씬 더 구체적인 대상을 숭배했다. 더구나 이집트에서는 단지 숭배에 그치지 않고 그 대상에 사회적이고 윤리적인 교훈을 관여시켜 스스로의 삶

에 의미를 부여했다.

이것은 원시의 토템과는 많은 차이가 있다. 토템은 숭배를 통해 기원을 하지만 이집트는 숭배를 통해 의지를 획득하고자 했다. 수동적 종교관이 아니라 능동적 종교관인 셈이다. 이를테면 사자의 두려움, 악어의 강건함, 송아지를 보살피는 어미 소의 자애로움 같은 것을 통해 교훈을 얻고 자신들의 삶에 그것을 반영시켰다. 즉 신은 동물의 모습을 통해 인간에게 발현된다고 믿었다. 이집트 벽화에 그토록 많은 동물들이 나타나는 것은 이 때문이다. 그중에서도 특히 고양이는 이집트 사람들에게 매우 특별한 존재였다. 이집트의 최고의 신 중 하나인 바스테트Bastet도 사실은 고양이 여신이다.

고대 그리스의 역사가 헤로도토스는 이런 기록을 남겼다.

이집트 인들은 화재가 발생했을 때, 불을 끄기보다 고양이를 더 걱정한다. 고양이의 죽음은 사람의 죽음만큼이나 슬프고 불길한 일이다. 만약 집에서 고양이가 자연사하면 그 집 사람들은 눈썹을 깎는다. 또 개가 죽은 집에서는 머리와 온몸을 면도한다.

더 재미있는 것은 이집트의 고양이 부대다. 실제로 람세스 왕조의 고양이 전투 부대는 전쟁에서도 몇 번이나 괄목할 만한 성과를 올렸다고 전한다. 적진을 향해 돌격해 들어가 하악질로 전열을 흩트려 놓고, 닥치는 대로 할퀴며 날뛰는 사나운 고양이떼는 생각만 해도 공포였을 것 같다. 역사상 가장 유명한 고양이 전투 부대는 람

세스가 히타이트를 침공한 기원전 1201년 대전쟁 당시에 동원한 137마리의 고양이로 기록되어 있다. 얼마나 인상적이었던지 적장인 히타이트의 왕이 그 전투 후에 적진에서 포획한 이집트 고양이로 고양이 부대를 창설했을 정도다. 또 다른 기록에 의하면 기원전 5세기경 페르시아 군이 이집트를 습격했을 때 이집트 인들이 고양이를 다치게 하지 않으리라는 심리를 이용해 방패에 살아 있는 고양이를 매달고 싸웠다고 한다.

이처럼 이집트 인들은 종교를 통해 자신들의 삶을 통제해 왔다. 이는 신에 대한 무조건적인 복종이 아니라 인간 의지의 적극적인 실현에 그 목적을 두고 있었다. 그래서 그들의 종교관은 다른 문명의 신앙보다 더 구체적이었다. 그들의 신앙은 '~되기 위해 ~하여야 한다' 라는 분명하고 확고부동한 하나의 행동강령으로 존재했다. 그것은 현세의 삶은 물론 사후의 세계에서도 마찬가지였다. 때문에 그토록 오랫동안 엄청난 노동력을 들여 피라미드를 건설했고, 그 믿음을 확고부동하게 만드는 그림을 그렸다. 이집트의 미술은 그들의 신앙을 확인시켜 주는 하나의 증표였다.

**신화의 형태,
그리스 미술**

이집트의 파라오는 특별하고 신성한 존재였다. 그는 인간이 아니라 신이었고, 영원히 존속해야 하는 추상적인 염원이었다. 우리가 이집트 인의 그림을 완전함의 미술이라고

부르는 이유는 여기에 있다. 완전한 자세로 그림 속에 등장하는 파라오의 모습은 신의 모습 그 자체다. 오직 신만이 취할 수 있는 자세를 취한 그는 근엄하고 완벽하게 신을 대신한다.

하지만 이런 완전함의 미학은 그리스로 넘어오면서 완전히 뒤바뀐다. 오직 파라오만이 취할 수 있던 경건함과 근엄함의 형태를 인간이 대신하게 되는 것이다. 그런데 자세히 보면 모델만 바뀐 것이 아니라 모델의 외모도 바뀌었다. 실오라기 하나 걸치지 않은 나체의 몸으로 말이다. 더구나 나체를 더 돋보이게 하기 위해 배경도 과감하게 생략했다. 마치 영적인 세계의 존재가 세속적인 세계의 존재로 변화한 것 같다.

왜 이렇게 변한 것일까? 고대 문화에서 신의 존재는 항상 세계의 중심이며 경건함과 완전함, 신비로움의 표상이었다. 그러니 그리스에 와서 신은 한낮 평범한 인간의 모습으로 전락해 버렸다. 이는 그리스 인들의 기질로 설명할 수 있다. 자유분방한 그리스 인들의 태도가 그림의 형식을 바꾸어 놓은 것이다. 그리스 인들은 절대적인 것, 하나의 인식으로 고정되는 확고부동함을 싫어했다. 때문에 신의 모습도 반드시 신적일 필요가 없다고 생각했다. 그리고 어떠한 사물에 적정한 얼굴, 즉 해당 신을 상징하는 특징이 담긴 얼굴을 빚는다면 신이 그 안에 깃들 것이라는 믿음을 가졌다. 그리고 그 형상에 그들이 원하는 이야기를 불어넣었다. 그리스 신화는 이렇게 시작되었다.

그리스 신화는 신의 세계를 인간 세계의 차원으로 설정하고, 신

을 인간의 감정이 포함된 이야기와 결합시켰다. 때문에 여기에는 신들만 등장하지 않는다. 인간사, 자연, 문화 일반에 걸쳐 사람들이 이야기하고 믿고 있는 모든 것들이 포함되어 있다. 그리고 그 안에서 인간 사회의 문제들을 시사하기도 한다.

그렇다고 신화에서 다루어지는 신들이나 초자연적인 요소들이 지극히 일상적인 것만은 아니었다. 다만 그리스 신화에서는 이 모든 것들이 그리스 인 특유의 미화美化 과정을 거쳐 인간화되었다는 것이다. 호메로스의 《일리아드》나 《오디세이》에는 대담하게도 세계가 고집불통 호색한에 싸움질만 일삼는 한 무리의 빛나는 초인적 존재들이 좌지우지하는 것으로 묘사되고 있다. "만일 신이 인간을 닮을 수 있다면 그 반대라고 안 될 것이 무엇인가? 인간에게는 타고난 힘이나 원칙이 없다는 말인가?"

인간이 미술이나 조각에서 신의 형태를 대신하게 된 배경은 여기에 있다. 그리스 시대에 만들어진 쿠로스 상像을 살펴보자.

그리스 말로 '쿠로스Kouros'는 청년이라는 뜻이다. 쿠로스는 고대 그리스에 선풍적인 인기를 끈 청년 조각 입상을 가리키는 미술용어로 굳었다. 하지만 쿠로스가 구체적으로 누구의 모습인지는 알려진 바가 없다. 아폴로 신을 표현한 것일 수도 있고, 또는 전투 중에 죽은 한 젊은이를 기리기 위해 가족들이 의뢰한 작품일 수도 있다. 이름이야 어찌되었건 이 조각상은 우리가 그리스 조각의 형태를 이해하는 중요한 단서가 되기에 충분하다.

쿠로스는 그리스 미술가들이 이집트의 작품을 통해 신체의 전체

**쿠로스 상** | 그리스 스니온 출토 |
기원전 530년경 | 아테네 국립 고
고학 박물관

적인 형태와 인체의 각 부분을 묘사하는 법을 습득했다는 사실을 보여준다. 이집트의 입상과 쿠로스 입상을 주의 깊게 살펴보면, 조각의 전체적인 형태는 차이가 거의 없어 보인다. 그러나 신체의 각 부분에 대한 표현 방법에는 많은 차이가 있다. 이것은 그리스 미술가가 일정한 공식을 따르는 것에 만족하지 않고, 스스로 실험을 하기 시작했다는 증거다. 작품 속에는 조각가가 관찰을 통해 인체의 세밀한 형태들을 주의 깊게 연구했다는 사실이 고스란히 드러나 있다. 조각가가 옛날의 교본에 따르는 대신 자신의 관점을 가지기 시작했다는 것, 이집트 미술과의 뚜렷한 차이는 바로 여기에서 시작된다.

앞서 말했듯이 이집트 미술에서 '독창성'은 금기사항이었다. 모든 표현은 교본에 정리된 그대로의 '지식'을 옮기는 수준이었다. 반면 그리스 조각가들은 '눈'을 사용했다. 사물을 비로소 이성의 눈으로 보게 된 것이다.

그리스 조각가들의 이 같은 호기심은 인류의 형태 표현에서 실로 엄청난 결과를 불러왔다. 조각가들은 작업실에서 사람의 형상을 재현하는 새로운 방식을 찾기 위해 끊임없이 관찰과 시도를 했고, 이를 통해 탄생한 새로운 기법은 또 다른 기법들을 이끌어 냈다. 어떤 사람이 끌로 파내는 방법을 발견하면, 어떤 사람은 인물상을 만들때 발을 단단히 바닥에 부착시키지 않는 것이 더 생동감을 준다는 것도 알아냈다. 웃는 모습을 표현하기 위해 입 모양을 약간 위로 구부리면 얼굴이 살아 있는 것처럼 보인다는 것도 알아냈다.

수많은 관찰과 시행착오를 거치며 그리스 조각가들은 사물의 형태에 대한 다양성을 알아내기 시작했다. 특히 우리가 주목하고 칭찬해야 할 그들의 형태 개념 중 하나는 '존재하는 것이 보이지 않을 수도 있다'는 감성적이고 유연한 시각이다. 그들은 생략과 숨김을 인식함으로써 '형태의 자유'를 알아냈다.

일단 이집트를 비롯한 고대 미술의 법칙에서 해방되자, 그리스 미술은 예술가의 다양하고도 독창적인 관찰과 형식을 통해 표현을 다양화시켰다. 형태는 지식과 규범이 아니라 감각에 의해 표현되었다. 무엇보다 그들은 단축법을 탄생시켰다. 이것은 원근법 부분에서도 잠시 설명했듯이 사물을 입체적으로 표현하기 위한 기법이다. 르네상스 시대에 발명된 원근법과 유사한 원근법의 아버지뻘 정도 되는 개념이다.

예를 들어 이전에는 사람의 발은 항상 옆에서만 그려졌다. 발목과 연결된 발의 전체적인 형태는 옆에서 표현되었을 때 완전한 발 모양으로 보인다고 생각했기 때문이다. 하지만 그리스 미술가는 발을 과감하게 앞에서 보는 모양으로 그렸다. 앞에서 보는 발의 모양은 끔찍이도 낯설다. 뒤꿈치도 안 보이고, 전체적인 발의 윤곽도 없고, 뭉툭하게 그려진 발목의 끝 부분에 작은 동그라미 5개만 그려져 있을 뿐이다. 그러나 이는 미술사에서 엄청나게 중요한 발견이었다. 단축법으로 발을 표현하면 옆에서 그려진 그림에서는 있으나 마나 한 발가락의 형태가 가장 부각되어 나타난다. 또 발가락의 크기도 더 커졌다. 인류 문명이 탄생한 후 그리스 시대 이전까지 만들

어진 그 어떤 작품에서도 이 같은 화법은 찾아볼 수가 없었다.

기원전 5세기경 만들어진 것으로 추정되는 항아리 표면에 그려진 그림에는 이 같은 사실이 잘 표현되어 있다. 부모님쯤으로 보이는 나이 지긋한 인물들의 중간에서 진지하게 갑옷을 챙겨 입는 한 전사의 왼쪽 발을 보라. 그러나 얼굴과 눈은 아직도 고대 이집트의 규범에 흠뻑 젖어 있다. 특히 눈 모양은 이집트 벽화에서 보아 왔던 그대로다. 더 재미있는 것은 몸통에 달려 있는 팔의 모양이다. 화가는 어떻게 해서든지 이전의 표현 기법에서 벗어나 보려 애써 보지만 마음대로 잘 되지가 않는다. 화가의 혼란스러움이 그림 속에 가득 묻어 있다.

전사의 작별 | 에우티미데스의 서명이 있는 도자기 | 기원전 5세기 초 | 뮌헨 고대 미술관

그렇지만 이 혼란은 너무도 가치 있는 고뇌였다. 그의 갈등으로 인해 새로운 미술의 시대가 열리게 되었다. 화가들은 더 이상 이집트의 선배들처럼 완전함을 표현하기 위해 그림을 그리지 않았다. 그림 속에 담으려는 대상을 관념과 지식으로써 표현하는 것이 아니라, 실제 눈앞에서 보이는 현상을 파악하고 시각의 위치에 따라 달라지는 형태의 다양성을 그려 내고자 했다. 동그란 사물은 옆에서 보면 길쭉하게도 보일 수 있다는 사실도 알아냈다. 젊은 무사의 오른쪽 하단에 당당하게 세워져 있는 방패가 그것을 표현하고 있다.

금강석처럼 단단하던 형태의 규범이 이처럼 유연

해진 까닭은 무엇일까? 천년이 넘도록 이어진 그 굳은 관념이 녹은 데는 무엇보다도 그들이 살았던 자연환경을 꼽을 수 있다. 그리스는 지중해의 푸른 물결과 올림포스 산꼭대기의 맑은 햇살 때문에 흔히 축복받은 땅으로 통한다. 또 실용적이고 기술적인 면에서 유능했던 이집트나 바빌론에 비해 그리스 인들은 삶의 경험을 문학이라는 장르를 통해 보존하고 확장시켰다. 물론 문학은 그리스 시대에도 존재했다. 하지만 당시의 문학은 히브리 인들의 종교적 예언 등으로 이용되었기 때문에 진정한 의미의 문학이라고 보기는 어렵다.

무엇보다 그리스 인들은 타민족의 문화를 자신들만의 색으로 변화시키는 재능이 매우 뛰어났다. 그들은 타문화를 받아들여 자문화로 적당히 변화시켜 자신들만의 문화를 구축했다. 이 과정을 그리스의 고대기에서 고전기로의 전환이라고 한다. 전사가 그려진 항아리 그림의 혁명도 이 무렵에 이루어진 것이다. 우리에게 익숙한 그리스의 조각들의 섬세한 표현과 작품성은 이때부터 본격적으로 시작되었다.

흔히 로마가 그리스를 정복한 것에 대해 "문화적인 그리스가 미개한 로마를 정복했다."라고 비아냥대곤 한다. 그리고 44년간 지속된 페르시아 전쟁에서 거둔 승리는 그리스 인들의 '유연한 저력'의 결과라고 불린다. 서양사에서는 이를 일반적으로 그리스 인들의 자유로운 의지, 누구에게도 예속 되지 않았던 그들의 합리성 때문이라고 평가한다. 그리스의 미술 작품에 유난히 많은 나체 이미지 역시 이 때문이라고 보여진다.

로마 인들은 시신을 처리할 때 우선 눈을 감기고, 죽은 이의 이름을 불러 주고, 정성스럽게 수의를 입혔다. 그리고 망자의 가족들은 시신의 입안에 동전을 넣어 주었다. 이런 기본적인 준비가 끝나면 장례 행렬이 시작된다. 죽은 이의 집에서 묘지까지 이어지는 행렬은 로마 인들에게는 매우 중요한 관습이다. 장례 행렬의 가장 선두에는 죽은 이의 초상이 있다. 그런데 이 초상은 오늘날의 영정 사진과는 좀 다르다. 사진이 아니라 조각상이다. 영정 사진처럼 상반신만 밀랍으로 조각된 초상 조각인 셈이다.

이 관습은 앞서 실펴본 이집트의 경우처럼 망자와 비슷한 형상이 영혼을 보존시켜 준다는 믿음과 관련이 있다. 죽은 사람을 미라로 만들어 육체가 썩지 않도록 보존하는 것도, 살아 있을 때의 모습을 조각해 무덤 속에 놓아 두는 것도, 벽에 부조로 생존의 기록을 남기는 것도, 음식물이나 사용하던 물건을 부장품으로 넣는 것도, 모두 삶의 단절을 막기 위함이었다. 로마의 장례 관습 역시 쉽게 잊히지 않을 존재의 흔적을 엄숙하게 남기는 이집트의 관습과 많은 면에서 유사했다.

하지만 로마의 흉상은 이집트에서처럼 죽음만을 위한 형상은 아니었다. 로마가 제국으로서의 면모를 지니게 된 때부터 살아 있는 황제의 흉상은 종교적으로 숭배되는 상징이 되었다. 로마 인들은 충성과 복종의 표시로 황제의 흉상 앞에서 분향을 했다. 그런데 당

시 황제의 흉상은 약간 의외의 모습이다. 흉상에 표현된 인물은 숭배받기에는 너무도 평범하고 인간적인 모습이다. 황제로서 범인凡人들과 구분되는 어떠한 미적 과장도 없이 마치 당장이라도 골목 어딘가에서 마주칠 것 같은 평범한 모습이다. 황제로서의 절대적인 추앙을 받아야 하는 신비감이나 완전함과는 거리가 멀다.

예를 들어 로마 최초의 평민 출신인 9대 황제, 티투스 플라비우스 베스파시아누스Titus Flavius Vespasianus의 초상을 보면 마치 선박회사의 사장이나 동네 부잣집 할아버지 같은 모습이다. 그야말로 평범한 한 남성의 초상이다. 하지만 초상의 전체적인 형태는 조형적으로 매우 특별한 완성도를 지니고 있다. 자질구레한 표현의 기교가 전혀 없어 언뜻 보면 금방이라도 세속적인 평범함으로 전락해 버릴 것 같지만, 조형적으로 완전하게 구축된 객관성으로 인해 오히려 일종의 경견함마저 들게 한다.

미술적인 견지에서 보자면 표면적 형식에서는 대중성을 띠고 있지만, 표현의 대상에서는 우상偶像적 형식을 그대로 담고 있다. 그리스와 로마의 초상 미술을 구분하는 지점은 바로 여기다. 그리스 인들의 초상 조각이 공적인 목적으로 사용된 반면, 로마에서는 대부분 개인적인 목적을 위해 사용되었다. 로마의 조각 예술이 소탈하고 직접적인 형태를 띠고 있는 것도 이 때문이다. 그리고 이런 경향은 공적인 목적으로 만들어지는 작품의 주류가 되었다.

헝가리 출신의 예술사회학자 아르놀트 하우저Arnold Hauser는 로마 미술을 민중 예술로 설명하며 '모든 사람을 향해 모든 사람의 말로

이야기하는 예술'이라고 표현했다.

　일반 대중에게 전달하고 싶은 말이 있을 때, 대중에게 어떤 큰 사건
의 경과를 보고할 때, 자기의 주장이 옳다는 것을 납득시켜 대중의 지
지를 이끌어 내려 할 때, 이러한 경우 그림을 사용하는 것이 가장 빠
른 길이다. 예를 들면 개선행진을 하는 장군은 자신이 세운 공로, 정
복한 도시, 적군이 항복하는 광경을 그림으로 그려서 플래카드처럼
높이 들고 행진하도록 했고, 소송 사건의 원고와 피고는 사건 관계의
쟁점이나 범죄의 내용, 또는 피고의 알리바이 등을 그림으로 그려 재
판관이나 방청인에게 생생하게 알려 주고자 했다. 또 재난을 면한 신
자들은 그 재난의 내용을 낱낱이 그려 신에게 바쳤다.

　예컨대 티베리우스 샘프로니우스 그라쿠스Tiberius Sempronius
Gracchus는 무공을 세운 자기 부하들을 베네벤툼
에서 대접했을 때의 광경을 그린 그림을 자유의
여신에게 바쳤고, 트라야누스 황제는 자기의 원
정행遠征行을, 또 어떤 빵집 주인은 자기가 하고 있
는 장사의 광경을 세세하게 돌에 새기게
했다.

　당시는 그림이 전부였다. 그림
은 뉴스, 사설, 광고, 포스터, 화
보, 연대기, 영화 잡지 등 모든 시

각 매체의 역할을 담당했다. 이런 기능은 오늘날의 시각 매체와 크게 다르지 않다. 그림은 내용 전달의 용이성과 현장감, 신뢰감은 물론 순수한 쾌감 같은 정신적 위로를 통해 하나의 사실에 대한 확대된 당위성을 지지한다. 이를 생각하면 당시에도 오늘날처럼 미디어에 대한 절대적 몰입과 비평의 공황 현상 같은 시각 매체의 부작용이 나타났을까 하는 궁금증이 든다.

대중 매체로서의 이러한 그림들의 생산적 동기, 즉 그림을 그리게 만드는 욕구의 배경은 예술적이라기보다는 세속적이다. 마치 자기가 그 장소에 있었던 것처럼 자신의 눈으로 보고 싶고, 경험하고 싶은 원초적인 욕망이다. 예술이 지닌 심미성의 측면에서 보이는 일체의 간접적 이해 방식을 거부하는 일종의 조급증이다. 그러나 현재 우리 사회를 그물처럼 덮고 있는 것은 바로 이 미개적인 발상이다. 예술을 어떻게 향유하느냐에 대해 로마 시대와 현대의 우리들의 모습이 지극히 닮아 있듯이, 오늘날의 정치, 사회, 문화적 취향도 크게 다르지 않은 듯 싶다.

교양이 없는 사회 계층의 취미에 영합하여 만들어진 이러한 영화 같은 예술 양식, 실제로 일어난 일이라면 무조건 흥미를 느끼는 일화적 디테일에 대한 집착, 기념할 만한 사건을 가능하면 생생하게 묘사하는 경향, 의도된 사유를 이끌어 내는 몰취미, 이런 모든 것에서 기독교 문명 또는 서양 문명의 전형적인 형태 표현 기법, 즉 '서사적'이라는 양식이 나왔다고 볼 수 있다.

그리스 미술이 조소적彫塑的이고 기념비적이어서 행위의 요소가

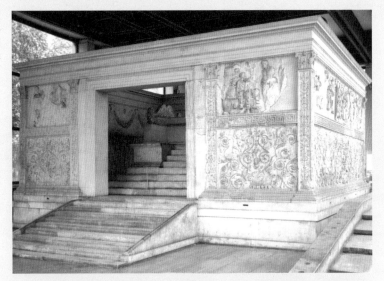

거의 없고 우아함 그 자체인 형태로서의 의미를 지니고 있었다면, 로마 미술은 그 반대였다. 설명적, 서사적, 환각주의적이며 나아가 희곡이나 영화처럼 하나의 사건을 지니고 있어야 했다. 또한 그리스 미술이 대부분 어떤 전형적인 상像이며, 초시간적인 본질의 묘사이고, 개개의 독립된 형태라고 한다면, 로마는 유동하는 현상에 대한 일시적 포착, 그리고 복합적인 형태들의 조합으로 인한 이야기 전개를 담고 있다.

독일의 극작가이자 계몽철학자 고트홀트 에프라임 레싱Gotthold Ephraim Lessing은 로마 미술의 이 같은 특징을 '의미심장한 순간'이라고 표현한다. "그 자체로는 '움직임'이 없지만 무한한 '움직임'을 암시하고 있는, 어느 한 순간의 정경 속에 시간적인 길이를 가진 사건 전체를 압축시키는 방법이다."

시간의 순서에 따라 일어나는 각각의 사건들을 하나의 무대 혹은 하나의 프레임 속에 집어넣고, 주요 인물들을 되풀이해 등장시킴으로써 사건이 전개되며, 이야기의 연속성이 표현된다. 오늘날 영화가 구현하는 방법 그대로다. 물론 영화에서는 형태가 실제로 움직이는 현실감이 있지만, 이 속에 깃들어 있는 예술적 의욕은 별반 다르지 않다.

때문에 로마 미술의 주된 목표는 조화나 아름다움 같은 극적이고 감성적인 표현이 아니었다. 지극히 실제적인 의도를 그림으로 표현하는 것에 의미를 두었다. 한 사람의 위대한 행적을 완전하고 직접적으로 그려 내기 위해서는 이미지를 평이하고 세밀하게 표현해야

한다. 그들에게 미술은 언어적 표현 그 이상의 실용성을 담고 있었기 때문이다.

**또 다른 실용의 형태,**
**중세 미술**

5세기경 로마에서 설교가로 명성이 자자했던 성 아스테리우스 아마시아누스Asterius Amasianus는 우상 숭배에 대해 이렇게 지적했다.

> 예수를 그림으로 그리지 말라. 하나님의 아들 그리스도가 우리들을 위해 자발적으로 인간이 되셨음은 한 번의 수모로 족한 것이다. 더 이상 그를 사람의 모습에 담아 두기보다 그의 말씀을 우리 마음속에 확실히 새겨 두도록 하자.

이는 초기 기독교인들이 품고 있는 공통된 의지였다. 신의 집에는 로마 인들이 숭배했던 신들의 조상彫像이나 인물의 흉상 같은 이교도적인 형상, 즉 우상을 둘 수 없다는 것이다. 비록 그 형상의 모습이 기독교적인 모티브일지라도 말이다.

신의 모습이나 성자의 모습을 제단 위에 세워 둔다는 것은 이제 막 그리스도의 품으로 돌아온 소박한 이교도들이 교회 안에서 자기의 조상을 보는 것처럼 성상들을 마주하게 된다는 것이다. 그러면 무슨 수

로 그들이 과거에 가졌던 낡은 신앙과 새로운 복음의 차이를 알 수 있겠는가? 아마도 그들은 자신의 조상들이 하나님을 재현하고 있다는 착각에 빠지지 않겠는가? 또한 자신의 모습과 비슷한 하나님의 모습을 보고 진실로 하나님을 경배하는 절대적인 신심을 기대할 수 있겠는가?

이처럼 신의 세계는 비물질적이어야 하고 초월적이어야 한다는 엄격한 신앙심은 교회 내외에서 우상적인 요소들을 제거해야 한다는 과제를 만들었다. 신앙심을 가진 사람에게 신의 세계를 감각적으로 재현하여 보여 주는 것은 비종교적이며 이교적인 것이라는 말이다. 우리가 흔히 말하는 '우상 파괴 운동'은 이러한 의도와 배경에서 시작되었다.

초기 기독교 역사를 바라보는 견해 중 일부는 우상 파괴 운동을 일컬어 '예술 배척 운동'이라고 폄하하기도 한다. 하지만 당시 박해받은 것은 특정한 종류의 예술품이었다. 아르놀트 하우저 교수는 공격의 대상은 종교적 내용을 담고 있는 예술 작품뿐이었다고 한다. "우상 박해가 맹위를 떨친 시대에도 장식용 회화는 관대하게 봐주었다."

더구나 이 운동의 배경은 당시의 정치적인 상황과도 상당한 관계가 있었다. 역사적으로 무수하게 많은 사건과 운동, 스캔들과 마찬가지로 말이다. 우상 파괴 운동의 동기 중 반예술적 경향 자체는 비교적 중요하지 않으며, 적어도 우상 파괴 운동이 시작될 당시에는

거의 아무런 역할도 하지 않았다. 초기의 기독교도들과 달리 조형 예술에 조예가 있던 비잔틴 사람들에게 초현상적, 본질적인 대상을 형태화시키는 것에 대한 반감이나 우상 숭배를 연상시키는 일체의 행위에 대한 혐오감은 애당초 결정적인 요소가 아니었다.

동기야 어찌되었건 이런 식으로 증폭된 반조형적 분위기는 반감 의지로 굳어졌다. 이는 기본적으로 초기 기독교도들이 가졌던 고대 그리스와 로마의 감각적, 심미적 문화에 대한 무조건적인 반감에서 기인한다. 특히 기독교가 공인되기 이전에 그들에게 가해졌던 아픈 추억들은 쉽게 지울 수 없는 기억으로 남아 원망으로 작용했으리 라. 이들이 지닌 일종의 질투심을 동반한 반감은 지난 과거의 유품 과도 같은 예술의 형태에 물리적인 행동을 취하는 중요한 원인으로 자리매김했다. 하지만 이에 대한 논리적 근거는 제대로 갖추고 있 었다. "형태적 요소로는 물질적이고 시각적인 부분만 강조될 수밖 에 없고, 따라서 정신적 깊이감은 줄어들게 된다."

이 말은 우상 파괴를 두둔하는 또 하나의 견해였다. 어떻게 보면 이 말처럼 중세를 효과적으로 옹호하는 표현도 없다. 지극히 형식 주의적이고 사실적인 표현 지향주의적인 반복, 그래서 신선미라고 는 찾아볼 수 없는 예술품 자체에 대한 애정 섞인 비평의 의미가 서 려 있기 때문이다.

되돌아보면 그리스 인과 로마 인들이 가졌던 '미美'의 정의는 '형 식'이었고, '대상의 균형 잡힌 형태'였다. 말하자면 미는 형태를 이 루는 요소들 사이의 수적이고 시각적인 비례 관계였다. 때문에 이

상적으로 아름다운 형태를 만들어 내는 것은 곧 측정하고 계량하는 추상 능력을 통해 '수數'의 문제로 표현되었다.

이와는 다르게 중세인들은 미에 대한 정의를 미의 본질 속에서 찾고자 했다. 본질이 곧 그것 자체의 속성이었다. 그것은 구성을 이루는 형태 요소들 간의 관계적 속성이 아니라, 재료의 질적 속성을 의미한다. 그리스 인들이 미의 근원이라고 본 '대칭'도 그들에게는 그저 미의 결과에 불과했다. 아름다운 것은 눈에 보이지 않는 빛으로 모든 사물의 근본에 있는 이 비가시적인 빛이 감각적인 영역에서는 절대적인 아름다움으로 나타난다고 믿었다. 궁극적으로 그들에게 실질적인 미는 '형形'이 아니라 색채, 혹은 빛의 아름다움으로 정의할 수 있었다. 색에는 부분과 전체의 비례 관계가 존재할 수 없으므로 결국 미는 '질quality'의 문제로 표현된다고 본 것이다.

그리스의 철학자 플로티노스Plotinos는 '아름다움은 무엇보다 단일한 속성'이라고 했다.

"그것은 어떤 질적인 것, 초월적인 '일자'에서 흘러나오는 '빛'이다."

"모든 것들은 이 근원적인 일자 안에 다 들어 있다."

"비일자는 일자에 의해 유지된다. 비일자가 비일자인 바의 것은 일자의 덕분에 의한 것이다."

플로티노스의 '일자一者, the One의 빛'에 대한 이 같은 설명에 대

해서는 부연 설명이 좀 필요하다. 궁극적으로 중세의 중요한 미학적 근원은 여기에서 비롯된다. 중세를 이해하기 위해 반드시 거론되어야 하는 대목이다. 또 대부분의 예술 사조들이 중세 예술을 이해할 때 평가절하적인 기조를 유지하는 것도 일자의 빛에 대한 몰이해에서 비롯된다고 할 수 있다. 이를 설명하려면 플라톤을 거론해야 한다. 플라톤은 인간의 본질에 대해 "영혼은 육체에 들어가기 전에 이미 그 자체로서 존재하는 것이고, 육체 속에 갇혀 있는 죄수다. 그렇기에 이 감옥에서 벗어나 자신의 원래 상태로 돌아가려는 의지가 있다. 또 '선善'의 이데아는 태양에서 나오는 빛줄기와 같다. 진정한 실재는 물질세계가 아니라 정신세계를 통해 나타난다."라고 생각했다.

플로티노스가 말한 일자의 빛의 기본적인 배경은 이것이다. 영혼만이 진정한 실재라는 것, 복합적인 사물들로 구성된 물질세계는 항상 변하기 때문에 참된 실재일 수 없다는 것, 참된 실재는 오직 신이며, 신은 세상의 모든 것을 초월한다는 것, 이것 외에 신을 표현할 수 있는 것은 아무것도 없다는 것이다. 이 말은 곧 신은 지성으로 설명할 수 있는 어떤 관념으로도 한정되지 않고, 감각으로도 인지되지 않으며, 어떠한 이성적, 감각적 경험과도 무관한 무아無我의 경지 속에서만 이해될 수 있는 대상이라는 의미다. 한마디로 신은 인간의 언어로는 표현이 불가능한 존재, 즉 일자의 존재, 불변하고 불가분적이며, 어떠한 다양성도 없고, 창조되지도 소멸되지도 않으며, 어떠한 상태에서도 변하지 않는 절대적인 통일체다.

일자는 존재하는 어떤 사물일 수 없으며, 모든 현존재에 선행한다. 이를 통해 그는 신에 대해서 이러니저러니 하는 것은 있을 수 없는 일이며, 그 자체가 무의미하고 무가치한 행위라고 주장했다. 말하자면 신을 설명하려는 과정 자체를 신을 특정한 한계 내에 한정시키는 행위로 간주했다. 신이 '하나one'라고 말하는 것은, '신은 존재한다', '신은 세계를 초월한다', '신은 어떠한 이중성, 가능성 혹은 물질적인 제한을 가지지 않고 모든 차별을 초월한다'는 말과도 같다. 또한 어떤 의미에서 신은 자기 인식적인 활동에도 참여할 수 없다고 보았다. 이러한 활동 자체가 활동이 일어나기 전과 후에 각각의 사고를 통한 복합성을 지니게 되기 때문이다. 플로티노스가 신을 '일자'라고 생각한 배경의 핵심은 이것이다.

일자는 선이자 미 자체다. 여기에서 흘러나온 밝은 빛은 정신이 되는데, 이것은 우리 개인의 정신이 아니라 앞서 말한 플라톤의 이데아 세계와 비슷하다. 그리고 이 정신에서 다시 빛이 흘러나와 영혼이 된다. 하지만 이것 역시 개인의 영혼이 아니라 거대한 세계령世界靈 같은 존재다. 영혼은 정신세계의 형상을 본떠 우리가 보는 자연을 만들어 내고, 이 자연 속에 들어가 식물이 되고 동물이 되고 인간이 된다.

플라톤은 레테의 강을 통해 이데아 세계와 감각세계가 완전히 분리된다고 했지만, 플로티노스는 이 두 세계를 서서히 번져 가는 빛의 유출로 연결할 수 있다고 말했다. 이 빛은 어둠 속에서 우리를 밝은 세계로 이끄는 빛이며, 동시에 에로스다. 또 아름다움에 대한

갈망이다. 그러므로 중세 초기에 형성된 미학의 핵심은 플로티노스가 주장한 이 '빛'에 궁극적인 배경을 두고 있다.

빛의 형이상학, 이것은 중세인들에게 진정한 아름다움에 대한 절대적 규범이었다. 천상에서 흘러나오는 비가시적인 '일자의 빛' 또는 '신의 빛', 이것이야말로 영원을 대표할 미의 대명사였다.

그렇다면 중세인들에게 진정한 미는 세상의 어떤 것으로 이해되어야 하는가? 일단 일자의 빛은 지나치게 형이상학적인 개념이다. 이 어려운 개념을 중세인들에게 이해시키고 받아들이게 하기 위해서는 무엇인가 세속적인 이해가 필요하다. 그것은 무엇일까? 일자의 빛을 가시화하기 위해 그들이 찾아낸 해답은 바로 '보석'이었다. 금과 은, 그리고 광휘光輝를 내뿜는 보석이라는 재료는 일자의 빛을 표현하는 현실적 대안이었다. 중세의 성당, 특히 비잔틴 성당에서 눈이 부시도록 화려하게 빛나는 모자이크와 각종 성물을 장식하는 귀금속과 보석에서 뿜어져 나오는 물리적인 빛은 바로 이 비가시적인 빛의 상징, 바로 일자의 빛을 표현하기 위함이다.

앞서 언급했듯이 중세인들은 가시적인 대상의 재현에는 큰 가치를 두지 않았다. 그들에게 진정한 아름다움은 가시적인 대상의 근원에 깔려 있는 비가시적인 빛이었다. 이런 까닭에 그들은 대상의 형태를 묘사할 때도 기하학적 도형에서 출발하고, 색채 역시 모든 색의 바탕이 되는 원색을 주로 사용했다. 한마디로 형태적인 의미는 애써 외면하려 노력했다.

이러한 일자의 빛을 통한 중세 시대의 형태와 색은 가시적인 대

상의 윤곽과 실제의 색을 닮을 필요가 없었다. '재현'보다는 자유로운 '구성'을 추구하고, 금과 은, 울트라마린 같은 광채가 나는 재료를 사용하여 대상에 대한 재현의 의무에서 벗어나는 것이 더 중요시했다. 자유로이 배열되는 중세 장인들의 작업이 현대 미술의 추상적인 표현 과정과 닮았다고 평가되는 이유는 여기에 있다.

이처럼 예술에서 가장 중요한 의미를 담당하는 재료는 어떤 형태이기 전에 이미 초월적인 세계를 지시하는 정신적 작용이었다. 따라서 단순히 하나의 세속적인 물질은 이런 수많은 무형의 가치들을 드러내며 초월적 의미를 지닌 존재로 거듭나게 되었다.

그럼에도 이것은 그들에게 본질에 대한 존재의 모호함으로 비춰

지기도 했다. 또한 말과 사물, 기호와 현실의 구분은 매우 어정쩡하게 정의되었다. 이는 말이 곧 사물이고, 사물이 곧 말이 되는 상황, 즉 의미와 형식의 차이를 인위적으로 구분하지 않기 때문이다. 이른바 차이가 초월되어 있는 것이다. 예컨대 모든 사물은 하나의 물질이기도 하면서 비물질적인 의미도 포함하고 있다. 백합이 한 송이의 꽃이라는 물질인 동시에 '순결'의 의미를 지니고 있는 것과 같이 하나의 화면 안에 사물의 이미지와 의미가 동시에 등장할 수 있는 논리다. 말과 사물 사이에 존재론적인 벽이 존재하지 않은 것처럼 말이다.

그렇기에 중세 미술에서는 화면 속에 표현된 사물 그 자체의 표면적인 내용보다는 그것이 의미하는 상징성에 주목해야 한다. 중세인들에게는 자연 속의 모든 것이 사물인 동시에 상징적 의미를 갖는 기호로서, 자연이란 신의 어휘로 쓰인 일종의 책이었다. 또 이러한 자연을 표현한 그림은 하나님의 세계를 알 수 있는 성서이기도 했다. 중세 시대의 성당에 그려진 수많은 그림과 도상적 기호들은 다름 아닌 성서 그 자체였다.

6세기 말 교황 그레고리우스는 우상 숭배 운동에 의해 고조된 사회적인 분위기를 완화시키는 차원에서 그림을 통한 교화教化를 지시했다.

"문자를 아는 사람에게 책이 하는 역할처럼, 그림은 문자를 모르는 사람에게 하나님의 세상을 설명해 줄 것이다."

**십자가에 못 박힌 그리스도** | 지오 토 디 본도네 | 1320년경 | 스트 라스부르 보자르 미술관

**논리의 형태,
르네상스**

농밀하게 무거운 공기가 가라앉은 해부실 안, 해부대 위에 누인 한 구의 시신을 사람들이 둘러싸고 있다. 깊은 소리가 울리는 높고 넓은 해부실의 한쪽 벽에 있는 진열장에는 다양한 크기와 모양의 유리병 속에 인체 부위가 액침표본으로 만들어져 진열장에 전시되어 있다. 해부실의 정중앙에 마련된 수술대 위에는 흰 천으로 머리까지 덮인 시신이 누워 있다.

잠시 후 문이 열리고 조그마한 체격의 남자가 해부실 안으로 들어온다. 무거운 실내 공기와 두려움, 호기심 때문에 당장이라도 주저앉을 것만 같은 눈빛들을 어루만지려는 듯 남자는 잠시 침묵한다. 그리고 시신을 덮고 있던 흰 천을 걷어 내고 해부대 위의 누인 창백한 사내의 몸에 메스를 가져간다. 메스가 본격적으로 시신의 가슴을 절개하자 폐며 심장이 사람들 앞에 모습을 드러낸다. 남자는 심장의 모양을 설명하고, 희망자에 한해 촉감을 느낄 수 있도록 만져 보게도 한다. 시뻘겋게 드러난 팔목의 힘줄을 가위로 들어 올리기도 하고, 힘줄의 팽팽함을 보여 주기 위해 손가락 끝을 뒤로 젖혀 보기도 한다. 그때마다 군중의 신음 같은 탄성이 공기 속에서 파동처럼 퍼져 나간다.

까마득한 천장의 창문에서 무겁게 스며드는 햇빛과 어두운 침묵, 그리고 이 모든 과정을 뚫어지게 바라보는 빛나는 눈빛들!

르네상스 시대 근대 해부학의 창시자로 알려진 안드레아스 베살리우스Andreas Vesalius 교수의 인체 해부 시연 장면은 이런 분위기였

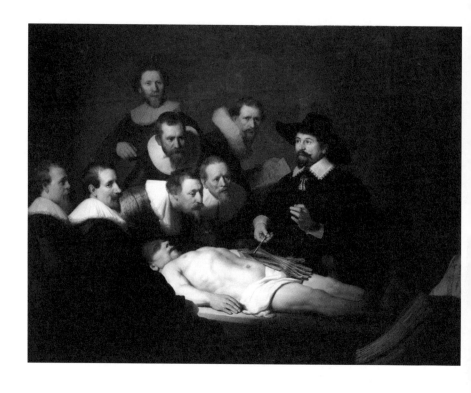

을 것이다. 그는 1543년 7권으로 된 저서 《인체 해부에 대하여De humani corporis fabrica libri septem》를 출판했다. 의학자들 사이에서는 '파브리카'로 통하는 이 책은 골격, 근육, 혈관, 신경, 생식기, 흉부, 뇌로 구성된 최초의 해부학 서적이다. 책에는 각 부위에 대한 자세한 설명은 물론 당시의 실력파 화가였던 장 스테판 반 칼카르Jan Stephan van Calcar가 그린 세심한 인체 드로잉까지 곁들여져 있다. 책은 초판을 찍자마자 동이 났고, 전 세계에 그야말로 센세이션을 불러 일으켰다. 심지어 삽화의 배경이 된 이탈리아의 작은 마을 파도

**툴프 박사의 해부학 강의 |** 하르멘츠 반 레인 렘브란트 | 1632년 | 헤이그 마우리츠하이스 미술관

바가 수많은 의사와 관광
객 들의 순례지가 되기도
했다.

　서양의 해부학 발전을
논하는 데는 예술가들의
노력 또한 빼놓을 수 없
다. 특히 인류 역사상 최
고의 천재 중 한 명으로
꼽히는 예술가 레오나르
도 다 빈치Leonardo da Vinci
의 해부학에 대한 소예는
오히려 베살리우스보다
더 유명했다. 기록에 의
하면 그는 남녀노소 30여
구가 넘는 시신을 해부하
고, 이에 대해 2,000장에

여성의 인체 해부
| 레오나르도 다
빈치 | 1502~
1508년경 | 개인
소장

가까운 정밀한 해부도를 그렸다고 전한다.

　하지만 중세에 이러한 사체 해부는 완전한 금기였다. 누구도 시
도하지 않았고 상상할 수조차 없었다. 신이 인간에게 생명의 나무
에 접근하는 것을 금지했듯이 인간이 생명의 비밀에 접근하는 것은
종교적으로 있을 수 없는 불경스러운 행위라고 여겨졌다. 물론 그
시절에도 의학적인 목적으로 수도원 일각에서는 간혹 해부가 행해

지기는 했지만, 중세는 물론 르네상스 초기까지만 해도 사체 해부는 일반적으로 행할 수 있는 일이 아니었다. 다 빈치도 사람들의 눈길을 피하기 위해 한밤중에 사형당한 시체를 몰래 가져다 지하실에서 해부를 했다고 한다.

그러나 이런 분위기는 17세기 바로크 시대로 접어들면서 완전히 바뀌었다. 이 시대에 해부학은 더 이상 '신학적 범죄'가 아니라 오히려 모든 교양인의 필수적인 지식으로 인식되었다. 웬만큼 가진 사람은 저마다 집에 해부실을 갖추어 놓고 취미 삼아 해부를 했을 정도이다. 대학에서도 원형극장 모양의 강의실에서 연일 공개 해부학 강의가 개최되었다. 당시 해부학 강좌의 인기는 대단했다. 심지어 오늘날 연인들이 영화관에 가듯이 당시의 청춘남녀들은 손을 잡고 해부학 실습실에 구경을 가곤 했었다고 전한다. 또 이러한 해부학 열풍은 시체의 품귀 현상을 일으켜 묘지에서 시체가 도난당하는 일도 빈번하게 일어났다.

왜 이토록 인간의 몸에 집착했을까? 짐작컨대 르네상스를 넘어서 문명이라는 거대한 흐름 속에서 인간의 몸이란 다른 대상들 사이에 섞여 있는 일개 하찮은 존재가 아니었다. 인간은 그 자체로서 궁극적인 주체이고 본질이며 추구해야 할 절대적 가치, 이른바 예술적 표현의 엄숙한 대상이었다. 그것은 원시 시대에도 그러했고, 신을 위하여 인간이 소모되었던 고대 이전의 사회에서도, 그리고 우리에게 흔히 중세라는 이름으로 폄하되는 유일신의 세계에서도 그러했다. 결과적으로 인간은 그 자체가 추상적인 주체였고, 존재

되어야 할 목표였다.

신의 존재도 결국 인간 구원의 수단으로써 형성된 것이라고 볼 때, 인간의 몸은 그 자체의 가치 이상이 될 수밖에 없다. 또 그렇기 때문에 알고 싶고 알아야만 하는 존재였다. 이 호기심은 살아 있음은 말할 것도 없고 죽음까지도 마찬가지다.

궁극적으로 자연 속에서 유일한 존재로 남기 위해 인간은 때로는 스스로에게 무참할 정도로 잔인하기도, 경망스럽도록 우쭐대기도 했다. 흔히 예술을 '자연의 모방'이라 할 때 그 '자연'은 무엇보다도 인간의 몸 그 자체다. 간혹 그리스 조각을 볼 때 '인간의 자화자찬의 결정체'라는 느낌을 받게 되는 것은 어쩌면 당연한 것일지도 모른다.

미학자 진중권 교수는 신인동성동형설, 즉 의인관擬人觀, anthropo-morphism의 개념으로 이를 설명하고자 시도했다.

헤브라이즘에도 신과 닮은 인간에 대한 관념은 존재했다. 신은 자신의 형상대로 인간을 창조했기 때문이다. 하지만 중세의 기독교는 신과 인간의 간극을 넓혀 놓았다. 신은 더 높아졌고, 인간은 더 낮아졌다. 신과 같이 되려는 고대 그리스 인들의 존재 미학은 포기되고, 이와 연관된 이상적인 신체에 대한 찬미도 사라졌다. 하지만 중세 후기 고딕 예술에 이르면 다시 신과 인간의 거리가 좁혀져 신은 더 인간적이 된다. 범접할 수 없는 신의 형상을 하고 있던 그리스도는 이제 그 옆의 성모 마리아나 성인들과 똑같은 인간으로 취급되고, 엄격한

비탄에 젖은 그리스도 | 알브레히트 뒤러 | 1493년 | 칼스루에 스타트리헤 미술관

최후의 심판자였던 그가 심지어 채찍에 맞아 만신창이가 된 몸뚱이가 된다.

이 말은 사실이다. 르네상스에 이르러 한때 신에게 무조건 겸손하기만 했던 인간은 이제 다시 허리를 펴기 시작했다. 그들의 선조인 그리스-로마 인들이 그러했던 것처럼 완벽한 인간의 몸을 재생하려 시도했다. 예컨대 미켈란젤로의 다비드 상은 인간의 신체가 그것보다 더 아름다울 수 있을까 라는 찬탄을 일으킴과 동시에 신적인 아름다움, 한마디로 신이 된 인간의 몸임을 의심하지 않게 한다.

이에 대해 진중권 교수는 "르네상스적 신체에 아름다움을 주는 것은 '이상'이라 불리는 정신의 아름다움이 스며 있기 때문"이라고 주장한다. 그것은 플라톤이 말한 이데아의 몸, 즉 실제 인간의 몸이 아니라는 말이다. 이것은 세상의 어떤 목욕탕에서도 만날 수 없는 완벽한 몸이다.

이뿐만이 아니다. 알브레히트 뒤러Albrecht Durer는 자화상을 그리면서 자신을 그리스도의 모습으로 그려 냈다. 화면 속의 뒤러는 자신을 바라보는 관객을 정면으로 응시하고 있다. 뒤러의 얼굴은 화면의 정중앙에 배치되어 있으며, 가르마 부위의 애교머리처럼 보이는 부분만 제외하면 완벽한 좌우 대칭을 이루고 있다. 길고 어두운 고수머리는 잘 다듬어져 어깨 위에 차분히 놓여 있고, 얼굴과 마찬가지로 정중앙에 그려진 손가락은 외투의 깃 부분을 쥐고 있다. 그런데 집게손가락과 구부러진 가운뎃손가락으로 옷자락을 잡고 있

는 모양은 해부학적으로 이상해 보인다. 시각적으로 매우 중요한 위치에 자리 잡은 이상한 형태의 손가락은 무엇을 의미하는 것일까? 여기에 대해서는 수많은 미학자들이 나름대로의 해석을 내놓고 있지만 고개가 끄덕여지는 건 별로 없다. 유일하게 납득할 수 있는 것은 그의 자세와 대칭적 화면 구조, 그의 표정에서 보이는 한 가지 법칙이다. 서양 미술에서는 이것을 '그리스도의 초상화법'이라고 부른다. 그들은 이 같은 비례분할이야말로 완벽한 신의 형상을 의미한다고 생각했다.

그리스도의 초상화법이란 그리스도의 얼굴을 완벽하게 좌우 대칭으로 그리는 방식이다. 이 방식은 6세기경부터 비잔틴 제국에서 유포된 전설, 즉 예수가 수건에 얼굴을 대자 수건에 그의 얼굴이 찍혔다는 구전에서 유래됐다. 서양 미술사에서는 이런 그림을 '인간의 손으로 만들어지지 않았다'는 뜻의 그리스 어로 '아 카이로 포이에토스 $\acute{\alpha}\kappa\epsilon\iota\rho o\ \pi o\iota\eta\tau\acute{o}$'라고 한다. 영어에서와 마찬가지로 '아 $\acute{a}$'는 반대의 뜻을 지닌 접두사이며, '카이로 $_{\kappa\epsilon\iota\rho}$'는 '손'을 뜻한다. 초기 기독교 시대에는 아무리 그림의 주제가 종교적이고, 심지어 그리스도의 모습을 표현한 것일지라도 그림이라는 형식 자체가 우상 숭배의 대상이었다. 오직 유일하게 허용되는 것은 손수건에 우연히 찍힌 예수의 모습, 좌우 대칭의 그리스도의 모습이었다.

그림 속 짧게 자른 뒤러의 수염도 그냥 넘어갈 수가 없다. 마치 신을 닮은 사람은 자신밖에는 없다는 듯하다. 하나님이 인간을 자신의 형상대로 창조하신 창조자라면 화가로서의 뒤러 자신은 제2의

창조자, 즉 신의 모방자라는 의미일까?

"나 뉘른베르크 출신의 알브레히트 뒤러는 28세의 나이에 불변의 색채로 나 자신을 이렇게 그렸다." 그림의 상단 오른쪽에 쓰인 라틴어 글귀는 심각하다 못해 장난기까지 느껴진다. 중세의 분위기에서는 상상도 할 수 없었던 외설적인 의도를 공공연히 드러내고 있는 것이다.

네덜란드 출신의 신학자 데시데리우스 에라스무스Desiderius Erasmus는《우신예찬 Encomium Moriae》에서 당시의 종교적 분위기를 재미있게 나타내고 있다. 일명 '모리아 예찬'이라고도 하는 이 글은 에라스무스가 1506년부터 3년 동안 이탈리아에서 체류한 경험과 영국 여행 중에 받은 인상을 쓴 풍자 글이다. 어리석은 여신으로 알려진 '모리아'의 입을 빌려서 철학자와 신학자의 공허한 논의, 성직자의 위선 등을 꾸짖는 내용이다. 또 태어날 때 울음 대신 웃음을 터뜨렸을 정도로 실없이 웃는 모리아를 통해 가식적 관념에서 인간을 해방시키는 어리석음과 웃음의 필연성을 역설한다. 그리고 이 과정에서 르네상스 시대의 철학자들 대다수가 그러했던 것처럼 그 역시 인식과 행위의 주체로서 한 사람의 인간인 자신에 대한 믿음을 보여주었다.

누가 나보다 더 나를 진실하게 묘사할 수 있겠는가? 나는 나보다 나를 더 잘 아는 이를 알지 못한다.

중세적 관점에서 나보다 나를 더 잘 아는 이는 바로 신이었다. 인간과 세계를 창조한 신이야말로 인간의 일거수일투족은 물론 지극히 비밀스러운 개인의 내면까지도 모두 알고 있는 존재였다. 하지만 그 자리는 점차 인간이 대신하게 된다.

자기 자신을 증오하는 사람이 타인을 사랑할 수 있는지, 자신과 싸우는 사람이 타인과 조화를 이룰 수 있는지, 자신에게 부담을 지우는 사람이 타인에게 편안한 사람이 될 수 있는지 한 번 말해보라! 그렇다고 주장하려면 당신들은 나보다 더한 미치광이가 되어야 할 것이다.

중세를 지배하던 원죄설과 비교하면 천지가 뒤바뀌는 발상의 전환이다. 중세 철학은 원죄설을 통해 인간을 죄인으로, 하찮은 존재로 격하시키고 오직 믿음을 통해 신에게 다가섬으로써만 구원에 이를 수 있었다. 하지만 여기에서 그는 인간 자신을 무엇보다 존귀한 존재로 인식해야 함을 역설했다. 이런 발상의 전환은 미셸 드 몽테뉴Michel Eyguem de Montaigne의 《수상록Les Essais》에도 여러 차례 나타난다. 그 역시 에라스무스와 마찬가지로 인간 자신을 아는 것, 자신을 사랑하는 것의 중요성을 말했다.

네 일을 하고, 너 자신을 알라는 위대한 교훈은 흔히 플라톤에 인용된다. 이 두 가지가 저마다 우리의 의무를 포함하고 있으며, 마찬가지로 다른 편을 포함하고 있다. 자기 일을 하려는 자는 먼저 자기가 무

엇인가. 그리고 자기에게 적당한 일이 무엇인가를 알아야 한다는 것을 깨달을 것이다. 그리고 자기를 아는 자는 남의 일을 자기 일로 혼동하지 않는다. 그는 무엇보다도 먼저 자기를 사랑하고, 자기를 가꾸며, 쓸데없는 일이나 생각을 제안받기를 거절한다.

## 유혹의 형태, 바로크 미술

르네상스 사람들에게 아름다운 형태란 앞에서도 말했듯이 그리스-로마의 고전을 원본으로 한다. 그것은 비례의 척도다. 즉 질서다. 자연의 질서, 그들에게 이 질서는 절대적인 미의 기준이며, 신에게서 부여받은 세상의 원리를 유형화하는 수단이다. 또한 이 질서는 아름다움이다. 추운 겨울이 끝나고 봄에 비추는 햇살처럼 그들에게 이 아름다움은 존재의 이유였다. 천년이 넘는 시간 동안 어둠 속에서 잠들어 있던 이 아름다움의 불씨는 꺼지지 않고 그들의 꿈속에서 생생하게 살아 있었다.

아름다움의 불씨, 마치 삼류 유행가의 제목 같아 보이지만 이것은 르네상스 인들이 그토록 동경하고 기다려 온 궁극의 미학이자 가치였다. 르네상스 인들은 '눈'으로 본 미를 '이성'으로 평가하고자 했다. 아니 이는 르네상스라는 특정 시점으로 한정하기보다는 서구 문명 전체로 보는 것이 좋을 듯하다. 여기에는 사물에 대한 지극히 객관적인 규범, 엄격함이 전제되어 있다. 말하자면 사물을 보는 눈은 한 사람의 인간으로서의 눈이 아니라 카메라 같은 기계적

엄격함을 갖춘 것이어야 했다. 사물과 대상을 바라보는 눈 사이에는 어떠한 유동성이나 주관성이 배제되어 있어야 했다. 때문에 그들이 추구하는 형태는 그지없이 뚜렷하고 명료했다. 모호함이란 존재할 수 없었고 형태 자체가 하나의 확고한 완성체였다.

예컨대 미켈란젤로의 조각상을 보더라도 형태는 움직임을 모두 끝낸 자세다. 올림픽에서 체조선수가 모든 동작을 끝내고 마지막 포즈를 취하듯이 움직이는 모든 것을 하나로 모아 내는 완결의 의미를 지닌 것이 바로 르네상스적 형태관이다. 그것은 기하학적이며 무한하고 영원히 변하지 않음을 목표로 한다. 변하는 모든 것이 변하지 않는 어떤 것으로 모아져서 하나의 완성으로 종결되는 것, 이 세계 속에서 운동이나 더 이상의 생성은 존재하지 않는 것, 바로 확고부동함의 형태다.

스위스의 미술사학자 하인리히 뵐플린Heinrich Wolfflin은 이러한 르네상스적인 형태의 속성을 바로크와 비교해 정의했다. 두 양식을 명확하게 구분한 그의 견해에 대해서는 100여 년이나 지난 지금도 논의가 분분하지만 미술사적으로는 매우 중요한 의미를 가진다. 왜냐하면 전체적인 서양 문명의 흐름은 각각의 시대를 거치면서 수많은 유형들을 만들어 냈지만, 결론적으로 보면 고전적인 것과 그렇지 않은 것의 반복

이었다고 할 수 있기 때문이다. 여기에서 '그렇지 않은 것'이라 함은 바로크를 말한다. 이로써 바로크는 어떤 하나의 시대적인 양식, 즉 16, 17세기의 예술사적인 특징만을 이야기하는 것도, 일정한 시대적 경향만을 의미하는 것도 아니게 된다. 바로크는 하나의 유형이며 확고한 것에서 다양한 것으로 확대되는 정신적인 해방을 의미한다. 철학적 사유의 유형, 즉 실천의 방법이 바로 바로크다.

이런 측면에서 총체적인 서양 문명에서 형태의 흐름은 고전주의적 개념에서 바로크적 개념으로의 전환으로 귀결된다. 서양 문명의 고전주의, 이것의 원인 제공자는 전적으로 플라톤이다. 또 플라톤이다. 그를 빼놓고는 도저히 서양 문명을 거론할 수가 없다. 플라톤적 사고는 고대 그리스 시대 이후부터 바로크 시대 이전까지 모든 가치관의 중심에 있었다. 심지어 중세 시대에도 이른바 '신플라톤주의'로 대표되는 그의 제자 플로티노스가 성 아우구스티누스St. Augustine, 토마스 아퀴나스Thomas Aquinas 등에게 강력한 영향을 주었다. 바로 앞서 설명한 '일자의 빛' 개념말이다. 플라톤의 이데아적인 세계관은 시대별로 다양화되는 '정신의 원인을 어디에서 찾느냐?'의 문제를 비교적 적절하게 해결해 줄 수 있다는 점이다.

중세 말기 중세적 사고관은 희미해져 가고 교회는 급속도로 발전하는 과학과의 결전이 불가피했다. 토마스 아퀴나스는 '이성'과 '계시'를 분리함으로써 이를 극복하고자 했다. 과학과 신앙을 서로 별개의 존재로 규정하고, 양자를 교차하지 않는 2개의 영역으로 나눈 것이다. 그렇게 되면 과학은 과학이고 신앙은 신앙이어서 갈등이

생겨나는 원인 자체가 없어질 수 있었다. 적어도 신의 계시라는 이름으로 과학을 단죄함으로써 내부적 반발을 부추기는 일이 생겨나지는 않을 것이었다.

이처럼 과학과 이성을 나누는 근거에 대해 진중권 교수의 설명을 빌리자면 '내 몸을 움직이는 에너지는 어디에서 오는가→내가 먹은 음식에서→그 음식에 들어 있는 에너지는 어디에서 오는가→태양에서→그럼 태양의 에너지는 어디에서 오는가……' 이렇게 계속 나가다 보면 언젠가 끝이 있어야 하는데, 그 마지막 끝에 있는 존재가 신이라는 것이다.

결국 서양 문명의 모든 배경에는 플라톤의 이원론이 있다고 할 수 있다. 덧붙여 여기에서 파생된 많은 정신적 옵션들은 각각의 시대적, 사회적 양식을 만들어 냈다. 뵐플린이 제시한 르네상스와 바로크의 차이는 서양 문명에 있어서 전환점의 비교로 볼 수 있다. 즉 고전에서 바로크로의 전환이다.

그는 크게 5가지의 항목으로 비교한다. 첫 번째는 '르네상스는 선적line인 것으로, 바로크는 회화적인 것'으로 보는 견해다. 르네상스 미술을 선적이라고 보는 이유는 그림에 나타난 드로잉의 윤곽인데, 이 분명한 윤곽은 그림 속에 나타난 대상들과 배경을 명확하게 구분해 준다. 이것을 미술에서는 '포멀 데피니션Formal Definition'이라고 한다. 여기에서 'Form'은 형形을 말하고, 형은 선으로 그려진다. 손으로도 만져질 것 같은 분명한 형은 눈을 감고도 감지할 수 있을 것 같아야 한다. 르네상스의 형태는 이처럼 뚜렷하고 분명한

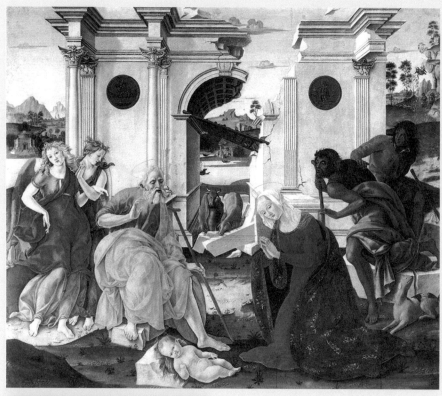

**아기 예수의 탄생** | 프란체스코 디 조르지오 마르티니 |
1490~1495년 | 산 도미니코 미술관

**성 바오로의 개종** | 미켈란젤로 다 카라바조 | 1600년 |
산타 마리아 델 포폴로 성당

선을 통해 형성되었다.

반면 바로크는 회화적이다. 시각적이라는 말이다. 이 말은 화면 속의 공간을 제한도 없고, 측정할 수도 없는 무한한 느낌으로 표현하기 위해 한계나 윤곽을 지운다는 말이다. 이는 선의 우월성이 약화되고, 색채가 자기주장을 하는 것처럼 보이는 결과를 가져온다. 형은 선으로 만드는 것이지만 색채는 면이기 때문이다. 따라서 면의 효과가 강조된다. 때문에 바로크 회화는 언뜻 보면 정교해 보이지만 가까이 들여다보면 붓으로 대충 툭툭 치는 것처럼 표현되어 있다.

이렇게 하면 그림은 마치 부유하는 듯이 보이게 된다. 화면의 완성이 화폭 위에서가 아니라 관찰자의 눈 위에서 완성된 것처럼 보여서 그렇다. 이 효과는 소묘나 회화에서만 나타나는 특징이 아니라 조각에서도 뚜렷하게 나타난다. 바로크의 조각은 회화에서 붓의 터치가 연상되는 것처럼 옷의 주름이 매우 거칠어 보이지만 전체적으로 보면 실제 같이 현실감이 느껴진다. 지안 베르니니Gian Lorenzo Bernini의 보르게세 추기경의 흉상을 보면 알 수 있을 것이다.

두 번째는 화면의 '공간감에서 깊이'에 대한 문제이다. 르네상스는 평면적인데 반해 바로크는 깊다는 이야기다. 르네상스에서는 그림 속의 인물들이 거의 같은 깊이에 평면적으로 배치되어 있고, 바로크 회화는 겹침을 강조한다. 르네상스는 인물들의 배치가 횡적橫的이고, 바로크는 종

보르게세 추기경의 흉상 | 지안 베르니니 | 1632년 | 보르게세 미술관

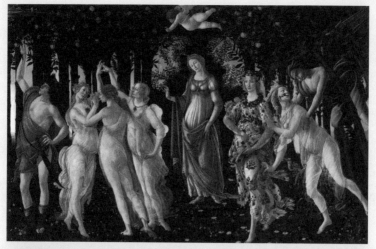

봄 | 산드로 보티
첼리 | 1482년 |
우피치 미술관

제사장 앞의 예수
| 헤리트 반 혼트
르스트 | 1617년 |
런던 국립 미술관

적縱的인 배열을 이룬다. 여기에서 공간은 형성되고 있는 그 무엇, 또는 생성 과정에 포착된 것 내지는 일종의 기능이다. 공간의 깊이감을 증가시키기 위해 바로크 미술은 전경前景을 지나치게 크게 그린다. 또 전경의 인물들을 보는 사람의 눈앞에 돌출시키고, 배경의 사물은 원근법적으로 급격하게 축소시킨다. 그러면 공간은 그 자체가 움직이고 있는 것이라는 인상을 줄 뿐만 아니라 관찰자는 화면 바로 앞에 있는 것처럼 느껴져 마치 공간이 자신에게 종속되어 있고, 자신에게 의존하고 있으며, 자신에 의해 만들어진 것 같은 느낌을 받게 된다.

뵐플린의 5가지 항목 중에서 바로크를 가장 뚜렷하게 드러내는 특징이 세 번째다. '르네상스의 닫힌 형식을 바로크의 열린 형식'으로 비교하는 측면이다. 이것은 베르니니와 미켈란젤로의 다비드를 통해 설명하는 것이 빠를 듯하다. 미켈란젤로의 다비드는 일단 매우 정적이다. 모든 동작이 완결되어 있는 것처럼 보인다. 반면 베르니니의 다비드는 작품 밖의 상황과 연결되어 있음을 알 수 있다. 조각의 자세는 그 자체로 끝난 것이 아니라 현재 진행 중인 것처럼 보인다. 다비드는 방금 골리앗을 향해 돌을 던졌다. 저 조각상 밖에 골리앗이 있고, 그의 이마를 향해 돌이 날아가고 있다. 잘못해서 저 돌에 맞기라도 한다면, 휴!

동작의 상황이 작품의 영역을 넘어서 계속 연장되고 진행되는 이야기가 구현되고 있는 것이다. 이것은 다시 말하면 화면이라는 공간의 경계를 무시한다는 말로 의역된다. 르네상스적인 구조에서 화

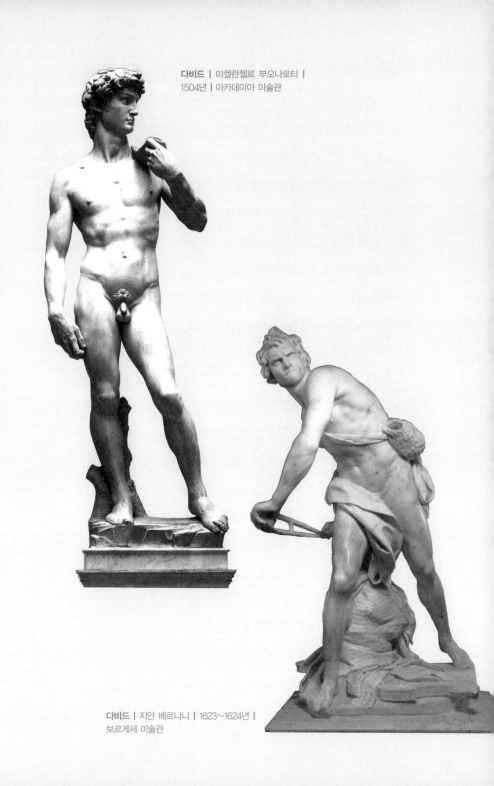

**다비드** | 미켈란젤로 부오나로티 |
1504년 | 아카데미아 미술관

**다비드** | 지안 베르니니 | 1623~1624년 |
보르게세 미술관

면에 묘사된 것은 이미 그 자체로서 한계가 설정되고 정지되어 있지만, 바로크는 그 영역의 경계가 시각적으로 열려 있어서 언제나 어떤 분열적 요소가 남아 있게 된다. 어디서나 다시 계속될 수 있고, 자기 자신을 초월하여 무엇인가를 지향하는 바로크에서 안정적이고 균형적인 좌우 대칭적 요소는 그렇게 흐트러진다.

바로크 작품을 대할 때면 바로크와 르네상스는 프랑스 영화와 할리우드 영화를 비교하는 것 같다는 생각이 들곤 한다. 흔히 프랑스 영화를 생각하면 '난해하다', '어렵다'라고 생각한다. 사실 프랑스 영화가 할리우드 영화보다 내용이 더 난해하거나 복잡하다고 볼 수 있는 근거는 전혀 없다. 오히려 할리우드 영화보다 더 일상적이고 평범한 주제를 다루고 있는데도 왜 우리는 어렵다고 생각하는 것일까?

프랑스 영화는 관객을 영화 속으로 끌어들인다. 관객에게 단순히 지켜보는 것만을 요구하는 것이 아니라 관객에게 끊임없이 의식적 작용을 요구한다. 공감하거나 반발하거나, 불편해하거나 갈등하도록 계속 부추긴다. 영화는 스스로 아무것도 정의하지 않는다. 주인공의 생각을 관객이 훤히 들여다볼 수도 없다. 하여 저 사람은 누구인지, 이 사람은 무슨 생각을 하는지 도통 알 수가 없다. 관객이 스스로 느껴야 한다. 또한 프랑스 영화 속의 상황은 우리의 일상과 너무도 닮아 있다. 영화 속 배우들은 일상 속에서 언제든지 만날 수 있는 평범한 사람들이다. 내가 개인적으로 아는 사람이 어떤 계기로 영웅이 되었어도, 그가 365일 영웅이 아니듯 영화 속의 인물도

마찬가지다. 영화 속에서 일어나는 모든 일들은 일상이며 영웅과 악인을 따로 구분하지 않는다. 그래서 모호하다. 아무것도 분명한 것은 없다. 우리가 현실에서 느끼는 모호함과 같다. 살아가면서 때때로 자기 자신조차도 이해할 수 없을 때가 있지 않은가?

예컨대 오늘 아침 출근길에서 어떤 사람이 나에게 눈빛을 던졌다고 치자. 온종일 신경이 쓰여서 그 눈빛의 의미를 해독해 보려 하지만 도저히 알 수가 없다. 설사 그가 어떠한 의도 때문에 당신을 그렇게 쳐다보았노라고 친절하게 말해 준다 하더라도 완전히 수긍하기는 힘들다. 이유는 그 사람이 나에게 있는 그대로 말해 주지 않았을 수도 있을 뿐더러, 그 자신도 아침에 나에게 던졌던 그 눈빛의 의미를 스스로도 정확히 이해하지 못할 수도 있다. 심지어는 자기가 한 행동을 잊어버렸을 수도 있고, 또는 정말이지 아무 의미도 없는 일종의 신경반응이었을 수도 있다. 삶에서 완전하게 명확한 것은 아무것도 없다.

반면 할리우드 영화는 친절하게도 우리가 느껴야 할 모든 것들을 미리 정해서 일러 준다. 정말 감동적인 것은 배우의 왼쪽 가슴에 이름표와 설명서까지 달아 준다. 관객은 정해진 대로 보고 느끼면 된다. 정해진 생각을 하고, 정해진 슬픔을 느끼고, 정해진 분노를 정해진 배우에게 퍼부으면 된다. 그리고 영화가 끝나면 마음속으로 박수 몇 번 크게 두드리고 밖으로 나오면 된다. 개운하다. 영화관을 나서는 사람들 대부분의 표정과 발걸음은 경쾌하다. 프랑스 영화를 보고 나올 때 꼬리에 뭐가 붙은 것 같은 기분하고는 차원이 다르다.

사람들의 표정도 각자 다르다. 거리를 지나가는 사람들이 각자 다른 표정을 짓고 있는 것처럼 말이다.

이 때문에 개인적으로 할리우드 영화는 '보았다'고 하면 되지만 프랑스 영화는 '만났다'고 말하고 싶다. 이렇게 말하면 마치 프랑스 영화는 심오하고 수준 높으며, 할리우드 영화는 단순하고 수준낮다 폄하하는 것 같지만 이것 또한 문화의 다양한 층위를 형성하는 자연스러운 현상이다.

네 번째는 '명확한 것에서의 불명확한 것으로의 전환'이다. 즉 르네상스의 겉으로 드러나는 표현을 바로크에서는 즉흥성과 불명확함을 통해 감춘다. 이런 명백하고 확실한 표현에 대한 혐오감은 이른바 감상자들의 교양과 예술 이해의 수준이 높을수록 강해진다. 다시 말해 정서적, 지적 자극을 요구하는 것이다. 그리고 이처럼 새로운 것과 어려운 것, 복잡한 것을 통한 자극은 감상자에게 파악할 수 없는 묘연함을 불러일으키고, 심오함을 느끼게 한다.

다섯 번째는 '다양성에서 단일성으로의 변화'다. 르네상스 회화에서는 각 요소들이 뚜렷한 형태와 색을 통해 명확하게 존재를 드러낸다. 그러나 바로크에서는 그러한 독립성이 와해되어 있다. 예컨대 루벤스나 렘브란트의 그림 속에 나타나는 디테일의 묘사는 그 자체로서는 아무런 의미를 갖지 않는다. 바로크 회화의 구도가 르네상스 회화의 구도보다 더 풍부하고 복잡하지만, 더 동질적이고 조화롭게 보이는 것은 바로 이 다섯 번째 효과의 영향이다. 즉 바로크 회화에서 보이는 통일성은 진행됨으로 인해 형성된 특징이 아니

라 그 자체로서 선결되어야 할 필요조건이다. 그들은 디테일의 무의미함에 무엇보다 큰 의미를 부여했다.

이런 르네상스와 바로크에 대한 분석은 회화가 인간에게 있어 단순한 유희나 실용적인 목적에서 제작된 것이라는 세속적인 한계를 넘어서 무한한 세계에 대한 탐구에서 유한한 세계에 대한 탐구가 시작되었음을 알려 준다. 그렇다면 이는 구체적으로 어떻게 가능한 것일까? 한 마디로 '모호함'이라 정의할 수 있다.

모호함, 이것은 바로크 시대의 미술에만 해당되는 표시어가 아니다. 바로크를 구축하는 모든 것이 이 모호함을 전제로 한다. 그렇다면 모호함이란 무엇일까?

이것은 설명하려면 대상을 어떻게 보고 어떻게 이해하느냐의 절차에 대한 이야기로 선회해야 한다. 예를 들어 하나의 사물을 인식하는 것에 대한 고전주의적 해법은 생물학적으로 인식되는 사실에 대한 객관적인 관찰이다. 그것은 그 사물에 대한 지극히 직접적인 평가에서 비롯된다. 사물을 직역하는 것이다. 여기에는 어떠한 개념적인 확장이나 간접성이 허용되지 않는다. 주관성은 특히 배제된다. 또 사물의 내부적 특성과 외부적 특성도 별개로 간주되지 않는다. 이것을 그들은 질서라고 보았다. 아름다움이란 변화나 속임이나 은유가 없는 반듯함에서 비롯된다고 믿었다.

반면 바로크는 대상을 직역하지 않았다. 예를 들어 사물과 관찰자 사이에 어떤 또 하나의 세계가 자리하고 있다고 생각해 보자. 그 세계는 일종의 자아성을 가지고 있다. 때문에 대상이 관찰자에게

인식되기 위해서는 중간 세계를 통과해야 한다. 이 과정에서 일종의 흔들림이 발생한다. 원인은 외부적 요인에서 비롯되는 것이 아니라 내부적 동요다. 즉 대상 자체가 관찰자와의 관계에서 비롯된 요인에 의해 하나의 의도를 지니게 되는 것이다. 이 의도는 관찰자에게 어떻게 인식될 것인가에 대한 자기 본성의 유형화다.

그러므로 고전적 방법이 하나의 직선적인 경로를 통해 바로 관찰자에게 인식되는 절차라면, 바로크는 중간 단계의 과정을 한 번 더 거친다. 하지만 이것을 대상의 간접적 인식이라고 볼 수는 없다. 왜냐하면 간접적 인식이란 관찰 주체가 제외된 상태에서 이루어진 결과를 수용하는 것을 말하는데, 여기에서는 관찰자가 제외되었다고 볼 수 없기 때문이다. 오히려 관찰자는 지극히 능동적으로 개입한다. 따라서 관찰자가 인식하는 대상은 매우 유동적이고 다양한 본질을 가지고 있는 것처럼 보인다. 관찰당하는 대상으로서의 소극적 입장이 아니라 관찰자와 동등한 유형의 내적 동요를 지닌 것이다.

복잡한 이야기 같지만 이것은 우리의 본성 속에서 연속적으로 기능하는 일상의 절차다. 인간 자체가 이처럼 복잡하고 묘연한 알레고리를 생활 속에서 실천하고 있다. 인간이 만물 속에서 스스로 거대한 존재로 우뚝 선 데는 이런 고급의 사유 시스템을 가지고 있기 때문이 아닐까?

바로크는 이러한 인간의 심리를 구석구석 이용한다. 바로크가 고전적 개념으로 사물을 인식하는 평면적인 인식과는 비교가 되지 않

을 만큼 고차원적이고 복잡하게 여겨지는 것은 이런 까닭이다. 하지만 이것은 외부에서 부여된 해결 과제가 아니라 자신의 내부에서 일상처럼 일어나는 연속의 일부분이다. 모두가 인정할 수 있는 문제인지는 모르겠지만, 우리는 매순간 이러한 자신과의 심리적인 갈등을 해결하면서 살아간다. 이것은 인간이 문명 속에서 살아가는 데 필수 사항이다. 이 갈등이 외부와의 관계 속에서 일상의 수준 이상으로 상승되면 싸움이나 전쟁이 되는 것이고, 외부가 아니라 내부에서 격화되면 자살 같은 자기 학대의 유형으로 나타난다. 사실 바로크 예술이 이처럼 극단적인 심리 상태와 연관된다는 해석은 과장일 수도 있다. 바로크는 이러한 인간 심리의 특별함을 인식하고 그것을 이용하려 했고, 더욱이 예술적 표현에 이것을 함입하여 유희하고자 했다는 점에서 현대적인 관점에서도 특별하게 주목되는 개념이다.

이런 심리적 알고리즘을 설명해 줄 매혹적인 소녀를 만나 보자. 요하네스 베르메르Johannes Jan Vermeer의 〈진주 귀걸이를 한 소녀〉다. 동명의 영화로도 제작되어 더욱 유명해진 이 그림은 매우 간결하다. 배경은 검은색으로 칠해져 보이지도 않는다. 소녀의 얼굴 부분만 강조되어 그려진, 어찌 보면 매우 평범한 인물화다.

이 그림을 처음 볼 때는 '참 예쁘다!', '색깔이 좋네!' 또는 '심플하다!'와 같은 단순한 느낌이 든다. 하지만 그림을 조금 더 바라보다 보면 그림 속의 그 소녀가 궁금해지기 시작한다. 나를 바라보는 큰 눈, 어떤 감정을 표출하기 직전의 표정, 어떤 의미를 가득 담고

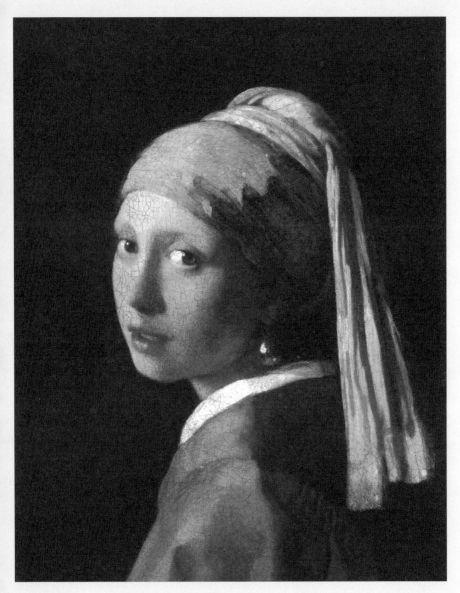

진주 귀걸이를
한 소녀 ǀ 요하
네스 베르메르 ǀ
1665년 ǀ 마우리
츠하이스 왕립
미술관

있는 입, 무엇보다 무관심한 듯해 보이지만 감정이 가득 담긴 눈빛, 그리고 그 눈빛을 닮은 진주 귀걸이, 이 모든 것들이 보는 이를 혼란스럽게 한다. 아니 '교란시킨다'는 표현이 더 정확할 것 같다. 이때부터는 그림을 감상하는 것이 아니라 그림 속 그녀를 접하는 것이 된다. 그녀는 나를 응시한다. 나도 그녀를 바라본다. 그 눈빛에 빠져든다. 도저히 헤어 나올 수가 없다.

그녀가 나를 바라보는 눈빛 속에서 읽히는 의미는 두 가지다. 두 가지 외에 다른 것은 없다. 첫 번째는 그녀가 정말 나를 원한다는 것이다. 이는 도저히 압도되지 않고서는 견딜 수 없는 유혹이다. 존재하는 모든 에너지가 그 눈빛 안에 들어 있어 그녀를 거역한다는 것은 상상할 수도 없다. 그녀는 나와 같은 방향을 향하고 있으며, 나를 뒤돌아보고, 나를 끌어당기고 있다. 그녀가 나를 끌어당기는 그 힘으로 내가 움직이고 있다. 그 힘은 우주에서 가장 가냘프면서도 가장 절대적이다. 그녀에게로 다가갈 구체적인 움직임의 경로와 속도는 뒤돌아보는 그녀의 눈빛에 다 들어 있다. 이제 남은 건 내가 그녀에게로 다가가는 일이다. 곧 그녀의 숨결이 내 어깨 위에 내려앉을 것이다. 해피엔딩이다. 하지만 여기에서 나의 존재는 사라지고 만다. 그럴 수밖에 없다. 너무도 무기력하여 나의 존재는 녹아 버린다. 오직 그녀에게 묻어 있는, 그녀에게 포함된 작디작은 나만 남을 뿐이다. 이보다 더 치명적인 사랑이 있을까? 이보다 더한 중독이 있을까?

보는 이가 그녀에게 이처럼 표현할 수 없는 강도로 집착하는 것

은 그녀의 슬픔 때문이다. 다른 것은 몰라도 그녀의 슬픔만은 결코 외면할 수가 없다. 이는 이미 의도적으로 어찌할 수 있는 것이 아니다.

이런 지독한 유혹의 근원은 무엇일까? 그것은 모든 것이다. 그녀에게 유혹되는 이유는 그녀에게 있는 것이 아니라 그녀를 바라보는 사람, 즉 나 자신에게 있다. 그녀를 바라보는 사람들이 각자 그 유혹의 재료들을 소유하고 있기 때문이다. 즉 그녀가 유혹하는 대상은 모두이지만 정작 대상으로서의 자신은 우주에 단 하나밖에 없는 유일한 그녀의 대상이다. 치명적으로 그녀에게서 빠져나올 수 없는 이유는 바로 이것이다. 그림 속에서 유일하게 삭제된, 그녀와 같이 표현되어 있어야 할 자신을 보고 싶은 충동 때문이다.

두 번째는 앞서와는 완전히 반대의 이유다. 그녀는 나에게 티끌만큼의 감정도 가지고 있지 않다. 그냥 하나의 대상으로서 나를 바라보는 것이다. 너무도 무관심해서 약간 의아해하는 듯한 표정이다. 나는 그녀에게 지극히 일상적인 하나의 대상으로 간주된다. 담뱃가게 아가씨가 나에게 담배를 건네며 0.0001초 동안 나를 바라보는 그 무심한 눈길과 같다. 해서 나도 그렇다. 그녀는 내 손에 쥐어지는 오백 원짜리 동전이다.

**또다시 고전으로**

시험 기간에 시험 감독을 하면서 학생

들의 모습을 유심히 지켜보면 한 가지 분명한 특징이 눈에 띈다. 남학생들이 예뻐졌다는 것, 옷차림을 비롯해 얼굴이나 헤어 스타일까지 그야말로 많은 시간과 공을 들인 흔적이 뚜렷하다. 오히려 여학생들의 모습은 그런 남학생들 옆에서 거칠어 보이기까지 한다.

내 학창 시절을 뒤돌아보면 여름에는 청바지에 헐렁한 티셔츠 차림, 겨울에는 제대할 때 입고 나온 야상이라는 군대 점퍼 한 벌로 그냥저냥 학창 시절을 보냈었고, 그러한 털털함이 나름대로의 스타일이고 멋이었다. 그러나 최근에는 그런 외모의 남성은 지저분함과 무능함의 상징처럼 되어 버렸다. 때문에 '그루밍grooming 족'이라는 신조어까지 생겨났고, 이들을 대상으로 한 마케팅 전략은 기업들의 또 다른 전쟁이 되었다. 매일 아침 밥은 안 먹어도 1시간 화장은 기본으로 한다는 회사원, 취업 준비 때문이라며 성형외과를 찾는 대학생을 찾기란 어렵지 않다.

도대체 무엇이 이들을 이렇게 외모지향주의로 몰아가는 것일까? 동물의 세계처럼 수컷들이 더 화려한 외모를 가지는 데 대한 생물학적 본성일까? 여성들의 사회 참여가 늘어나고 출중한 능력을 발휘하는 데 대한 우성개체優性個體의 모방심리일까? 그렇다면 이것마저도 진화론적 현상, 즉 다윈의 자연선택 차원으로 보아야 하나? 인간에게 적용되는 진화의 대상은 이미 자연환경이 아니라 사회적 환경의 지배를 받고 있다는 그 논리가 여기에도 적용되는 것일까? 그렇다면 지금의 이러한 예쁜 남성상을 부추기는 요인은 무엇일까? 경제 상황이 나빠지면 여성들의 치마 길이가 짧아진다는 것과

비슷한 경향일까? 그럼 여성들의 짧은 치마는 경기 침체가 원인이었는데, 남성들의 외모는 무엇 때문인가?

이는 과거 조금 멀리 가야 하지만 고대 스파르타에서 같은 사례를 찾아볼 수 있다. 그때는 전쟁 준비가 원인이었다. 언제라도 전쟁이 일어날 가능성이 있던 고대 사회에서 병사로써 제대로 기능하기 위해서는 평소 혹독한 운동과 섭생을 통해 완벽한 육체를 가꾸어 놓아야 했다. 고대 미학을 연구한 미학자 요한 빙켈만Johann Joachim Winckelmann은 《그리스 미술 모방론Gedanken über die Nachahmung der griechischen Werke》에서 고대 그리스 인들의 몸이 현재 박물관에 놓여 있는 다비드 상과 비슷했다고 말한다.

> 그 어떤 모호함도, 그 어떤 군더더기도 없는 저 당당하고 남성적인 윤곽은 그저 얻어진 것이 아니다. 그리스에서 투기에 지원한 청소년들은 훈련 기간 중에 유제乳製 식품 이외에는 먹지 못했고, 특히 스파르타 청소년은 열흘에 한 번씩 행정 감독관 앞에서 나체로 검사를 받았다. 그때 조금이라도 군살이 붙은 징후가 보이면 감독관은 한층 더 엄격한 절식을 명령했다.

그는 또한 그리스 인들의 남성의 육체에 대한 탐미적인 성향에 대해서도 표현해 놓았는데, 특히 미소년에 대한 성적인 동경은 매우 흥미로운 대목이다. 그리스에서는 남성끼리의 동성애가 공공연한 현상이었을 뿐 아니라 건강한 성인 남성들에게는 당연한 행위이

기도 했다. 심지어 성인 남성과 소년과의 사랑은 이성 간의 사랑보다 숭고하게 여겨졌다.

일본만화에 등장하는 세일러복을 입은 '순수 미소녀'에 집착하는 성인 남성들의 심리와 비교할 수 있을까? 그러나 당시 그리스 사회에서는 그것이 반도덕적이거나 변태적인, 부정적 차원의 현상이 아니라 보편적인 풍조였다. 그렇다 해도 고대 그리스 사회에서도 남성 간의 성관계가 무조건 인정된 것은 아니다. 성인 남성과 소년의 관계일 때만 정상적으로 봐주었다. 이 부분이 특히 재미있다. 소년들은 열두 살 무렵부터 아저씨들의 대상이 되어 2차 성징이 시작되기 전 몇 년 동안만 관계를 가질 수가 있는데, 몸에 털이 나게 되는 시기가 오면 그만두어야 한다. 만약 성인이 되어서도 그렇게 계속 아저씨들과 놀다 보면 '칠칠치 못한 놈' 또는 '엉덩이에 구멍난 놈'이라고 놀림을 받았다. 하지만 일반적인 기준에 부합할 때는 무엇보다 숭고한 사랑으로 여겨졌다.

그리스 인들의 이 같은 숭고한 동성애 이야기는 플라톤의 저서에도 나온다. 우리가 흔히 말하는 '플라토닉 러브'가 그렇다. 물론 이것을 전적으로 그렇다고 말할 순 없겠지만, 이 같은 동성애의 사랑도 플라토닉 러브의 숭고함을 상징한 것은 사실이었다. 그리스 인들에게 미소년과의 정상적인 사랑은 육욕적인 것이라기보다는 신성하고 정신적인 것을 의미했다.

빙켈만은 유별나게 그리스 인의 아름다움에 대해 많은 칭찬을 했다. 이것은 그가 지지하는 고대 그리스 미술의 완벽한 미에 대한 예

찬론적 배경이기도 하다. "오늘날 우리 시대의 나약하고 나태한 청소년들과 고대의 스파르타 청소년을 비교해 보라! 미술가가 테세우스나 아킬레우스, 심지어 디오니소스를 그리고자 한다면 모델로 앞의 두 사람 중 어느 쪽을 선택하겠는가?"

그에게 있어 아름다움은 이러한 엄격함과 질서였다. 빙켈만을 열성적인 고전주의자로 평가하는 이유도 이 때문이다. 완벽한 비례, 이것이 바로 그리스 인들이 그토록 맹렬하게 추구하던 미의 본질이었다. 이집트 미술에서 이어받은 완전한 형태와 기하학, 그리고 이에 대한 성실한 해석과 응용을 통해 만들어진 그리스 고전 미술의 형태에 대해 빙켈만은 이렇게 말했다. "미란 모름지기 이러해야 한다."

그러나 빙켈만은 바로크의 하늘 아래에서 태어나고 자란 사람이다. 그가 눈만 뜨면 바라보이는 모습은 바로크의 형태와 색채였다. 그의 눈에 비친 바로크는 묘연함의 산물이었다. 그것은 영혼의 본성을 다루지 못할 뿐만 아니라 다소 격정적인 표현을 빌리자면 '말초신경만 자극하는 요식 행위' 정도의 경향이었다. 그의 반反바로크적 입장은 이렇게 형성되었다. 사실 모든 문화적인 경향의 내면을 들여다 보면 그 속에는 항상 큰 흐름과 대치되는 반대의 정서가 싹트고 있음을 알 수 있다. 비누거품을 가지고 이것을 설명해 보면 당시의 미학을 대표하는 '시대'라는 큰 거품이 있고, 그 거품 속에는 또 하나의 작은 거품이 자라난다. 이 작은 거품이 계속 커지면 원래의 큰 거품은 결국 터지게 된다. 이는 계속 반복된다. 그리고 연속

되는 이것이 다시 '양식Style'이 된다. 빙켈만은 바로크라는 큰 거품 속에서 빠른 속도로 자라나는 작은 거품이었다.

빙켈만 거품의 요지는 대략 이런 것이다. "바로크는, 특히 로코코는 '예술을 위한 예술'의 극단적인 형태다. 그것은 영혼의 표출에는 무관심한, 오직 관능적인 미만 숭배하는 가식적이고 기교적인, 번잡한 형식주의다."

그러면 바로크와 로코코의 거품은 응수한다. "이것은 순수하고 본원적인 것이다. 이것은 단순한 강령이나 요구가 아니라, 예술의 품속에서 휴식을 취하고자 하는 경박하고 피곤하고 수동적인 한 사회에서 저절로 우러난 자연스러운 태도다."

따지고 보면 예술에 있어 어떤 양식 전환도 그것이 곧 완전히 새로운 시작을 의미한다고 볼 수는 없다. 어느 한쪽이 주도권을 잡는다 하더라도 다른 한쪽이 뿌리째 완전히 사라지는 것은 아니기 때문이다. 오히려 한쪽의 주도권이 강하면 강할수록 다른 한쪽의 생존력과 성장 욕구는 비례하여 상승하게 된다. 사실 이런 원리는 예술의 형태에만 적용되는 것이 아니다. 우주 삼라만상의 모든 것이 이러한 질서를 따르고 있다.

바로크라는 유별난 심미주의에서 반동된 빙켈만과 같은 고전 지향주의자들은 결국 또 다른 고전으로의 회기를 외친다. 그것이 신고전주의다. 그들이 말하는 고전 지향의 근거는 두 가지의 경우에서 찾는다. 하나는 단순한 것에서 복잡한 것으로, 즉 선으로부터 회화적인 것으로, 회화적인 것에서 더욱 더 회화적인 것으로 분화되

면서 이루어진 것이다. 또 다른 한 가지는 그러한 연속적인 분화 과정이 '단절'되고, 오히려 '경충 뒤로 후퇴하면서' 이루어졌다는 사실이다.

여기에 대해 뵐플린은 "지속적이고 복잡한 연결의 과정보다는 오히려 역행의 경우 그 '이유를 외부에서 더 뚜렷이' 찾아볼 수 있다."라고 말한다. 여기에서 '외부에서 더 뚜렷이'라는 말의 의미는 미술 사적인 측면에서의 명징함을 이야기한다. 그러나 실제로는 이러한 발전의 두 가지 유형 사이에 나타나는 내용적 차이는 없는 듯하다. 단지 이것은 사조를 어떻게 구분하여 정리하고 볼 것인가에 대한 것으로, 이른바 '외부적인 상황'의 영향이 직선적으로 발전한 경우보다는 흐름적인 측면에서 명확해 보이기 때문이다. 그래서 예술적인 작업이 어떤 방향을 취할 것이냐 하는 것은 발전 과정의 모든 시점과 과정에서 그때그때 새로이 결정되어야 할 문제다.

그런데 왜 이 시점에서 이런 문제가 제기된 것일까? 우리는 예술이 지금까지 걸어온 길(고대로부터 중세를 지나 르네상스를 돌아서 바로크까지)을 잘 알고 있다. 그 과정은 작게는 파동이었고, 크게는 파도 같은 굴곡의 연속이었다. 물론 굴곡의 고점과 저점은 모두 달랐다. 그리고 이제 굴곡의 끝을 어떤 식으로든 정리해야 하는 시간이 되었던 것이다. 물론 여기에서 모두 정리했다고 하더라도 완전히 새로운 굴곡이 시작된 것은 아니었다. 하지만 분명한 것은 여기에서의 시작은 다른 박자의 리듬을 타야 했다. 예술은 지금까지 살펴본 바와 같이 명실공히 삶의 거울이었다. 이제는 그 거울 속에 비친

삶의 배경이 전혀 다른 세상이 되어야 했다. 또 하나의 절대적인 문명의 전환이 눈앞에 다다른 것이다. 그것은 곧 밝아 올 혁명의 아침이었다.

때문에 이때 바뀐 형태의 흐름은 매우 극적이다. 중세를 지나면서 목말랐던 고전주의의 갈증을 달래기 위해 탄생한 르네상스적인 고전의 형태와는 비교도 안 되는 강도다. 죽어 가는 사람의 마지막 호흡이 그가 살아오면서 숨쉬던 그 어떤 호흡보다 강한 것처럼 말이다.

예컨대 르네상스가 '고전의 재료를 이용한 퓨전 요리'라고 한다면 여기에서는 그리스 고전의 재료 이외에는 단 한 방울의 다른 응용도 용납되지 않는 완전한 상태의 '레시피의 재현'이다. 이 조리의 책임자는 빙켈만이었다.

빙켈만에게 고대 미술은 질서와 안정을 위한 이상적 개념, 높고 낮음이 분명한 하나의 가치 체계로서의 표상적인 산물이었다. 그는 '고귀한 단순함과 고요한 위엄'이라고 칭하며, 이를 모방할 것을 줄기차게 주장했다. 심지어 그는 그리스 미술은 서양 문명을 관통하는 축이라는 전제하에 그리스 미술을 제외한 모든 미술은 이것의 '변종'이라고 주장했다.

그는 모방을 강조했다. 그러나 그의 모방은 제한된 과거, 즉 고대 그리스 미술의 모방이었다. 우리가 생각하는 모방이란 창작 행위 중에서도 가장 소극적이고 저급한 행위였으나 빙켈만은 이와 반대로 생각했다. "우리가 위대하게 되는 길, 아니 가능하다면 모방적이지 않을 수 있는 유일한 길은 고대인을 모방하는 것이다."

우리가 위대하게 되는 길로써
의 모방, 이 모호한 주장의 의미
는 무엇일까? 그는 얼마 후 프랑
스에 혁명이 닥쳐 올 것을 예견했
던 걸까? 그의 이 같은 계시는 혁
명전선에서 정훈장교의 역할을
톡톡히 수행한 프랑스의 자크 루
이 다비드Jacques Louis David를 키
워냈다.

1785년에 완성된 다비드의 대
표작 〈호라티우스 형제의 맹세
Serment des Horaces〉는 의미심장한
메시지를 전달한다. 이 그림은
《로마 건국사》의 〈플루타르크 영
웅전〉에 나오는 애국심과 사랑의
갈등이 담긴 그림이다. 칼을 들고
있는 아버지 앞에서 호라티우스
삼 형제가 일렬로 서서 엄숙한 맹
세를 하고 있다. 아버지의 뒤에는
검은 옷을 입은 며느리가 자식들
을 감싸 안고 있으며, 한 여자는
실신한 듯 기대어 있다. 하얀 옷

을 입은 여인은 형제의 여동생 카밀라로 앞으로 벌어질 일들을 생각하며 팔을 늘어뜨린 채 슬퍼하고 있다.

때는 고대 로마의 공화정 시기, 로마 군은 알바를 공격했으나 알바 시민의 저항이 대단하여 지리한 접전이 계속되고 있었다. 승패의 진전이 없자 양측은 각각의 대표를 뽑아 승부를 내자고 합의한다. 로마 군 진영에서는 그림의 주인공인 호라티우스 가의 삼 형제가 뽑히고, 알바 측에서는 쿠라티우스 가의 세 아들이 결정되었다. 그런데 호라티우스 가의 막내딸 카밀라는 상대편 쿠라티우스 가의 한 남자와 정혼을 한 상태였다. 결국 호라티우스 가는 쿠라티우스 가의 삼 형제를 죽이고 개선한다. 이에 약혼자를 잃게 된 카밀라가 질밍하며 오빠들을 원망하자 큰오빠는 카밀라를 죽여 버리고 만다.

"그런 뻔뻔한 사랑을 가지고 너의 죽은 연인에게 가거라. 너의 죽은 오빠들을 잊고, 조국을 잊었느냐? 적의 죽음을 슬퍼하는 로마의 여인은 누구든 살아 있을 가치가 없다."

그러나 형제의 아버지는 나라를 위한 일이었다며 아들을 두둔하고 나선다. 애국심에서 비롯된 극단적인 남성상이라 하더라도 현실적으로 황당하기 그지없다. 사적인 것을 압도하는 공적인 것, 그것이 공화국의 어원일까? 자크 루이 다비드는 이것을 표본으로 바로크와 로코코를 극복하고자 했다. 그는 왕족과 부르주아들이 영원처럼 누리던 '인생의 달콤함'을 이 같은 영웅적인 감동의 서사시를 통해 종결시키고자 했다. 그러기 위한 구호가 신고전주의다. 이것이

프랑스 혁명이 예고되던 격정의 시대에 다비드의 의도였다. 그리고 그의 그림에서 인물들이 입고 있는 로마 인의 복장은 이러한 결의에 찬 단호함의 상징이었다. 로마라는, 특히 로마 병사의 이미지는 누구도 납득할 수 있는 기사적, 영웅적 이상을 연상시키기 때문이다.

하지만 이러한 근대적 애국주의가 싹튼 18세기 말 프랑스는 실제 로마와는 아무런 관계가 없다. 외세와의 끊임없는 접전 속에서 전 국민이 군사화된 고대 로마와 프랑스 근대적 애국주의와의 정치적 연결 고리는 사실상 아무것도 없다. 인접 국가들과의 갈등이 있었던 것도 아니고, 봉건 영주들의 알력에 대한 의식적 긴장도 없었다. 그들이 로마 군인들로부터 빌린 방패와 칼의 방향은 밖이 아니라 안이었다. 프랑스 대혁명에 적대적 태도를 취하는 모든 것들이 그 방향에 속해 있었다. 그들은 자유를 지켜야만 했고, 그 자유를 지키기 위해 예술을 이용했다. 예술사회학자 아르놀트 하우저Arnold Hauser 교수는 말한다. "혁명기 프랑스는 예술을 순전히 혁명의 쟁취를 위한 목적에만 이용했다."

때문에 모든 문명권에서 어떤 식으로든 미술은 수동적이라는 통념이 이 시대에는 단호하게 와해되었다. 능동적 의도로서의 미술, 아니 오히려 선동적이라는 말이 더 적당할 것 같다. 그렇다면 이것은 예술인가?

가까운 과거 우리 역시 군사독재 정권을 타도하기 위해 미술을 이용했다. 민중 운동을 이끌었던 민중 미술들은 휘발유가 든 화염병과 다를 바가 없다. 이처럼 예술이 대중 선동에 이용되었다면 이

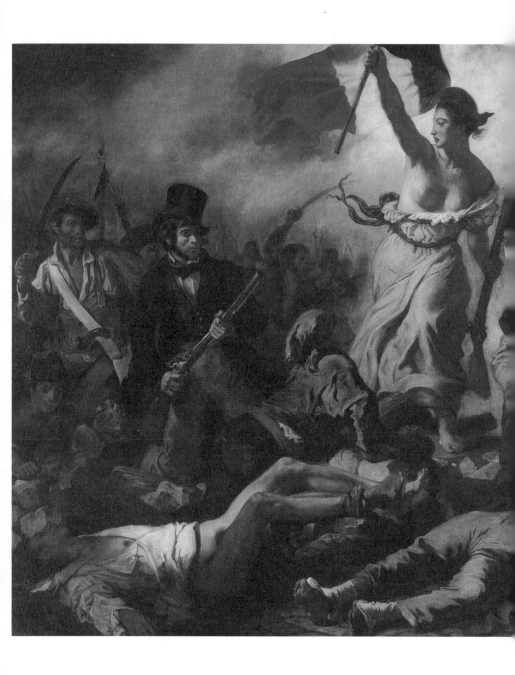

것은 예술인가 아니면 이념의 도구인가?

민중을 이끄는 자유의 여신 | 외젠 들 라크루아 | 1831년 | 루브르 박물관

일부 극단적인 미술학자들은 서양 미술사에 미술이 유일하게 중단된 시기가 존재한다면 바로 이 지점이라고 말한다. 이때 중단된 예술은 19세기에 들어서야 비로소 다시 재개되었다고 평가되기도 한다. 혁명을 위한 홍보물 같은, 아니 그보다 혁명군의 가장 선두에서 높이 나부끼는 '깃발' 같은 의미에서 '순수하고 비실용적인' 예술다운 면모로 돌아선 것이다.

"사회적인 구조의 단순한 장식이 아니라 사회적 토대의 일부가 되자."

고심 끝에 그들이 선정한 각성의 내용이다. 예술은 허영에 찬 소일거리나 단순히 말초신경만 자극하는 흥분제가 아니며, 일부 특권층을 위한 것이 아니라 보편적인 사람들을 교화하고 고무하는 하나의 모범이 되어야 한다는 것이다. 모름지기 예술은 순수하고 진실해야 하며, 스스로 정열적이면서도 남을 열광시킬 수 있는 것이어야 하며, 일반 대중의 행복에 기여해야 하는, 사회의 무형적 재산이 되어야

한다는 신념이었다.

하지만 이처럼 훌륭한 예술의 추상적 가치를 상기하자는 외침에
도 이 역시 하나의 일반적인 사조가 되었고, 미술은 자기만의 흐름
을 만들어 나갔다.

## 순수한 형태로의 회귀, 인상주의의 등장

"하나의 주제를, 그 주제 때문이 아니라
색조를 위해서 다룬다는 것, 이것이 인상주의자를 다른 화가들과
구별하는 점이다." 자크 리비에르Jacques Riviere의 이 말은 인상파 회
화를 단적으로 설명한다. 회화에서 사물들의 고유성을 포기하고 하
나의 무의미한 형태적 요소로만 간주하겠다는 것, 그것이 인상주의
자들이 그림을 그리는 방법이었다.

이 말은 원시 시대부터 지금까지 미술 형태의 이유를 이야기해
온 우리에게는 어쩐지 낯설게 들린다. 또는 거북하기도 하다. 지금
까지는 그림 속에 존재하는 사물이 그림을 형성하는 주제이며 내용
이었는데, 그 사물이 그림의 내용 때문에 존재하는 것이 아니라 단
지 하나의 색을 위한 대용물이라니! 그렇다면 그것은 정말 아무것
도 아니지 않은가! 빗자루로 길 위의 낙엽을 쓸어다 모아 놓는 일과
무엇이 다르다는 말인가? 화가가 그림을 그리는 것의 의미가 무엇
이란 말인가? 아라베스크 문양보다도 더 의미 없는, 색으로만 말하
고자 하는 것이 과연 무엇이었을까?

발레(별) | 에드가
르 드가 | 1878년
| 오르세 미술관

사물을 즉물화卽物化한다는 것, 중성화한다는 말은 이처럼 사물의 존재감을 무시하거나 급격하게 약화시켜 단지 시각적 체험의 대상으로만 인식될 수 있도록 하는 것이다. 그것이 인상주의자들의 방법이었다. 사물이 즉물적인 분석의 요소로 소비되는 방식은 과거에는 결코 시도되지 않았던 것이다. 그것은 가공되지 않은 감각적 소재를 통해 그때그때 대상을 구성하며, 무의식적인 심적 메커니즘으로 되돌아가는 작용을 말한다. 의미론적으로는 조립된 사물을 발견하는 것이 아니라 일상적인 현실의 모습에서 멀리 떨어진 경험의 원료를 보게 했다. 우리가 인상주의와는 크게 구분을 두지 않는 바로 이전의 경향, 신고전주의의 극단적 고전성이 거의 완전히 와해되어 도달된 미술의 기섬, 소위 '자연주의'라고 말하는 소류와 비교되는 큰 차이다.

미술학자들은 바로크와 르네상스를 함께 설명하듯이 자연주의를 신고전주의와 묶기도 한다. 그래서 때로는 자연주의를 '신바로크'라는 말로도 부른다. 하지만 이것은 매우 그럴듯하게 보이는 비교일 수 있다. 뵐플린이 규정한 5가지 개념에서 나타나는 완고함과 유연함의 차이는 프랑스 대혁명 시절에 극단적으로 정립된 신고전주의의 경직된 사고를 꼭 그만큼 와해시킨 자연주의와 비교하는 데 적용된다. 세상은 상대적이라는 말은 이를 두고 하는 것일까? 딱 그만큼의 경직은 그만큼의 와해를 불러온다. 쌓은 만큼 무너지게 되는 이치다.

전형적인 대상들을 개별적인 대상으로, 추상적인 관념을 시간적,

공간적으로 규정하고, 그림의 의미를 구체적 체험으로 세속화시키는 것이 자연주의 미술이라고 보았을 때, 인상주의는 그것을 더욱 순간적이고 일회적인 것으로 몰아간다. 지속과 존속보다는 순간을 우위에 두는 이들의 태도는 모든 현상은 어쩌다가 일시적으로 그렇게 놓여 있을 뿐 어떤 상황도 완전하게 결정된 상황일 수는 없음을 표현한다. 흐르는 강물에는 두 번 발을 담글 수 없다는 말처럼 인상주의적 관점에서 현실이란 존재가 아니라 끊임없는 생성이요, 완성된 상태가 아니라 과정임을 강조한다. 마치 우리가 무수하게 많은 이미지들로 이루어진 영화 필름의 한 조각을 보는 것처럼, 존재는 항구적 현실 속의 어느 한순간에 고정된다. 인상주의의 시선은 이처럼 형태를 생성과 소멸의 한 과정으로 변모시켜 버렸다. 확고한 형태가 분해의 과정을 거치면서 해체되고 미완의 단편으로 전락하는 것처럼, 보이는 객관적인 실체 대신 바라본다는 주관적 행위로 재현의 기조를 바꾸어 버린 것이다.

결론적으로 촉각의 형상을 시각의 형상으로 대체하고자 시도한 인상주의 화가들의 이 같은 의도는 일련의 환원작용이라 할 수 있다. 공간이 평면에 흡수되고 물체의 조형성이 해체되는, 현실을 평면으로 환원시켜 2차원 속에서 형태를 윤곽이 없는 점들로 되돌리는 것, 이것은 형태에 대한 본질적 속성을 버릴 뿐 아니라 사물의 존재감을 와해시키고, 대상이 가진 공간성을 무시한다. 그렇다면 이들이 이처럼 의도적으로 형태를 버리면서까지 얻어 내고자 한 것은 과연 무엇일까?

**루앙 성당 연작** | 클로드 모네 | 1892~1893년 | 오르세
미술관

고전적 관점의 미술에서 형태의 명징성을 포기한다는 것은 사실상 미술이고자 하는 의욕 자체를 상실하는 것이나 마찬가지다. 우리가 소위 말하는 인상파 화가들의 도발적인 첫 번째 전시회가 예술의 역사에서 어느 것과도 비교될 수 없는 충격적인 사건이 된 데에는 이런 당혹스러운 발상의 영향이 컸다. 당시 사람들에게 인상주의자들의 무전형적인 표현은 거만하고 비정상적인 도발 행위로 간주되었고, 심지어는 자신들을 조롱하고 있다는 불쾌감을 불러일으켰다.

　　예컨대 우리는 한 장의 흰 종이는 햇빛 아래 드러나는 갖가지 색의 반사에도 불구하고 '희다'고 생각한다. '종이는 희다'는 기억, 사람이 사물에 대해 가지는 기억은 형태뿐만이 아니라 색까지도 포함하고 있기 때문이다. 사물과의 접촉으로 인한 경험이 그 사물의 고유성을 그렇게 각인시켜 버린 것이다. 우리는 이것을 '고정관념'이라고 말한다. 즉 사람의 마음속에 있는 하나의 사물은 실제로 눈을 통해 인지한 것보다 우선한다.

　　말하자면 인상주의자들은 사물에 대한 지각의 유형을 '알고 있는 것'에서 '보는 것'으로 바꾸어 놓은 것이다. 그들은 '알고 있는 것'에 대한 색채의 개념이 아니라 눈으로 직접 본 색을 화면 속에 표현하고자 했다. 이것은 기존의 미술은 모름지기 어떠해야 한다는 통념을 완전히 뒤엎는 발상이었다. 이렇게 하면 우리가 흔히 '자연의 색'이라고 하는 사물의 절대성이 와해될 수 있기 때문이다.

　　이렇게 생각해 보자. 눈은 정신의 지배를 받는 감각이다. 그렇기

때문에 때로는 물리적으로 같은 색이라 할지라도 전혀 다르게 보일 때도 있다. 사람은 사물을 그 자체만 보는 것이 아니라 사물과 관계된 모든 주변 요소들을 포함해 인식한다. 보는 사람의 당시 심리 상태도 여기에 영향을 미친다.

엄밀하게 말하면 '본다'는 것은 눈을 통해 사물의 상태를 인식한다기보다 느끼거나 받아들이는 쪽에 더 가깝다고 말할 수 있다. 눈을 통해 보게 되는 대상이나 현상은 결코 자연 발생적인 행위가 아니라 지극히 인위적이고 심리적으로 가공된 상태라고 볼 수 있다. 이는 곧 영감을 통해 사물을 본다는 뜻이다.

과거 미술 작품들을 생각해 보면 형태는 '당연히 어떻게 보여야 한다'는 고정된 관념이 뿌리 깊게 배어 있음을 알 수 있다. 원근법이라는 과학적 시각 아래에서도 사물이 원래의 형태와 색을 가지고 있다는 확신에 의심을 품은 사람은 일찍이 없었다. 색은 화가의 마음속에서 생성되는 것이 아니라 원래 사물이 가진 고유한 것이라는 생각, 인상파 미술을 본 사람들의 당혹감은 이런 것이었다.

1876년 파리의 어느 주간지에는 몇 명의 인상주의 화가들의 초기 전시회를 이렇게 평해 놓았다.

뒤랑 뤼엘 화랑에서 열리고 있는 회화 전시회는 소위 재앙이다. 아무 생각 없이 지나가던 행인이 그 건물 밖에 휘날리고 있는 깃발을 보고 문을 열고 들어가면, 참혹한 광경이 눈앞에 전개된다. 야심이라는 광기에 사로잡힌, 여자까지 하나 낀 대여섯 명의 미치광이들이 작품

을 전시한답시고 모인 것이다. 이를 보고 웃음을 터뜨리는 사람도 있다. 그러나 나로서는 가슴이 찢어지는 것 같다. 자칭 미술가라는 것들이 스스로를 강경파니 인상주의자니 하고 떠들어 대기 때문이다. 그들은 화폭 위에 물감과 붓을 들고 아무 색깔이나 되는 대로 처 바르고는 거기에 자기들의 이름을 서명한다. 마치 빌르에브라르 정신병원의 정신병자들이 길바닥에서 돌멩이를 주워 모아서는 다이아몬드를 발견했노라고 생각하는 것처럼 말이다.

경련하는 것 같은 색점色點들과 아무렇게나 그은 우연적인 붓의 자국, 빠르고 거친 스케치의 기교, 얼핏 보기에 부주의해 보이는 피상적인 대상 파악과 표현의 교묘한 우연성은 결국 원근감 속에서 극적으로 주관적인 뉘앙스를 만들어 냈다. 모든 것은 끊임없이 움직이고 변해 간다는 현실 감각, 그들이 그림 속에서 구현하고자 한 것은 이것이다. 하지만 이것은 어디까지나 '여자까지 낀 대여섯 명의 인상주의 화가'들과 그들의 미술에 열광하는 오늘의 우리가 좋아하는 측면이며, 그 외의 사람들에게는 '빌르에브라르 정신병원의 정신병자'들과 같은 부류로 간주되는 조악함의 결정체이기도 했다.

무엇보다 인상주의 미술은 보는 이의 사유를 필요로 한다. 모든 예술이 시대와 사회를 반영하듯 그들의 미술을 이해하기 위해서는 우선 그들을 이해해야 하고, 또 그러기 위해서는 당시의 공기가 어떠했을까를 짐작해야 한다.

1870년 프랑스의 공기는 정말이지 우울했다. 그것은 독일과의 전

그랑자트 섬의 일요일 오후 | 조르주 쇠라 | 1884~1886년 | 시카고 아트 인스티튜트

쟁에서 패배함으로 인한 데서 오는 상처가 크게 작용했다. 이는 단지 물리적 상처 때문만은 아니었다. 이 전쟁은 소위 인생의 덧없음을 뼈아프게 상기시켜 주었다. 그리고 마침내 그 후유증은 우울함을 넘어서 허무주의적인 경향으로 치닫는다. 그런데 좀 이상하지 않은가? 전쟁이라면 이골이 나고도 남았을 프랑스가 겨우 1년 남짓 벌어진 전쟁으로 이처럼 엄살을 떨다니?

이 유별난 우울증의 원인은 전쟁의 과정과 방법에 있다. 제1차 세계대전 전만 하더라도 유럽 대륙에서의 전쟁은 나폴레옹 시대의 방식이었다. 나폴레옹 시대의 전투 방식은 아다시피 화려한 제복에 높은 모자를 쓰고 일렬로 서서 소총과 대포를 쏘는 방식이다. 전쟁이 아니라 마치 의식을 치르는 것처럼 말이다. 하지만 이 같은 전투 방식은 제1차 세계대전을 기점으로 완전히 바뀌었다. 기관총의 등장 앞에서 일렬로 늘어서 우아하게 전개되던 기존의 병법은 속수무책이었다. 독일군의 기관총은 매우 높은 효율을 발휘했다. 그야말로 단시간에 엄청난 수의 프랑스 군인들이 죽어 나갔다. 프랑스 장교들은 이 새로운 전투 방식에 당황했지만 그동안 교육받은 전술을 갑자기 바꿀 수도 없었다. 장군들은 간단하고 일관되게 명령을 내렸다. "돌격! 앞으로 전진!"

이때의 군인들의 목숨은 생명이 아니었다. 수만 명의 목숨은 단지 몇 미터의 전선을 차지하기 위해 희생되는 수에 불과했고, 이렇게 간단히 죽어 가는 사람들의 모습은 인생의 허무함을 상기시켰다. 당시 사람들에게 생과 사는 별로 큰 차이가 없었다. 생은 곧 무

의미함이었다. 인생의 덧없음, 사람들은 여기에 점점 취해갔다.

이 같은 인생의 무의미함은 '치명적인 삶의 권태로움'으로 이어졌다. 또 생활은 심미주의로, 의식은 허무주의로 빠져들었다. 수동적인 인생의 덧없음, 관조적인 태도, 체험의 무의미함, 이런 것들이 의식의 불확실성을 부추겼다. 결국 사회는 쾌락주의와 감각주의라는 세기말적인 불안감으로 전이되기에 이르렀다. 중세 말기를 지배했던 '죽음의 유희'가 이번에는 '심미적 쾌락주의'로 나타난 것일까?

이 시점에서 예술은 목적 자체로 간주되었다. 오로지 심미적인 것만 중시되는, 그것마저도 자기 충족적인 유희로 제한되어 그 영역 밖에 있는 것은 어떠한 것도 냉정하게 차단되었다. 추구해야 할 가치의 전형이 내면세계로 한정된 것이다. 그것도 1인용의 내부로!

이런 개인화된 내면세계는 매우 복잡하고 난해해서 이성적인 정신 상태로는 도저히 이해할 수가 없는 세계였다. 우리가 흔히 말하는 부조리한 정서란 이런 것을 두고 하는 말일 게다. 당시 선호되던 세속적인 욕구는 '값비싸고 쓸모없는 것', '쓸데없이 남아 돌아가는 것'으로서의 생활 방식과 낭만적인 체념으로, 예술을 위해 인생을 버리는 것이야말로 '방탕함의 필연적인 이유'가 되었다. 예술이 인생의 환멸을 어느 정도 보상할 수 있다고 믿은 것이다.

여기에서 이해할 수 없는 것이 한 가지 있다. 사실 그들의 이러한 감각적, 심미적 취향이 부르주아 계층의 마음에 들지 않을 이유는 없었다. 부르주아들이 그토록 싫어하는 서민적인 체취가 풍기는 것

도 아니고, 오히려 귀족적 양식의 전형인 감각적이고, 예민하고, 까다롭고, 향락적인 것들이 모조리 다 있었는데, 왜 부르주아들은 이를 받아들이지 못했던 걸까?

원인은 그림 자체에 있지 않았다. 그림 외적인 이유, 그림을 그리는 화가들 자체가 문제였다. 그들의 격리된 사회성과 자의적인 고독을 부르주아들은 마음에 들어 하지 않았다. 또 그들의 작품이 과거의 회화들보다 더 단순하고 덜 사변적일 것이라는 일종의 착시 같은 선입견도 한몫했다. 아무리 좋은 물건이라도 주인이 문제가 있다면 그것까지 문제가 있으리라 여겨지는 심리처럼 말이다.

하지만 부르주아들이 인정하든 말든 인상주의 미술은 서양의 예술 장르를 지배한 하나의 지대한 양식으로서 19세기 후반을 두텁게 채웠다. 동시에 인상주의는 서양 미술의 보편타당한 최종 양식으로 기록되었다. 이것은 두 가지의 근거를 배경으로 한다. 첫 번째는 고대 이후로 미술에 전수되어 온, 이른바 '신을 닮은 인간'이라는 대전제가 완전하게 와해되었다는 점, 이로 말미암아 그림에 문외한이라고 하는 사람들까지 아는 '대상의 재현에 대한 소멸' 의식이다. 두 번째는 인상주의 이후의 예술적 경향에 대해 뭐라고 명확하게 정의를 내릴 수 없다는 것이다. 인상주의 이후의 예술적 표현들은 존재하는 것에 대한 비실체성을 표현하고 있다고 보기에도 한계가 있을 정도로 지나치게 다양하고 산발적으로 전개되었으며, 그 표현에 있어 비합리적이라고 여겨진다.

부수적으로 하나 더 덧붙일 수 있는 또 하나의 근거는 예술가들

자신이 떠나 버린 것이다. 경쟁에서 밀려나기는 했어도 사람들의 거북한 관심과 방해를 피해 교실의 가장 뒷자리를 지켰던 그들이 어느 날 홀연히 떠나 버림으로 인해 예술사적으로 서양의 미술 양식은 이 지점에서 마감된 것으로 간주되었다.

　먼 이국으로의 도피는 물리적으로 또는 의식적으로 행해졌다. 죽음으로도 나타났다. 스스로 국외자이기를 원하며 떠난 예술가들은 비단 미술가들뿐만이 아니다. 당시의 거의 모든 문학가와 예술가들이 이런 분위기에 젖어들었다. 현실과의 관계에서 이격된, 추상적 존재로서 그들의 소외감이 이번에는 떠남으로 해결을 보려 한 것이다. 샤를 피에르 보들레르Charles-Pierre Baudelaire는 시를 통해 진정한 떠남을 선언했다.

　　오 죽음이여, 늙은 선장이여 이젠 떠날 때! 닻을 감자!
　　이 땅이 우리를 진저리나게 한다, 오오 죽음이여! 돛을 올리자!
　　비록 하늘과 바다는 먹물처럼 검어도,
　　그대가 아는 우리 마음은 광명에 넘치누나!

de Iehan Cousin.

Paysage.

Plans

여덟 번째 시선

# 디자인

예술의 전략인가, 예술의 대중화인가

## 형태의 혁명

기계 시대가 있었다. 약 200년 전 산업 혁명 시기다. 빙하기 이후 인류 역사상 이때만큼 혼란스러운 격변은 없었다고 역사가들은 말한다. "한 민족의 시대에서 다른 민족의 시대로 넘어 가는 변혁보다 산업혁명이 훨씬 더 급격한 변동이었다."

산업혁명은 프랑스의 시민혁명처럼 단기간에 이루어진 단일한 사건이 아니다. 흔히 산업혁명이라는 용어만 놓고 보면 경제적, 기술적 차원의 변화를 떠올린다. 그러나 완전한 기계 시대로의 기반이 만들어지기까지는 약 100년밖에 걸리지 않았지만, 산업화는 그 이전과 이후 시대의 정치, 문화, 경제, 생활을 완전히 전복한 혁명적인 사건이었다. 가히 모든 것을 포괄하는 하나의 시대적인 양식으로 분류해도 어색하지 않을 만큼 의미가 크다.

산업혁명은 알다시피 영국에서 가장 먼저 이루어졌고, 그 후 유럽과 미국, 일본 등지로 퍼져나갔다. 영국에서 산업혁명이 가장 먼저 일어난 이유는 복합적인 배경이 있지만, 무엇보다 식민 제국주의를 통해 시장이 넓어졌고, 그 시장의 수요에 대응하기 위해 생산 물량의 증가가 필요했다는 점을 꼽을 수 있다. 기존의 수작업으로는 폭발적인 수요를 감당할 수 없었기 때문이다. 그러나 이런 직접적인 이유보다 더 중요한 배경은 그들의 사고방식에 있었다. 상업적인 부를 중시하는 사회적 풍토가 본질보다는 수량에 집착하는 정서를 형성시킨 것이다.

그리고 어떤 시대와 사회든 이러한 급속한 성장의 배경 뒤에는

그만큼의 음지가 공존한다. 기계화는 급속도로 확대되었고, 일자리를 빼앗긴 노동자들은 당시 신천지라고 불리던 남미 대륙으로 일자리를 찾아 이민을 떠났다. 〈엄마 찾아 삼만리〉라는 만화영화로 잘 알려진 에드몬도 데 아미치스Edmondo De Amicis의 단편소설 《쿠오레 Cuore》는 산업혁명으로 일자리를 잃은 노동자들의 애환을 그린 작품이다.

노동자들의 저항은 무척 거셌다. 1811년에는 산업혁명에 대항해 '기계파괴자들의 폭동The luddite riot'이라는 노동자 폭동이 일어나기도 했다. 하지만 저항은 거세게 일어난 만큼 거세게 진압되었다. 기계는 시장에서 더 빠른 속도로 확대되고 다변화되면서 사회 전체를 잠식해 나갔다. 사람의 '손'은 결국 별 볼 일 없는 존재가 되고, 항복 자세에서만 필요한 도구로 축소되었다. 1830년경 마침내 위력적으로나 의의 측면에서 기계 시대가 최종적으로 확립되었음이 선포되었다.

한편 산업혁명의 양지에서도 고민은 나타났다. 가장 큰 고민은 기계들을 어떻게 이용할 것인가였다. 편리하고 빠르게 제품을 생산하는 기계를 이용해 더 편리하고 더 나은, 제품다운 제품을 만들어 내는 방법에 대한 고민이었다. 사실 기계란 한쪽에서는 원료를 삼키고 한쪽에서는 제품을 뱉어 내는 일종의 괴물인 셈인데, 이 괴물은 그것 외에는 할 줄 몰라서 제품의 다양성을 위해서는 소프트웨어가 필요했다. 즉 물건을 살 사람이 좋아할 미학적인 소스에 대해 고민하기 시작한 것이다.

과거 서구 유럽에서 생산되던 수공예품의 미학적 완성도는 오늘날 우리들이 생각하는 상품의 개념과는 많이 다르다. 여기에는 어떤 하나의 가치가 담겨 있었다. 오랜 시간 정성을 기울여 만들어 내는 장인의 미학적 열정과 기교는 물건에 주입되는 영혼 같은 것이라고 말하는 이도 있을 정도였다. 아무리 소소한 물건이라도 제작자와 사용자 간에 작용하는 일종의 생물학적 유기성 같은 것이 물건에 스며 있었다. 즉 물건이란 자연의 재료에 인간의 의식이 혼합되어 만들어진 결과물로, 단순한 제품 이상의 의미를 지니고 있었다.

그러나 기계로 생산해 낸 제품은 질이나 모양에서 장인들의 수공품과는 차이가 컸다. 무엇보다도 수공품의 수준에 길들여진 소비자들의 안목을 기계 제품으로는 도지히 만족시킬 수기 없었다. '물건은 모름지기 이 정도는 되어야 한다'는 과거의 통념은 '기계 제품은 저급품이다'라는 인식으로 전이되면서 질주하던 기계 시대의 발목을 잡았다.

이 문제를 가장 먼저 고민한 사람은 영국의 로버트 필 경Sir Robert Peel이다. 그는 방직업으로 막대한 재산과 권력을 구축한 산업계의 거물로, 1832년 영국 하원에서 런던 국립 미술관National Gallery 건립을 제안한다. 경제 문제를 다루고자 마련된 의회에서, 더구나 공식적인 주제와는 전혀 동떨어져 보이는 그의 제안은 다소 황당해 보일 수 있다. 하지만 의회는 압도적으로 필의 제안을 결의했고, 그의 제안은 생각보다 큰 의미를 지니고 있었다. 당시 하원의사록에 기록된 필의 제안은 다음과 같다.

　이 문제를 의회에 건의하는 이유는 일반 대중들에게 민족을 주기
위해서가 아니다. 제조업계 전체의 의견은 미술이 활발하게 장려되어
야 한다는 것이다. 영국은 기계를 다루는 데 관한 한 외국의 어떠한
경쟁자들보다 훨씬 우수하다. 그러나 소비자의 기호에 맞는 제품의
미적인 면을 보완할 만한 방법을 고안한다고 할 때는 실상 암울한 실
정이다. 우리는 이 부분에서 많이 소홀했다. 즉 디자인(Pictorial Design,
섬유디자인을 말한다) 측면에서 기계는 성공하지 못했다는 말이다. 이 때문에
영국은 외국과의 경쟁에서 불리하다. 이러한 의미에서 미술에 대한
장려는 의회 차원에서 신중히 고려해 볼 필요가 있다.

**필의 말처럼 영국의 방직산업은 기계 자체의 우수성에도 불구하**

고 만족할 만한 제품을 만들어 내지 못하고 있었다. 그래서 수요자의 선택에 의해 판매가 이루어지던 기호 제품에서는 프랑스를 비롯한 다른 유럽 국가들에 비해 뒤처질 수밖에 없었다.

반면 같은 시기 프랑스의 리옹은 실크로드를 통해 중국의 황금 같은 견직물을 들여와 사실상 유럽 견직물 산업의 중심지로 부상했다. 무엇보다 리옹은 섬유디자인 학교인 에꼴 데 보자르 드 리옹 Ecole des Beaux-arts de Lyon을 조기에 설립하고, 제품의 미적인 기반을 구축해 나갔다. 지금은 포괄적인 영역의 순수디자인을 교육하는 기관이 되었지만, 개교 당시에는 섬유산업의 수요를 충당하기 위한 일종의 디자인 연구소의 기능을 수행했다.

즉 영국의 정치계와 산업계는 과거 수공업으로 만들어지던 고급 제품의 품질에 미련을 버리지 못하는 수요자의 불만을 미술을 통해 극복하고자 했다. 산업과 미술과의 공식적인 조우遭遇가 이렇게 시작된 것이다.

## 산업과 미술의 조우

산업과 미술의 조우, 언뜻 보면 참 건설적인 말처럼 들린다. 하지만 이 문구에는 미술이 산업의 아래로 들어갔음을 뜻하는 종속 관계가 설정되어 있다. 이것은 이미 미술이 본래의 기능을 떠나 시장성의 수단으로 전락했음을 의미한다. 확대해 보면 미술 자체의 자율성이 억제되었다는 뜻이기도 하다. 무차

별적인 용도 변경과 인위성은 미술 자체가 소유하고 있어야 할 본연의 의미, 즉 시대성과 의미성을 지워 버리고 무차별적으로 혼합해 버렸다. 산업은 이것을 오히려 '독창성'이라고 주장했다. 그토록 오랫동안 의미심장하게 지켜져 온 미술의 의미들, 이를테면 아름다움과 진리의 표현이라는 사변적인 기능은 마침내 생각지도 못했던 용도 이탈로 돌아서게 되었다.

이것은 분명 급작스런 수혈로 인한 부작용이었다. 때문에 이 문제를 해결하기 위해서는 또 한 단락의 시간이 필요했다. 그리고 산업과 미술과의 관계를 재정립하여 미술의 자존심을 회복시키고, 산업 자체가 지닌 구조적이고 기능적인 특성을 추상적인 미라고 규정하는 방식으로 해법을 찾았다. 결국 산업이 문제를 해결했다기보다는 수요자가 취향을 바꾸는 쪽으로 해법을 찾았다는 이야기다. 장인들이 만들던 질 높은 수공업 제품에 대한 향수를 버리고, '미'보다는 '효용성'에 가치를 두는 쪽으로 소비자의 경향이 수정되었다는 것이다.

## 형태의 효용성

효용성, 이것은 물건이 가진 형태의 가장 중요한 이유다. 이른바 물건의 형태를 그렇게 만드는 동기로 몇 개의 형태 중에서 이상적인 것이 어떤 것인지의 객관성을 확립하는 것이라 할 수 있다. 이는 초기 산업화 시절에 형성된 것이 아니라

문명의 초기 단계에서부터 형성된 원리다.

가령 우리가 사용하는 일반적인 도구의 형태는 원시인들의 석기에서 비롯되었는데, 이 형태는 전적으로 실용적인 이유만으로 선택된 결과다. 예를 들어 망치의 기능을 하는 도구는 머리 부분이 뭉툭하게 생겼고, 칼의 역할을 하는 도구는 뾰족하게 생긴 것처럼 물건의 형태는 전적으로 효용성의 판단에 의한 선택 과정이 되풀이되어 지금에 이르렀다는 것이다.

## 아름다움의 척도, 비례

문명이 발달함에 따라 형태는 다르지만 효용성을 지닌 물건 가운데 하나를 선택해야 하는 순간도 있게 된다. 사람들은 이럴 때 보기에 예쁜 것을 고른다. 그렇다면 인간이 어떤 하나의 '형'을 예쁘다고 생각하는 동기는 무엇일까? 답은 두 가지다. 첫 번째는 생각과 관찰을 한 후에 하나의 형태를 다른 형태보다 '더 낫다'고 믿는 것이고, 두 번째는 전혀 생각 없이, 소위 직

관으로 선택하는 것이다. 즉 전자는 이성에 의해, 후자는 감성에 의
해 예쁜 것을 고르는 방법이다.

우선 이성에 의해 예쁜 것을 고르는 원리는 자연에서 나타나는
형태들과 비교했을 때 형태적으로 동일한 비례선상의 것을 선택하
는 것이다. 우리는 이런 것을 '자연스러운 형태'라고 부르는데 이를
테면 '황금비례' 같은 것이 그것이다. 황금비례는 아다시피 수학적
인 비례 체계의 차원에서 오류가 없는 완전한 형태를 의미한다. 때
문에 고대에는 '신성의 비Divine Proportion'라고 불리기도 했다. 자연

파르테논 신전의
황금비례

의 모든 형태는 그저 우연히 생긴
것이 아니라 자연의 조화에 의해 형
성된 것으로, 이 형태들의 크기와
모양은 모종의 질서 체계 안에서 이
루어져 있다고 생각했다. 예를 들면
잎맥, 종자의 형상, 조개껍데기의
소용돌이, 세포의 성장 등이 황금비
례의 원리를 따르고 있다.

황금비례는 일상생활에서도 많이
찾을 수 있다. 엽서나 담뱃갑의 크
기, 명함 크기처럼 만들어진 제품에
서부터 눈만 뜨면 보이는 나무와
꽃, 동물 같은 자연적인 것들의 형
태도 사실상 근본적으로 이 비례의

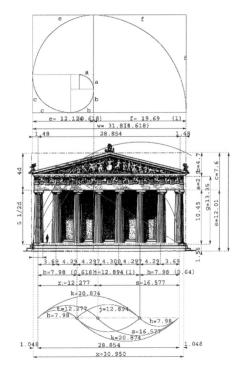

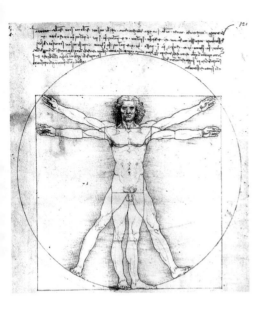

원리를 따르고 있다.

고대 로마의 마르쿠스 비트루비우스Marcus Vitruvius Pollio는 사람의 인체를 일컬어 가장 완전한 비례라고 했다.

인체는 비례의 모범적인 형태다. 팔과 다리를 뻗음으로써 완벽한 기하 형태인 정방형과 원에 딱 들어맞는다. 이처럼 자연이 만들어 낸 인체의 중심

**인체 비례도** ｜ 레오나르도 다 빈치 ｜ 1497년 ｜ 아카데미아 미술관

은 배꼽이다. 등을 대고 누워서 팔다리를 뻗은 다음 컴퍼스 중심을 배꼽에 맞추고 원을 돌리면 두 팔의 손가락 끝과 두 발의 발가락 끝이 원에 붙는다. 이것은 정사각형으로도 된다. 사람 키를 발바닥에서 정수리까지 잰 길이는 두 팔을 가로로 벌린 너비와 같다.

이 같은 비례의 역사적인 사례들은 고대부터 건축을 비롯해 조각과 도자기, 미술에서 많이 나타난다. 이것은 비례에 어떤 신비적인 마력이나 철학적 암시가 있어서가 아니라 자연적인 형태가 그 무엇보다 사람에게 본능적으로 익숙하기 때문이다. 이를테면 인간 자체가 이 비례를 통해 만들어진 산물이고, 인간이 아름답다고 선택하는 대상에도 이 본능이 작용된다. 본능이 이끄는 비례를 스스로 받아들

인 것이다.

즉 아름다움의 근원은 비례이고 인간도 이 비례의 산물이어서 당연히 비례는 인간에게 아름다움의 척도가 될 수밖에 없다는 그런 이야기다. '가장 아름다운 것이 가장 완전한 것'이라는 원리, 아름다운 것을 선택하는 이성과 감성의 작동은 생물학적으로 내재된 인간의 비례 체계가 본능을 움직이기 때문이다.

그렇기 때문에 인간이 만들어 내는 사물은 완전한 인공품, 생물학적으로 완전히 독립된 하나의 객체라기보다는 묘연한 유기성을 내포하고 있음을 인정할 수밖에 없다. 벌집이나 거미집 같은 곤충들이 만들어 내는 산물들을 생태성의 일부라고 말할 수 있는 것처럼, 하나의 생명체인 인간이 만들어 내는 산물들도 생태성을 내포한다는 가정이다. 오늘날 생산되는 디자인 형태들을 보더라도 생물학적인 미의 패턴에 어긋나는 형태인 경우 필연적으로 수정되거나 가치성이 소멸되고, 그 패턴에 적중한 형태들은 오랫동안 살아 남아 애용된다. 이처럼 인간이 만들어 내는 가장 성공적인 디자인 역시 인위적인 부자연스러움이 없는 가장 자연스러운 형태라는 것은 의심의 여지가 없다.

오늘날의 일상용품 중에는 불과 얼마 전에 새롭게 태어난 물건도 있지만, 대부분의 것들은 오랫동안 우리와 함께해 왔다. 인류 문명이 시작되는 시점에서부터 이어져 내려오는 것도 있다. 무수하게 많은 사물들은 인간이 결정한 효용성의 선택 과정을 거치면서 다듬어진 형태들, 즉 생태성이 반영된 형태라고 말할 수 있다. 예를 들

어 칼 같은 무기나 그릇 같은 용기, 또는 건축 같은 것들은 사실 자연 속의 다른 생명체에 비해 생존에 열등한 신체를 가진 인간의 불합리함을 보완해 주는 것으로, 신체의 부수적인 개념으로 작용했다. 인간을 더 강하고 효과적으로 기능할 수 있도록 만들어 준 또 하나의 몸인 셈이다. 인간과 함께, 인간에 의해 진화해 온 형태라고 말할 수 있다.

생명체의 진화와 물건의 진화는 크게 다르지 않아 보인다. 생명체의 진화는 자연이 효용성을 발휘해 선택을 했다면, 물건은 인간이 삶에 필요한 효용성을 기준으로 형태가 결정된 것들이다. 생명체가 자연선택의 원리로 만들어진 형태라면, 물건은 인간 선택의 원리로 만들어진 형태라고 말할 수도 있다.

이런 측면에서 미술과 사물의 형태에 있어 생물학적 형태의 고유성, 비례는 합리적인 규범의 전형적인 기초가 되고 있다. 하지만 존 러스킨John Ruskin은 인간의 본성을 자극하는 유희적인 아름다움은 이러한 전형성이 미묘하게 깨지는 데에서 시작된다고 한다. "모든 아름다운 선은 수학적인 법칙을 유기적인 법칙으로 깨뜨림으로써 그어진다."

이 말은 본뜻을 잘 파악해야만 한다. 자칫 비례적인 수학성이 무시된 형태가 아름답다는 말처럼 들릴 수도 있지만 실상 러스킨의 속뜻은 그 반대다. 그는 수학적인 법칙을 유기적인 법칙으로 깨뜨려야 한다고 말한다. 이 말은 단순한 수학의 법칙을 넘어서는 더 고차원적인 법칙으로 기존의 질서를 조롱하는 것을 의미한다. 더 나아가

러스킨은 황금분할과 같은 비례의 법칙을 곧이곧대로 추종하는 예술 작품은 무미건조하고 심지어는 비굴하다고까지 했다. 우리가 잘 아는 고대의 예술이나 건축들 역시 엄격한 비례성에서 다소 이탈되어 있는 듯이 보이는 것은 이 때문이다. 이러한 '일탈'의 최종적인 목적은 '쾌감'이다. 이를 통해 '미의 유희성'을 이룩하는 것, 즉 예술의 결정주의적인 완고함을 탈피하는 것이다.

그렇다면 예술가들이 이처럼 완고하고 절대적인 수학적 비례를 의도적으로 이루어 내고자 노력했던 것일까? 한 마디로 말하면 '아니다'. 예술가들을 이끄는 것은 '직관'이다. 즉 무의식적인 본능이 비례와 수학적 법칙을 지시한다고 할 수 있다. 인간이라는 생물학적인 주체로서의 지시다. 그렇다면 이러한 예술적 직관을 발휘하는 사람과 그렇지 못한 사람의 차이는 어디에서 비롯되는 것일까? 여기에 대해 영국의 예술 비평가 허버트 리드Herbert Read는 '개인이 가진 사유 본능의 차이'라고 설명한다. 이것은 흔히 '적성'이라고 불린다. 무수하게 많은 개인들의 잠재성을 구별하는 무의식적 특성이다. 적성은 우리가 가장 절대적인 형태 규범이라고 인정하는 황금 비례의 법칙보다 더 복합적이다.

결국 형태는 단순한 것이 아니다. 미술이라는 형태 예술이 태초부터 지금까지 인간의 본성에서 지대한 유희로 작용할 수 있었던 것은 이처럼 정의하기 어려운 '형태의 이유'에 근거했기 때문이다. 기계가 디자인을 대신할 수 없는 이유도 바로 이 때문이다. 만약 필이 산업을 위해 미술을 부흥시키자는 제안을 하지 않고, 특정한 단

편적인 원리에 의해 제품 디자인이 획일화되었다면 제품의 전체적인 규격성과 물리적인 품질은 향상되었겠지만 오늘날 우리가 누리는 심오하고 근본적인 생명력이 상실되었으리라는 추측은 어렵지 않다.

## 대중성의 해법, 추상

결국 디자인이란 '미술의 추상화'다. 성급한 호언 같지만 우선 그렇게 정의해 보자. 지극히 전형적이고 사변적이던 미술을 추상화시켜 경험적인 차원으로 바꾸는 것, 이 말은 어떤 의미에서는 지극히 개인 지향주의적인 미술의 특질을 보편 지향주의적인 의미로 재설정한다는 뜻이기도 하다. 이것은 어쩌면 앞에서 말한 산업혁명 초기에 미술이 산업에 종속되는 현상으로 오해될 수도 있지만 본질적으로는 완전히 다르다. 여기에서 말하는 미술의 추상화란 미술 본래의 모티브를 차용하거나 혼합하는 재설정의 개념이 아니다. 출발부터가 다른 방법과 목적을 가지고 대상에 접근해서 얻은 형태다. 명절 때 먹던 음식을 재활용해서 만드는 요리가 아니라 처음부터 이 음식을 위해 준비한 재료들을 사용해서 만든 요리다.

그리고 이것은 '형태의 추상화'로 귀결된다. 그렇다면 추상이란 무엇일까? 흔히 추상이라 함은 미술 용어로 '모든 추상'과 연관 지어 생각된다. 추상화, 이 용어에 대해 우리들은 우선 '어려운 것',

'난해한 것' 같은 사변적인 선입관을 지니고 있다. 하지만 이렇게 한번 생각해 보자.

각각의 형태가 가지는 개별성을 초월한 형태, 예컨대 꽃이라고 하는 형태의 개별성은 존재하는 수만큼이나 다양하지만 그 모든 다양함을 포괄하는 형태가 있다. 각각의 꽃이 가진 주관성을 초월해 꽃이라는 객관성을 지칭하는 형태, 말하자면 '그 꽃' 또는 '어떤 꽃'이 아니라 '한 송이의 꽃'이다. 이 때문에 추상적인 형태는 어떤 것의 특질이 개별적으로 치우치는 것을 막을 수 있다. 이것은 미술이 가지고 있는 전형성을 하나의 시각적 원리 체계로 바꾸어 놓는 절차다.

그렇다면 이것이 산업혁명에서 어떤 의미가 있다는 말인가? 이는 매우 중요한 문제다. 먼저 대중의 취향을 쉽게 통솔할 수 있다. 사람들이 지닌 각자의 선호도 너머에 존재하는 원천적인 형태를 보여줌으로써 각각 따로 분산되어 있는 시선의 초점을 더 멀리 유도시킬 수 있기 때문이다.

물론 이 같은 단편적인 설명으로 추상이라는 용어를 설명하는 것은 무리다. 특히 현대 미술에서 다루어지는 추상 개념에 익숙한 독자들에게 이 같은 설명을 추상의 정의라고 동의를 구하기에는 문제가 많다. 하지만 이것이 당시 산업가들이 기계화의 대중성을 확보하기 위해 고심한 결과였다. 대량 생산으로 만들어지는 상품들을 대중들에게 미적으로 소구하는 방안으로써 이 개념은 매우 유효했다. 산업가들은 추상을 통해 표면에 부착하는 부귀함의 요

소들을 내면화시키거나 생략해서 금액은 낮추고 수요는 늘릴 수 있다고 보았다.

그래서 우리가 흔히 말하는 추상은 실체보다 더 내밀화되고 단축된 모양을 유지한다. 다시 말하면 형태를 현실만큼 자세하게 묘사하지 않는다는 의미다. 현실적으로 완성되지 않은 묘연한 절제가 형태 속에 가미되어 있는 것, 보여 주어야 할 것을 숨기는 것, 어떻게 보면 이것은 매우 거북스러운 관객 모독 같지만 현대의 시각이 추상에 대해 후한 점수를 주는 이유는 이 '묘연함'에 있다. 또한 추상이 인간의 감수성을 자극한다고 생각하는 이유도 이 때문이다.

감수성은 생산적인 면에서 자유롭고자 하는 본성을 가지고 있다. 인간이 어떤 대상을 좋아하는 이유로써 감수성이란 이성적으로 설명될 수 없는 사유 체계다. 덕분에 '산업혁명을 기점으로 물건의 가치가 바뀌었다'는 말은 이것으로 설명이 가능하다. 과거의 수공예품은 전형적인 완성을 통해 사람들에게 지적 포만감을 안겨 주었다. 이는 당시에는 대단히 가치 있는 요인이었다. 산업혁명 초기에 사람들이 기계 제품에 대해 느낀 상실감은 이런 비교에서 비롯되었다. 그러나 오늘날 우리가 생각하는 물건의 가치는 산업혁명 이전과는 상당히 다른 방향으로 바뀌었다. 그 변화의 원인에 추상이 있다.

추상은 사람과 물건과의 관계에서 하나의 역할을 사람에게 부여했다. 물건을 하나의 완성된 객체로 모셔 두는 것이 아니라 묘연한 형태가 지닌 '부족감'을 소비자의 감수성을 통해 스스로 완성하게 했다. 말하자면 물건의 수요자를 최종 제작자로 간주한 것이다. 물

론 이러한 행위는 관념 속에서 이루어지지만 이때 쾌락이 생겨난다. 마치 어린아이가 엄마의 일을 도우는 것을 재미있어하는 것처럼 사람들은 이 불편함을 결코 손해라고 생각하지 않는다. 물건의 형태를 완성된 결과로 제시하지 않고 진행되는 과정으로 유지함으로써 사용자를 참여시키는 것, 오히려 사용자를 의식적으로 형태 형성에 참여시켜 수요자를 타자他者가 아닌 적극적 개입자로 만드는 것이다.

## 추상은 실용적이다

과거 수공품의 완전성을 대신하는 가치는 아이러니하게도 그것과는 정반대일 것 같은 개념, 바로 이 추상성이었다. 산업혁명이 성공을 거둔 결정적인 이유도 여기에 있다. 또한 추상은 제품의 질을 확보함과 동시에 양도 확보할 수 있는 해법이었다. 대표적인 사례가 조사이어 웨지우드 Josiah Wedgwood다.

특히 주부들에게 선망의 제품으로 알려진 도자기 브랜드 웨지우드 사의 창업자인 웨지우드는 도자기 공업을 산업적으로 합리화하는 데 성공한 인물이다. 그는 이전에는 상상도 할 수 없던 도자기의 대량 생산을 이루어 냈다. 당시 영국의 도자기 제품은 생활용품이라기보다는 하나의 예술품이었다. 그래서 이름도 예술 자기Fine Porcelain라고 불렸다. 도자기는 부유층이나 귀족들의 사치품으로 주로 중국이나 외국에서 수입을 통해 가질 수 있는 물건이었다. 당연

히 그 가격과 희귀성은 지금 우리가 상상하는 수준 그 이상이었다. 그런데 당시 영국에도 이러한 도자기 회사가 없었던 것은 아니지만 이들이 생산하는 도자기의 품질은 조악하기 그지없었다. 수공품의 모방품을 만들었기 때문이다. 제아무리 기계가 발전해도 과거 장인들의 손을 대신할 수는 없지 않은가.

웨지우드의 천부적인 기지가 발휘된 것은 바로 이 부분이다. 수공예품의 모조품이 아니라 수공품과는 출발부터가 다른 개념의 형태, 즉 추상적인 형태의 제품을 기계가 생산하게 한 것이다. 이 말에 대해 웨지우드의 제품을 어떻게 추상적인 형태라고 볼 수 있느냐고 반문할 사람도 있을 것이다. 그러나 오늘날 난무하는 추상성에 길들여진 우리의 시각으로는 별것 아니어 보일지 몰라도, 당시의 전통적인 시각에서 웨지우드 그릇은 그야말로 획기적인 형태의 혁명, 추상 그 자체였다. 당시 사람들에게는 현기증 나도록 새로운 형태였다.

추상은 무엇보다 생산성에 결정적인 영향을 주었다. 덕지덕지 붙어 있는 장식성을 배제하고 궁극적인 원형만 남김으로써 규격화를 가능하게 한 것이다. 동시에 규격화된 일련의 단위로 조립된 말쑥한 형태 원형은 그 자체로서 아름다움이었다. 추상성에 대한 실용적인 형태 미학은 발터 그로피우스Walter Gropius를 통해서도 설명된다.

수공 제품에서 기계 제품으로의 전환은 거의 1세기 동안 인간으로 하여금 인간성에 몰두하게 했다. 진정한 디자인의 문제를 해결하는

데 있어 근본적인 진보가 이루어지지 못하고, 인습적인 장식이나 빌려 온 장식으로 오랫동안 만족해야 했다. 하지만 이러한 상태는 이제 끝났다.

디자이너이자 건축가인 그로피우스가 설립한 바우하우스는 '추상성의 실험'을 건축적인 차원에서 단행한 예다. 바우하우스는 특히 건축과 생활환경의 현대성에 결정적으로 기여했다는 점에서 의미가 크다.

'바우하우스Bauhaus'라는 이름은 독일어로 '집을 짓는다'는 뜻의 하우스바우Hausbau를 도치시킨 말이다. 건축을 주축으로 삼고 예술과 기술을 종합하려는 하나의 교육적 목표를 실현시키고자 모인 단체의 개념이라고 이해하면 될 듯하다. 독일의 바이마르에서 출발한 바우하우스에서는 요하네스 이텐Johannes Itten, 라이오넬 파이닝거 Lyonel Feininger, 파울 클레Paul Klee, 오스카 슐레머Oskar Schlemmer, 바실리 칸딘스키Wassily Kandinsky 같은 이름만 들어도 고개가 끄덕여지는 유명 미술가들이 당시의 강사진이었다. 초기에는 공예학교의 성격을 띠다가 1923년에 이르러서야 예술과 기술의 통일이라는 연구 성과를 인정받기 시작했고, 이때부터 비로소 바우하우스 교육론이 정착되어 자리 잡았다. 교육 과정은 기

바우하우스 교사 건물 | 발터 그로피우스 | 1926년 | 독일 바이마르

초 조형을 비롯해서 토목, 목조각, 금속, 도자기, 벽화, 글라스 그림, 인쇄와 같은 기술을 각 공방별로 분리하여 습득했다.

1925년에는 경제 불황과 정치적 압박 때문에 폐쇄 위기에 처하기도 했지만, 지방 정부의 주선으로 시립 바우하우스로 재출발한다. 이 시기부터는 종합적 안목을 갖춘 인재를 육성하고, 각 공방에서 3년의 과정을 마친 다음에는 모든 것을 통괄하는 건축 과정으로 넘어가는 과정이 정착되었다. 무엇보다 바이마르 시절의 졸업생들이 교수진으로 참여하면서 바우하우스는 본격적으로 새로운 생산 방식에 따른 디자인 방식을 도입하고 공업화를 추구했다. 이 시기를 상징적으로 보여 주는 것이 1926년 그로피우스가 설계한 교사校舍 신불이다. 이 건물은 공업 시대 특유의 구조와 기능미로 바우하우스를 상징하는 건축물로 자리잡았다. 무엇보다 1925년부터 발행된 《바우하우스 총서》 시리즈는 교육적인 면에서 디자인 사고의 형성에 혁혁한 공을 세웠다고 평가된다.

흥미로운 것은 바우하우스의 이념은 출발지인 독일보다도 오히려 미국에서 꽃을 피웠다는 것이다. 이는 설립자 그로피우스가 하버드 대학교 건축부장으로, 마지막 교장이었던 미스 반 데어 로에 Ludwig Mies van der Rohe가 일리노이 공과대학 건축학부장으로 부임하고, 라슬로 모호이너지Laszlo Moholy-Nagy가 시카고에 뉴 바우하우스를 개설한 데 힘입은 바가 크다. 이로 인해 미국 동부의 하버드 대학교와 중부의 일리노이 공과대학을 중심으로 건축계의 양대 산맥이 형성되었다. 특히 반 데어 로에는 위원회를 결성해 시카고의 건

축가들을 일리노이 공과대학으로 초빙해 시카고 철골 고층 건물의 신기원을 마련했다.

바우하우스는 1933년 완전히 폐쇄되었지만 이곳에서 제작한 제품들은 많은 곳에서 모방되었다. 일상생활에서 사용되는 물건들을 단순하고 편리하게 설계하는 방법 역시 바우하우스의 영향을 받은 것이며, 교수법과 교육 이념도 세계 곳곳에 보급되어 오늘날 대부분의 예술 교육 과정에 포함될 만큼 현대 조형예술에 많은 영향을 미쳤다.

이는 본질적으로 조형의 매체로서 기계를 받아들이면서 가능해졌다. 기계와의 화해를 통해 추상성을 획득하여 조형적인 미를 갖추었고, 이 미적인 제품들의 대량 생산이 이루어진 것이다. 바우하우스는 대량 생산을 하기 위한 모델, 즉 모든 상업적, 기술적, 미적인 요구에 알맞은 전형적인 형태를 구축했다. 이른바 '프로토 타입 proto type'을 만든 것이다.

이처럼 오늘날의 많은 건축가들과 디자이너들은 바우하우스가

**바실리 의자** | 마르셀 브로이어 | 1925년

**바르셀로나 의자** | 반 데어 로에 | 1929년

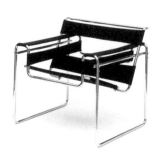

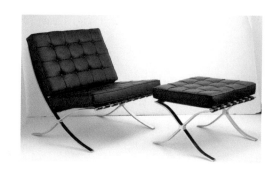

디자인의 해법을 사회 속에서 적절하게 찾아내고 성실하게 실천했다는 점에서 의미를 부여한다. 이는 수공 제품을 기계적인 기법으로 모방한 '대용품'의 개념과는 분명히 구분된다. 더욱 중요한 것은 그들의 의도가 디자이너 개인의 예술적 취향만을 실현하려는 차원이 아니라, 사회적 윤리성에 기반하고 있다는 점이다. 이것은 오늘의 디자이너들이 본받아야 할 의식이기도 하다. 디자인의 사회적, 윤리적 전제를 망각하고, 경쟁이라도 하듯 신기한 것을 쏟아 내려고 안달하면서, 개념 없는 아우성만 치는 우리 사회 디자이너들의 신념과는 너무도 비교되는 대목이다.

비우하우스의 신념과 의미는 교수진 구성에서도 드러난다. 바우하우스의 강사진은 당시 두 부류였는데, 한 부류는 순수 예술가였고, 한 부류는 공예가였다. 그로피우스는 두 직업군의 교수를 동등하게 대우하고자 했다. 하지만 어려운 현실 탓에 예술가 출신의 강사에게 먼저 월급을 지급하고 공예가 출신의 강사에게는 며칠 후에 지급했다. 며칠 차이는 별로 대단해 보이지 않지만 당시 독일은 제1차 세계대전에서 패한 이후 극심한 인플레이션으로 하루가 다르게 물가가 오르고 있었다. 때문에 며칠은 무시할 수 없는 차이였다. 며칠 사이에 월급 액수가 달라졌다. 이것은 당시의 독일이 유럽의 어느 나라보다 가난했다는 사실을 말해 준다. 때문에 가난에 시달리는 민중들을 먹여 살리는 방안에 대한 화두는 비단 정치가들만의 몫이 아니라 사회적 문제에 소신을 가진 디자이너들의 고민이기도 했다.

그로피우스는 이 문제를 '기계미학'이라는 컨셉으로 풀어내려 했다. 질 좋은 물건을 대량으로 만들어 더 많은 이들에게 공급한다는 의도다. 이 착한 시도의 결과는 '노동자용 조립식 숙소'로 현실화됐다.

규격화와 대량 생산은 최소의 재료와 공정을 통해 비용은 줄이고 수요는 늘려서 대중에게 그 혜택을 돌려준다는 강점이 있다. 일상용품과 가구에서부터 실내 공간, 공동주택에 이르기까지 일관된 시스템으로 생산하여 모든 사람이 평등하게 사용한다는 것, 이것이 바우하우스가 꿈꾼 유토피아였다. 오늘날 바우하우스가 여전히 우리 생활의 지배적인 디자인 모체로 자리를 지키고 있는 것은 과잉된 예술혼과 장식적, 비효율적인 예술로 점철된 오늘날의 디자인 풍조 덕분이다. 상자처럼 네모난 건물과 일정한 간격의 콘크리트 기둥들, 그리고 그 사이에 보이는 네모난 창문들과 회색 바닥, 길거리에 서 있는 철골과 유리로 이루어진 공중전화 박스, 2010년을 살아가는 우리들의 손에 쥐어진 휴대전화와 전자 제품들, 이 모든 것들은 지금도 우리가 일상에서 만나는 바우하우스의 산물들이다.

*Paysage.*

Plans

아홉 번째 시선

# 조형

본질을 추구하는 인간의 욕망

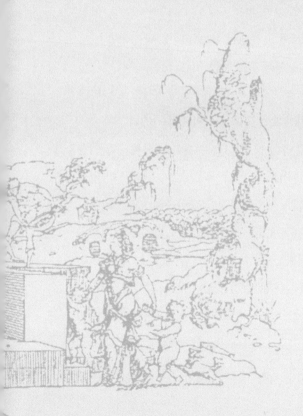

형상과 질료
어떻게 보여지는가
커뮤니케이션
물질의 고유성
재현과 추상

## 형상과 질료

형태란 말 그대로 눈에 보이는 모든 것
이다. 지금까지 우리가 이 책을 통해 나눈 이야기도 결국 이것이다.
눈으로 볼 수 있는 것, 가시적 존재, 이것은 현실적으로 존재의 성
질이 물리적 상태일 때 가능하다. 질료를 통해 실제로 존재하게 되
는 것, 이 질료가 바로 존재를 개별적이고 구체적으로 만들어 주며,
현존하게 하고, 대상을 물질로 만들어 준다.

하지만 무형의 존재는 다르다. 눈으로 직접 볼 수 없는 형식, 원
리 같은 상대적인 존재다. 신체 감각으로는 파악할 수 없는 물질을
초월한 관념의 형태다. 그렇다면 이것은 존재하는가? 질료로 구성
된 물리적인 존재와는 다르지만 분명히 존재한다고 할 수 있다. 어
떤 수학적 법칙이 책이나 논문에 존재하는 것과 같은 이치다. 물질
처럼 드러나는 모습에 지나지 않고 추상적이고 상대적으로 나타나
는 형태다. 예를 들면 형이상학적 존재가 여기에 해당된다.

형이상학은 질료와는 분명히 구별된다. 존재하는 사물의 원인을
일컫는 용어다. 때문에 형이상학은 철학사와 미학사를 통틀어 가장
다양하게 사용되고 응용되어 왔다. 일찍이 플라톤이 썼던 '에이도
스eidos'도 형상을 가리키는 말인데, 유한하고 변화되는 존재자들과
는 대립되는 것으로서, 어떤 사물을 그것이게끔 해 주는 영원한 실
재를 의미한다고 했다. 플라톤의 형상 개념은 피타고라스의 이론에
서 나온 것으로 피타고라스는 물질적 요소가 아닌 예지적 구조(피타
고라스 자신은 이 구조를 '수'라고 불렀다)가 대상들에게 다른 것과 구

분되는 특성을 준다고 생각했다. 플라톤은 이 이론을 발전시켜서 물질적, 감각적 사물들이 오직 받아들이고 모방할 수 있을 뿐인 '영원한 형상'의 개념에 이른다고 했다. 그리고 그는 이 '영원한 형상'이 비록 감각으로 파악될 수는 없지만, 물질보다도 더 높은 실재성을 갖는다고 주장했다. 아리스토텔레스는 실용적인 목적을 위해 질료와 형상을 구분한 최초의 철학자다. 그는 플라톤의 이런 추상적인 형상 개념을 거부하고, 모든 감각 사물은 질료와 형상이 결합되어 이루어지며, 질료와 형상은 서로 결합되지 않은 채 하나만으로 존재할 수는 없다고 주장했다.

그에 의하면 질료란 아직 분화되지 않은 원초적 요소로서 사물 자체라기보다는 사물로 발전될 재료이다. 질료가 재료라고 한다면 형상은 그것을 하나의 감각 존재로 만들어 주는 원리인 셈이다. 나아가 아리스토텔레스는 물질로부터 분리되어 영원하고 변할 수 없는 순수한 형상이 있음을 가정했다. 이렇게 한 사물의 질료는 그 사물의 요소들로 이루어지며, 형상은 사물을 구성하는 요소들의 배열이나 조직 상태로 그렇게 배열되고 조직된 결과로 나타난다는 논리다. 예를 들어 벽돌과 회반죽은 어떤 한 형상이 주어질 때는 집의 질료가 되고, 다른 형상이 주어지면 벽의 질료가 되는 이치다.

질료는 잠재적으로 어떤 것이든 될 수가 있다. 그런데 현실적으로 무엇이 될지를 결정하는 것은 형상이다. 여기에서 '질료'는 상대적인 용어다. 쌓아 놓은 벽돌 하나는 잠재적으로는 집의 부분인 반면 현실적으로는 이미 하나의 벽돌이기 때문이다. 그 자체가 형상

과 질료의 복합물이다. 벽돌이 집이나 벽에 대해 질료인 것과 마찬가지로 진흙은 다시 벽돌에 대해 질료가 됨으로써 질료는 어떤 대상이든 될 수 있는 잠재성을 지니지만 올바른 형상이 주어졌을 때만 바로 '그 대상'으로 현실화된다.

## 어떻게 보이는가

존재하는 만물은 구체적인 개별 사물들이지만 질료와 형상은 모종의 상관관계를 통해 사물로 형성된다. 형태는 그렇게 만들어진다. 물질과 물질을 그것이게 하는 형상에 의해 우리에게 인식되는 것이다.

우리에게 보이는 모든 것들은 이러한 원리에서 나타난다. 바람을 예로 들어보자. 과학적 관점에서 설명하면 바람은 공기의 흐름이다. 대기를 이루는 가스의 흐름을 일컫는 자연현상이다. 바람은 눈으로 볼 수 없는 비가시적 형태다. 그 자체로 무형의 존재다. 그렇다면 바람은 무엇일까? 형이상학적 개념인가? 그러나 촉각으로 직접 느낄 수 있는 물리적 존재이므로 형이상학적 개념이라고 말할 수도 없다. 직접 보이지 않지만 간접적인 형태로 우리의 지각에 인지되는 바람은 물체도 아니고 형태도 아니다. 하지만 창밖을 보면 오늘 바람이 부는지 불지 않는지 금방 알 수 있다. 창문을 열어 직접 피부 촉각으로 확인하지 않아도 알 수 있다. 나무의 흔들림, 혹은 옆집 옥상에 널려 있는 빨래의 펄럭임 같은 간접적인 요소를 통

해 보이지 않는 바람은 시각화된다.

그렇다면 이렇듯 무형의 존재가 물리적 형태로 발현되는 이 현상은 과연 무엇으로 보아야 할까? 시각예술을 하는 사람들은 이것을 '유형화'라고 한다. 또 이 유형화의 과정을 '조형'이라고 부른다. 시각예술 분야에서 조형이라는 용어는 가장 중요한 말이다. 어떤 무형의 개념을 하나의 보이는 형태로 나타내는 것, 예술가의 이성적인 의도에 의해 보이지 않던 하나의 개념을 형상화시키는 것이다. 조각가이자 건축가인 막스 빌Max Bill은 개념과 물체 사이에 기술이나 기법을 통해 가공이 매개되는 구조를 조형 과정이라고 설명했다. 사람이 의도된 어떤 형태를 만들기 위해 물질적인 재료를 가공하거나 구성해서 시각적으로 표현한다는 말이다.

그렇다면 이런 무형의 개념들은 어떤 것들이 있을까? 다시 말하면 물질적인 요소가 아닌 개념적 요소는 어떤 것들이 있을까? 그것은 자체로는 형태를 가지지 않지만 어떤 원리나 현상으로서 존재하는 모든 것이라고 할 수 있다.

조금 전에 예를 든 바람을 포함하여 리듬, 무거움, 내려옴, 퍼져나감, 균일함, 상승, 피타고라스 법칙, 중력, 피보나치 수열 등 이루 헤아릴 수 없을 정도로 많은 것들이 있다. 다시 말하면 물질과 함께 세상을 형성하는 모든 것들이다. 이들은 자체적인 형태는 없지만 다른 형태를 통해 느낄 수 있다는 공통점을 지닌다.

여기에서 다른 형태란 질료다. 물질을 그것이게 하는 원재료다. 사람의 지각으로 감지할 수 있는 모든 것, 예를 들면 인간의 몸을

포함한 모든 물질 그 자체, 문명이 만들어 낸 기호나 문자, 기하학적 도형 같은 것이다. 즉 보이는 모든 것이라고 할 수 있다. 이것들을 통해 무형의 현상이 가시화된다. 이를테면 현상에 물질을 덧씌운 격이다.

이번에는 방법을 조금 바꿔 보자. 먼저 덧씌우는 것을 물질이 아니라 사람의 행동, 몸짓으로 대신해 보자. 팬터마임 배우가 바람을 표현한다고 상상해보자. 슬픈 듯 익살스러운 표정, 무용을 하는 듯한 부드럽고 온화한 몸짓 연기로 바람이 표현된다. 살랑살랑 불어오는 봄바람이 그를 부드럽게 어루만지는 느낌이다. 그런데 이번에는 바람 때문에 작고 가녀린 배우의 몸이 날아갈 것처럼 거세게 불어온다. 불어오는 바람을 향해 발걸음을 옮겨 보려 하지만 오히려 뒤로 밀려나기만 할 뿐이다. 인위적인 표현이지만 나무나 빨래처럼 바람을 보이게 하는 데는 부족함이 없다.

이번에는 방법을 바꿔 보자. 바람을 문장으로 서술해 보자.

"부드러운 봄바람이 내 몸을 스칩니다. 꽃향기를 머금고, 바람은 내 몸에 잠시 그렇게 머물렀다가 다시 저 멀리로 날아가 버립니다."

앞서 이야기한 나무나 빨래의 움직임 같은 사물을 통한 표현과는 어떤 차이가 있을까? 사물을 통한 바람은 단지 현상이라는 물리적 상황만을 나타내는 수준이었다. 반면 팬터마임 배우의 연기나 문장 서술과 같은 방법은 물리적 상황이라는 표면적인 상황 그 이상의 인위성을 담고 있음을 느낄 수 있다. 우리는 이런 인위성을 '감정'이라고 말한다. 이것은 자연적인 것과 인위적인 것의 차이다. 우리

가 자연현상을 예술로 보지 않고 인위적으로 주도된 현상을 예술로 보는 것은 이 때문이다. 자연현상 자체를 예술로 규정하는 사례들도 있다고 생각할 수 있지만, 그것 자체도 오히려 인위적인 의도에서 비롯된 것이기에 사실상 인위성이 완전히 배제된 예술이란 있을 수 없다.

또 다른 방법으로 바람을 표현해 보자. 이번에는 기하학적인 도형이다. 예컨대 선이나 원, 삼각형, 사각형, 오각형, 육면체, 원뿔, 삼각뿔, 원기둥 같은 것들이다.

먼저 다양한 도형들 중에서 가장 기본적인 몇 개의 직선을 이용하여 바람을 표현해 보자. 우선 종이 위에 세로로 직선을 그어 본다. 손으로 자유롭게 긋든, 자를 이용하여 곧게 긋든 상관없다. 하얀 백지 위에 몇 개의 직선을 긋는다. 그리고 입으로 그 직선들을 불어 본다. 이때는 상상력을 조금 발휘해야 한다. 그리고 직선을 유연한 것이라고 생각해야 한다. 그럼 이제 종이를 세우고 오른쪽에서 왼쪽으로 불어 종이에 그려진 선들을 휘게 해 보자. 이때는 상상력이 약간 필요하다. 선이 어떻게 되는가? 바람 때문에 선이 갈대처럼 휘어지는가? 바람의 세기에 따라서 변형의 정도에 차이가 나는가?

이 방법은 사물을 통한 표현이나 팬터마임 배우의 몸짓과는 전혀 다른 개념이다. 앞서 말한 방법은 표현하는 사람의 의지에 따라 결과가 매우 주관적으로 나타난다. 또 나무나 빨래의 흔들림을 통한 바람의 형태는 물리적 현상만을 나타낸다. 인위성은 전혀 없다. 어

떻게 보면 이 두 가지의 표현은 전혀 상반된 방법 같다. 전자는 너무 인위적이고, 후자는 너무 자연적이다. 하지만 도형을 통한 표현은 그렇지 않다. 여기에는 팬터마임 배우의 표현처럼 감정이 들어 있지도 않고, 그렇다고 물리적 현상만이 나타나지도 않는다. 이것 역시 인간의 의도에 의해 형태가 조절되기 때문이다. 여기에서의 의도란 표현의 정도를 의미한다. 강하거나 약한 것의 정도다. 입으로 바람을 부는 사람, 즉 선이라는 기하 형태를 이용하여 바람을 표현하는 사람의 주관적 의지도 담겨 있다는 뜻이다. 그어 놓은 직선이 얼만큼 유연한 성질을 지니고 있는지, 입으로 부는 바람이 얼만큼의 강도인지에 따라 선의 표현 정도가 달라진다.

## 커뮤니케이션

지금까지 말한 모든 것들은 결과적으로 어떤 대상에게 '바람'이라는 현상을 보이게 하는 데 목적이 있다. 그 상황의 내용을 시각적으로 나타나게 하여 대상에게 인지될 수 있도록 작용하는 절차다. 이것은 어떻게 보면 커뮤니케이션의 기능과 매우 유사하다.

커뮤니케이션의 사전적 의미는 '언어, 몸짓이나 화상畵像 등의 물질적 기호를 매개 수단으로 하는 정신적, 심리적인 전달 교류'다. 즉 언어나 문자를 포함하여 행위나 물질적 기호 같은 이미지를 매개로 하는 광범위한 의미 전달의 포괄적인 표현이다.

그래서 바람이라는 무형의 존재를 감각으로 인지할 수 있게 하는 이런 표현들은 사실상 커뮤니케이션이라는 큰 틀 속에서의 한 방법이다. 어떤 대상에게 일정한 의미를 인지시키는 수단으로 본다면 말이다.

음악회에서 오케스트라가 음악을 연주하고 있다고 상상해보자. 오케스트라 앞에는 지휘자가 서 있다. 지휘자는 표정과 팔과 몸의 동작을 이용해 단원들에게 음악을 지시한다. 즉 눈에 보이지 않는 음악을 형태로 나타내 시각화하고 있는 것이다. 지휘자의 지휘는 대략적인 수신호의 수준을 넘는다. 구체적이고 섬세하게, 무형의 현상을 단원들에게 시각적으로 나타내 보이며 리듬이 어떻게 진행되어야 하는지를 지시한다. 다시 말하면 오케스트라 단원들과 지휘자 사이에는 이러한 커뮤니케이션이 형성되고 있는 것이다. 그렇다면 지휘자는 왜 이 방법을 선택했을까? 왜 모든 지휘자가 다른 수단이 아닌 이 방법만 선호하는 것일까? 이유는 간단하다. 음악이라는 상황에 이 방법이 적합해서다. 만약 지휘자가 소리나 문자를 이용하여 단원들의 리듬을 통제한다면 도대체 그 음악회는 어떻게 될까?

이렇듯 커뮤니케이션은 주어진 상황에 적합한 방법으로 표현되었을 때 좋은 효과를 얻을 수 있다. 동물들끼리의 생존을 위한 신호(이것 또한 커뮤니케이션이라고 간주하겠다) 역시 그들의 생존 환경에 가장 적합한 방법으로 이루어지는 것과 같은 이치다. 모든 커뮤니케이션의 첫 번째 전제는 바로 효과적인 전달이다.

## 물질의 고유성

비물질적인 무형의 개념이 가시적으로 인지 가능한 물리적인 형태로 변환되기 위해서는 적절한 전달 체계를 가져야 한다. 앞서 이를 '조형화의 과정'이라고 표현했다

이 시점에서 바람 이야기를 조금만 더 하고 넘어가자. 팬터마임 배우가 연기하는 바람의 표현에는 팬터마임 배우의 고유성이 스며 있다. 배우의 옷과 얼굴의 표정 같은 그가 가진 고유성은 바람을 표현할 때도 사라지지 않고 같이 보인다. 이것은 결코 숨기거나 사라질 수가 없다. 그가 무엇을 하건 모든 행동은 '그'라는 객체가 지닌 고유성도 같이 드러난다.

'그'의 고유성을 최소화하기 위해 온몸을 하얗게 분장한다고 해보자. 하지만 이렇게 고유성을 최대한 숨긴다고 하더라도 하얀색으로 분장한 특별한 외모가 또 다른 고유성이 되어 연기와 함께 나타난다. 그렇기에 그가 바람을 표현할 때, 순수하게 바람 그 자체만 표현될 수가 없다. 고유성은 형태 자체에 스며 있는 외적인 이미지이기 때문이다.

그렇다면 문자나 언어 표현은 어떨까? 문자나 언어는 민족적 (또는 국가적, 문화적) 고유성을 지니고 있다. 그것은 한글이나 영어 같이 문자가 지닌 모양의 차이를 넘어 부수적이고 복합적인 뉘앙스를 지닌다. 따라서 그 물체가 가진 고유성을 배제한 상태에서 순수한 원리가 가진 의미를 표현하는 것은 사실상 불가능하다. 다시 말하면 표현하고자 하는 현상과 그 자체의 형태적인 고유성이 동시에

나타난다는 것이다.

인간을 포함한 모든 것들은 본연의 고유성을 가진다. 문명이라는 환경 속에서 우리 인간에게 노출되지 않은 것이란 거의 없고, 그것들은 어떤 식으로든 독립된 하나 이상의 의미를 가지고 있기 때문이다.

그렇다면 하나의 원리나 현상을 가시화하는 데 고유성이 왜 문제가 되는 것일까? 효율성 때문이다. 앞서 예를 든 나무, 팬터마임 배우, 글은 바람을 가시화하는 일종의 수단이었다. 주인공은 바람이었다. 바람의 존재를 불순물이 없는 순수한 상태로 표현하는 데 있어 이런 고유성은 일종의 방해 요소로 작용한다. 그렇다면 100퍼센트 순수하게 바람만을 표현할 수 있는 방법은 없을까? 사물을 통하지 않고 바람 자체만 나타나도록 할 수 있는 방법이 있을까? 그것은 '없다'. 적어도 현실적으로는 불가능하다. 하지만 최소화할 수는 있다. 표현되는 객체의 고유성이 최대한 적은 것을 사용하면 된다.

예컨대 앞서 살펴본 도형을 한 번 생각해 보자. 그중에서도 '원'이라는 도형을 보자. 원이 가진 고유성은 무엇일까? 공, 지구, 윤회輪廻, 동전, 얼굴, 무한, 자동차 바퀴, 시계, 무無, 접시 등 헤아릴 수 없을 만큼 많은 것들이 연상된다. 모두 원이라는 기하 형태와 형태적인 고유성을 같이하는 것들이다. 사각형, 삼각형, 육면체는 어떨까? 이것들도 마찬가지다. 상상할 수도 없이 많은 것들이 그 형태의 고유성으로 연결된다. 이것은 바꾸어 생각하면 어떤 하나의 고유성만을 특별히 지칭하지 않는다는 뜻이기도 하다. 즉 '모든 것이

기 때문에 아무것도 아니다'라는 논리다.

좀 더 이해를 돕기 위해 예를 한 가지 더 들어 보자. 이번에는 바람이 아니라 '크다'와 '작다'를 가지고 생각해 보도록 하자.

먼저 도형이 아닌 사물을 그림으로 그려 '크다'와 '작다'를 표현해 보자. 어떤 그림이 나올까? 우선 사과를 그려 보자. 큰 사과를 하나 그리고, 옆에는 작은 사과를 그린다. 2개의 사과 옆에는 큰 동그라미 하나와 작은 동그라미 하나를 그릴 것이다. 이들 두 그림은 어떤 차이가 있을까? 앞의 그림은 사과를 통해 큰 것과 작은 것을 표현했다. 물론 이때도 역시 사과라는 고유성이 같이 표현되었다. 우리는 그림의 표현 정도에 따라서 해당 사과의 물질적 상태는 물론 맛까지도 가늠할 수가 있다. 다시 말하면 그림의 섬세함과 표현 정도에 따라서 하나의 사과로서의 존재성과 고유성은 커지거나 작아지게 된다. 그래서 일반적인 '하나의 사과'는 '특정한 사과' 또는 '어떤 사과'가 된다. 그 특정한 하나의 사과가 '크다'와 '작다'의 개념, 즉 '그 큰 사과'와 '그 작은 사과'가 된다. 그림의 표현 정도가 그리 구체적이지 않다면 '큰 사과' 또는 '작은 사과' 정도가 되겠다. 어떻든 그림 속에는 사과라는 물질의 고유성이 들어 있고, '크다'와 '작다'는 사과라는 고유성에서 독립될 수가 없다.

그런데 원이라는 기하 도형을 통한 '크다'와 '작다'는 결과가 다르다. 원의 형태가 특별한 고유성을 가지고 있지 않기 때문이다. 크고 작은 2개의 원은 사물이나 존재의 크기가 아니라 추상적인 개념의 크기로 보여지게 된다. 이때 원의 형태 특이성이 최소일 때 고유

성은 작아지고 '크다', '작다'의 개념적인 의미는 커진다. 그래서 두 원의 모양은 동일해야 한다. 그래야만 원이 가진 물질적인 존재감이 작아진다. 만약 '크다', '작다'를 표현하는 두 원의 형태가 각각의 특징을 가지고 있다면, 그것은 '크다'와 '작다'라는 의미 외에 각각의 원의 형태 차이로 나타나서 또 다른 이야기로 변해 버리고 만다. 이러한 차이가 그 원의 또 다른 고유성으로 추가되어 '크다', '작다'를 방해하게 될 것이다.

## 재현과 추상

이 시점에서 과연 인간이 만들어 내는 형태들, 즉 조형이란 무엇인가에 내해 생각해 보지 않을 수 없다. 지금까지 설명한 과정을 보면 조형은 많은 제약과 절차를 통해 까다롭게 만들어지는 행태다. 즉 논리의 가시적인 과정이다. 그렇다면 이것은 창작이라고 할 수 있을 것인가? 창작이라는 용어에 대해서는 대체로 작가의 주관적 감정에 의해 만들어지는 어떤 유형의 결과라고 설명된다. 그러므로 조형이라는 개념도 어떤 심리적인 의미와 결부된 오브제로서의 형태 자체라고 풀이된다. 하지만 지금까지 우리가 살펴본 조형의 절차는 이것과는 다르다. 이것은 어떻게 설명할 수 있을까? 우선 '재현'과 '추상'의 차이로 설명해 보자.

인간은 아주 오래전 원시 시대부터 자연의 형태를 표현하려고 노력해 왔다. 실용적이거나 심리적인 욕구를 충족시키기 위한 형태였

다. 그리고 인간은 시각적으로 자연을 재현하는 방법으로 자연이 가진 미적인 질서를 이상화시켜서 나타냈다. 즉 먼저 자연을 관찰한 다음 어떤 모종의 법칙을 통해 자연을 그려 내는 방법이었다. 인간은 이렇게 자연의 본질을 탐색하고, 각 시대에 따라 다르게 자연의 형태를 표현했다. 이것을 '재현'으로 간주해 보자.

반면 '추상'은 무수하게 많은 현실의 사례들, 즉 수많은 고유성들 속에서 공통적으로 존재하는 보편적인 요소나 형태의 속성을 발췌해서 그것들을 하나의 새로운 총체적인 형태로 제시했다. 이는 매우 고도의 예술적 조작이 필요한 작업이다. 구체적인 형상을 제거함으로써 예상치 못한 형태를 구하는 것, 이것은 작가의 주관적 착상에 의해 이루지는 것이 아니라 오히려 작가 외적인 하나의 질서가 형태에 개입되어 나타나는 결과다.

이렇게 놓고 보면 재현과 추상을 일종의 시대적인 유형이라고 생각할 수도 있다. 그러나 그것은 오해다. 여기에서 중요한 것은 조형이 어디에 기능하느냐에 따라 '재현'으로 나타날지 '추상'으로 나타날지 결정된다는 것이다. 그렇다면 추상은 어디에 기능하여야 하느냐?

루마니아의 조각가 콩스탕탱 브랑쿠시Constantin Brancusi에 따르면 "예술은 단순한 것을 구하는 것이 아니며, 그렇게 하고자 의도해서도 안 된다. 왜냐하면 본질 자체가 이미 단순한 것이기 때문이다."

그가 말하는 추상은 자연의 형태를 증류시키고 남은 최종 결정

체이며, 그것으로서 형태는 완벽함에 다다른다는 것이다. 그의 작품 〈공간 속의 새〉는 그가 말하는 추상의 형태가 어떠해야 함을 대변하고 있다. 동시에 추상이 어디에 기능하여야 하는지, 어떠한 실용을 담고 있어야 하는지를 설명하고 있다.

디자인을 위한 조형, 조형을 위한 추상, 이것들은 결국 형태에 의미를 부여함이 목적이 있는 것이 아니라, 자연이 이루어 낸 세상의 형태에 더 가까이 접근하려는 의지다. 브랑쿠시가 말하는 추상도 마찬가지다. 인간도 자연이며 그러한 형태에 익숙해진 인간의 본능도 자연이기에.

예술을 읽는
# 9가지 시선

한명식 지음

초판 1쇄 발행 · 2011. 1. 25.
초판 7쇄 발행 · 2018. 8. 2.

발행인 · 이상용·이성훈
발행처 · 청아출판사
출판등록 · 1979. 11. 13. 제9-84호
주소 · 경기도 파주시 회동길 363-15
대표전화 · 031-955-6031
팩시밀리 · 031-955-6036
E-mail · chungabook@naver.com

Copyright ⓒ 2011 by Chung-A Publishing Co.
저자의 동의없이 사진과 내용의 일부를 인용하거나 발췌하는 것을 금합니다.

ISBN 978-89-368-1007-8    03600

＊ 값은 뒤표지에 있습니다.
＊ 잘못된 책은 구입한 서점에서 바꾸어 드립니다.
＊ 본 도서에 대한 문의사항은 홈페이지나 이메일을 통해 주십시오.

＊ 이미지 사용 협조
ⓒ김연선_도산서원, 유성룡 생가
ⓒ연합뉴스_군터 폰 하겐스 〈인체의 신비 전〉 작품 일부
ⓒ국립중앙박물관_김홍도필 풍속화첩 중 고누놀이, 이방훈필 빈풍칠월도, 책걸이도, 간석
　기, 석기(농경구)[허가번호 중박201012-567]
ⓒ경기대학교 박물관_책가문방구도
＊ 이 책에 사용된 작품 중 일부는 저작권자를 찾지 못했습니다. 저작권자가 확인되는 대로
　정식 허가 절차를 진행하겠습니다.